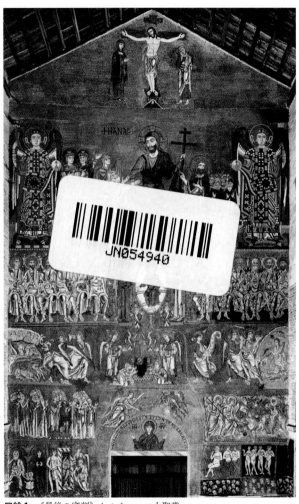

口絵 1 《最後の審判》トルチェッロ大聖堂

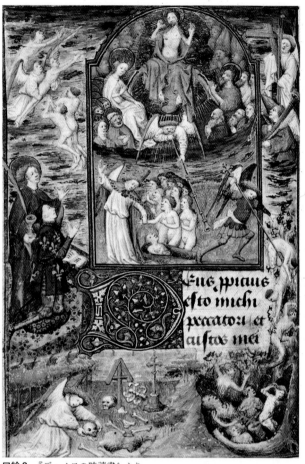

口絵2　『デュノワの時禱書』より

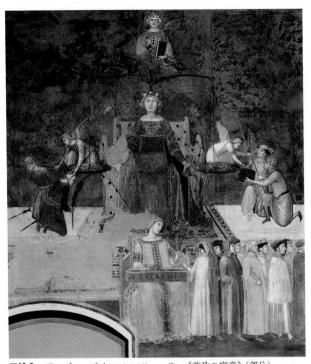

口絵3 アンブロージオ・ロレンツェッティ《善政の寓意》（部分）

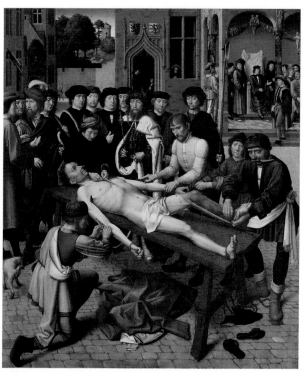

口絵4　ヘラルト・ダーフィット《カンビュセスの裁き》

中公新書 2708

岡田温司著

最後の審判
終末思想で読み解くキリスト教

中央公論新社刊

はじめに

　人は死ぬとどうなるのだろうか。歳をとったせいか、近頃ときどきふとそんなことを考えるようになった。とりたてて何かあるわけではない、そう考えると少しは気持ちが楽になるのだが、罰当たりなこともやってこなかったわけではないので、そんなに達観してはいられない。仏教も、ましてやキリスト教も信じているわけではないのだが、嘘をつくと地獄の閻魔さまに舌を抜かれると、さんざん聞かされて育った世代だから、その呪縛から抜けでることは容易ではない。とはいえ、だからといって天国に行きたいわけでも、行けると思っているわけでもないのだが。

　こんな個人的な話など退屈だろうから、そろそろ本題に入るのがいいだろう。まがりなりにも長年のあいだ西洋の美術や思想に関心をもってきて、ずっと気になっていたのが、読者の皆さんもよくご存じの「最後の審判」というテーマである。終末の時にイエス・キリスト

i

がもういちどこの世にあらわれてきて——再臨して——天国に上る者と地獄に堕ちる者とを振り分けるという、絵画や彫刻でおなじみの話である。美術ではたいてい、左右の優劣という因襲にのっとって、キリストの右手に天国が、左手に地獄が描かれてきた。

ゴシック教会堂の彫刻の数々やミケランジェロのフレスコ画などにも象徴されるように、このテーマが実に長きにわたって西洋キリスト教社会に生きつづけてきて、ある意味で今もまたそうであるとするなら、そこには、宗教ないしは神話や伝承（ユダヤ教や異教も含めて）のみならず、あるいはそれと密接に交差するかたちで、司法や政治などが深くかかわってきたからではないか。こうした見通しのもとで小著は書き進められる。

キリスト教は死者の世界をどのように思い描いてきたのだろうか。あの世はどのような地勢図に彩られているのだろうか（第Ⅰ章）。いったい、イエスはいかなる権限でそうした重大な裁きを下すことができるのだろうか。あらゆる「裁き」の原点にあるともいえる「最後の審判」に、実のところ正義はあるのだろうか。「正義」とは果たして何であるとみなされてきたのだろうか（第Ⅱ章）。

罪人は地獄に堕とされて罰を受けるとされるのだが、そもそも罪を憎んで人を憎まず、というのがキリスト教の教えではないのだろうか。裁き罰することよりも、赦し救うことが、この宗教のいわば売りではないのだろうか。にもかかわらず、さまざまな処罰が想定されて

きたのはなぜで、そこにいかなる力学が働いていたのだろうか（第Ⅲ章）。「最後の審判」に

おいて、死者はその肉体ごと復活すると説かれてきたのだが、いったいどうすればそんな不

可思議なことが可能になるというのだろうか。そもそも「復活」とは何のことなのだろうか

（第Ⅳ章）。

　というわけで、小著は「最後の審判」にまつわるこうしたストレートな疑問にささげられ

ている。主に参照されるのは、原始キリスト教の時代からルネサンス期にいたるまで、聖書

や外典をはじめとするさまざまなテクストや美術作品などである。ここから浮かび上がって

くるのは、くりかえしになるが、まさしく宗教と司法と政治の結節点において、「最後の審

判」が良くも悪しくもきわめて重要な役割を演じてきたという事実である。

最後の審判 ◆ 目次

DTP　ヤマダデザイン室

第I章

あの世の地勢図

キリスト教において、死後の世界はどのように思い描かれてきたのだろうか。そもそも本来、死者が復活して天国に上るかそれとも地獄に堕ちるかの決定は、最後の審判の時にゆだねられるとされるから、死後すぐに天国か地獄のどちらかに振り分けられるというわけではない。つまり死者は、終末に再びこの世に降りてくるキリストによって下される審判の時を、期待と不安を抱えながらじっとどこかで待っているわけだ。はじめにこのことを確認しておく必要がある。

陰府としてのシェオルとハデス

では、いったいどこでその最終決定の時を待っているのだろうか。新約聖書はその場所をギリシア語で「ハデス」と呼んでいる。その新約聖書が四世紀にラテン語に訳されたとき

（いわゆるウルガタ聖書の成立）、この「ハデス」に当てられた訳語が「インフェルス」であった。そして、これがたとえばイタリア語で「地獄」を意味する「インフェルノ」の語源にもなっている。「天国篇」および「煉獄篇」とともにダンテの『神曲』を構成する「地獄篇」の原語タイトルもまたこの「インフェルノ」である。

「地獄」と聞くとわたしたちはすぐに、いくつもの痛々しい懲罰のことを連想するかもしれないが、本来はしかし、単純に死者の住まう「地下世界」を意味していた。それゆえ、たとえば新共同訳の聖書では「インフェルス」には、「地獄」ではなくて「陰府」という訳語を当てて「よみ」と読ませている。つまりそこは、死者ないしはその魂を迎え入れる場なのだ。それゆえ、「冥府」や「黄泉」などとも近いといえるだろう。

もともとギリシア語で著わされた新約聖書で使われていた「ハデス」という語は、すでに読者の皆さんもお気づきのように、ギリシア神話のなかに登場する地下ないし冥府の神の名前である。マタイとマルコ、ルカとヨハネの四人の福音書記者をはじめとして、紀元後一世紀後半に成立した新約聖書の著者たちは、異教のヘレニズム文化にも通じたユダヤ人たちだったから、この語の選択はおそらく意図的なのであろう。

一方、ヘブライ語で著わされた旧約聖書にも、死者の世界である地下の「陰府」は登場す

る。これは「シェオル」と呼ばれるが、紀元前三世紀ごろにアレクサンドリアでギリシア語に訳されたときに（いわゆる七十人訳聖書）、まさしく「ハデス」という訳語がこれに与えられている。たとえば、『サムエル記上』にあるように、「主は命を絶ち、また命を与え／陰府に下し、また引き上げてくださる」（2.6）などがそれにあたる。

この旧約聖書は、この七十人訳聖書であったとされている。さらに、ウルガタ聖書では、んでいた旧約聖書の「ハデス」にもまた「インフェルス」の訳語が当てられている。

この旧約聖書の「ハデス」にもまた「インフェルス」の訳語が当てられている。しかも旧約聖書をみるかぎり、このユダヤの「陰府」には、必ずしも暗いイメージばかりがつきまとっているわけではない。たとえば、ダヴィデ王は「安らかに」そこに下ることさえできるかもしれない（『列王記上』2.6）。また、この地上における身分や貧富の差もそこにあるようには思われない（『エゼキエル書』32.18-32）。

それゆえ、ヘブライ語の「シェオル」に対応するギリシア語訳の「ハデス」もラテン語訳の「インフェルス」も、もともとは地獄における懲罰や拷問のイメージと必ずしも直接に結びつくものではない。たとえば『詩編』に、「死に襲われるがよい／生きながら陰府に下ればよい／住まいに、胸に、悪を蓄えている者は」（55.16）とあるとしても、この神の懲罰（死）は地上の人間にたいして下されているのであって、陰府のなかの死者にたいしてではない。

4

地獄としてのゲヘナ

さて、ここでもういちど新約聖書に戻るなら、この「ハデス」とはまた別の地下世界の用語が登場する。「ゲヘナ」がそれで、新共同訳では「陰府」の「ハデス」と区別するために、まさしく「地獄」の語が当てられている。とはいえ「ハデス」とくらべると使用例はかなり限られている。ここでそれらを列挙しておこう。

まず、『マタイによる福音書』では、イエスによる山上の説教をはじめとして五回登場している。①兄弟に愚か者と言う者は「火の地獄」に投げ込まれる（5.22）。②姦淫の罪を犯すものは「地獄」に堕ちる（5.27-30）。③「魂も体も地獄で滅ぼすことのできる方〔神〕を恐れなさい」（10.28）。④「火の地獄に投げ込まれるよりは、一つの目になっても命にあずかる方がよい」（18.9）。⑤そして、ユダヤ教の主流ファリサイ派の人々にたいしてイエスの発する非難、「蛇よ、蝮の子らよ、どうしてあなたたちは地獄の罰を免れることができようか」（23.33）、である。これらに加えて、『マルコによる福音書』には、「地獄では蛆が尽きることも、火が消えることもない」〔中略〕（9.48）とある。さらに『ルカによる福音書』にも、「地獄に投げ込む権威を持っている〔中略〕方を恐れなさい」（12.5）とあるが、こちらは先に引いた『マタイによる福音書』の③を踏まえたものである。

5

これらの引用からもわかるように、ほぼニュートラルな「インフェルス」にくらべると、「火」や「蛆」によって形容される「ゲヘナ」には、汚物や腐敗、そして懲罰のニュアンスさえ加味されているように思われる。

では、この「ゲヘナ」はどこに由来するのだろうか。七十人訳聖書では、エルサレム南東に位置するヒンノムの谷が「ゲエンナ」と呼ばれ、そこは偶像崇拝や幼児犠牲がおこなわれた異教徒たちの忌むべき慣習の場所とされる。たとえば『列王記下』(23.10) によると、そこではモレク神のために幼児が犠牲にささげられていた。また『エレミヤ書』(19.4-5) にも、

「他の神々に香をたき、このところを無実の人の血で満たした」「バアルのために聖なる高台を築き、息子たちを火で焼き、焼き尽くす献げ物としてバアルにささげた」、などとある。モレクもバアルも、古代の中東で崇拝された土着的な豊穣神の名で、両者は同一視されることもある。要するに、ユダヤ教からみて偶像崇拝の邪教とされる信仰に毒されている場所が「ゲエンナ」である。

ここまでは死者とはあまり関係はないかもしれないが、この点で決定的なのは『イザヤ書』である。それによると「ゲエンナ」では、神に背いた者たちの死体が積まれ、「蛆は絶えず、彼らを焼く火は消えることがない。すべての肉なる者にとって彼らは憎悪の的となる」(66.24)。先に引いた『マルコによる福音書』の一節「地獄では蛆が尽きることも、火が

6

消えることもない」は、おそらくこの『イザヤ書』を踏まえたものである。「地獄」と訳される「ゲヘナ」は、その由来をたどるなら、もともと異教徒や罪人の遺体が打ち捨てられた場所だったようだ。神はモーセに「自分の子をモレク神にささげる者は、必ず死刑に処せられる」(『レビ記』20.2)、と断じているほどだ。ちなみに、ユダヤ教もキリスト教も基本的に土葬だから、ここでいう「火」は、火葬のためのものというよりも、あくまでも死者(死体)への懲罰の意味が込められていると思われる。

さらにもうひとつ、ギリシア神話において奈落の神、あるいは奈落そのものとされる「タルタロス」が新約聖書に登場する箇所がひとつある。『ペトロの手紙二』(2.4)のなかで、堕天使ないし叛逆天使のつながれた場がこう呼ばれているのである。新共同訳によると、「神は、罪を犯した天使たちを容赦せず、暗闇という縄で縛って地獄に引き渡し、裁きのために閉じ込められました」とある。ここで「地獄」と訳されているのが、ギリシア語原文でもラテン語訳でも「タルタロス」なのだ。

冥界をさらに下った地中深くにあるというこの領域は、ギリシア神話では、ゼウスにたてついたティターンたちの幽閉の場とされたが、それを使徒ペテロは、神に背いた天使──つまるところはサタン──の堕とされる場に置き換えているのである。大罪者が堕ちて幽閉されるのが、冥界の最深部タルタロスなのだ。人間(の魂)がそこにまで堕ちるとは書かれて

7

いないのだが、いずれにしても、新約聖書の地下世界のイメージには、「シェオル」や「ゲヘナ」というユダヤ的な伝統と、「ハデス」や「タルタロス」というヘレニズム的なものとが混在しているのである。

ラザロのたとえ話──金持ちと貧者

先にわたしは、「ハデス」も「インフェルス」も本来は基本的に、死後に懲罰を受けたり苦痛を味わったりする場所ではなかった、と述べた。とはいえ、これには一定の留保が必要かもしれない。というのも、逆にそのことが暗示されているように思われる用例がないわけではないからである。たとえばマタイは「ハデス」を、悔い改めない者たちが罰として落とされる場と呼んでいる (11.23)。

ルカはさらに、イエスの語るたとえ話として、金持ちが落とされて苛まれる場に「ハデス」──ウルガタ聖書では「インフェルス」──の名を与えている。いわゆる「ラザロのたとえ話」とされるもので (16.19-26)、それによると、生前に贅沢三昧を尽くした金持ちが死んで葬られると、「陰府で苛まれる」のにたいして、そのおこぼれにあずかっていた貧しいラザロの魂は、天使たちによって偉大な父祖アブラハムの懐に迎えられる、というのである。嘆き訴える金持ちの魂に向かってアブラハムが諭すには、生前の報いが陰府で下るのであ

8

り、「今は、ここで彼〔ラザロ〕は慰められ、お前はもだえ苦しむのだ」、という。しかもそればかりか、これら二つの領域のあいだには「大きな淵」があって、一方から他方へ移ることはできない。ここで鋭く対比されているのは、呪われた「ハデス」と祝福された「アブラハムの懐」である。要するに、死んですぐに生前の因果応報が下され、それをひっくり返すことはできない、というわけだ。

ここで語られるのは、もちろん最後の審判よりも前の話である。だが、このラザロのたとえ話によると、終末に集団で一気に審判が下されるよりも前に、すでに個々人の死の瞬間において、一定の振り分けがなかったわけではないということになる。つまり、最後の審判の時を待つハデスの魂たちには、すでにして何らかの天罰が下っているという見方もあったようなのだ。

このことはさらに使徒ペテロの次の言葉からも推察できる。それによると、「主は、信仰のあつい人を試練から救い出す一方、正しくない者たちを罰し、裁きの日まで閉じ込めておくべきだと考えておられます」、というのだ（《ペトロの手紙二》2.9）。とするなら、死者の霊魂は生前のおこないに応じて、最後の審判よりも前に何らかの報いを受けていることになるだろう。さらに時代が下ると、むしろこの考え方のほうが支持されていったように思われるだろう。

9

待機している死者の魂

たとえばミラノの司教アンブロシウス（三四〇頃─三九七）は、その著『善としての死』において、肉体から離れた魂が向かう場所「ハデス」を、「見えない場所だけれども、ラテン語でインフェルヌムと呼ばれる」としたうえで、この場所で「魂は、時が満ちて、ある者には罰を、またある者には栄光をといった具合に、それぞれにふさわしい報いが下るのを待っている。しかしながら、それを待っているあいだにおいても、一方は辱めを、他方は恵みを受けないではいないのである」（De bono mortis 10.45-47）、とわざわざ断っているのである。

ここで「インフェルヌム」は、インフェルスと同じく文字どおりには地下の世界を意味する。冥府にあって死者の魂は、栄光か堕罪か、天国か地獄かの決定がなされる最後の審判のことである。冥府にあって死者の魂は、栄光か堕罪か、天国か地獄かの決定がなされる瞬間を待っているのだが、そのあいだにも、すでに何らかの報いを受けているというのである。ラザロのたとえ話と『ペトロの手紙』の発展形をここに見ることができるだろう。

アウグスティヌス（三五四─四三〇）もまた『信仰・希望・愛（エンキリディオン）』で、この問題に言及し、「人間の死と最後の復活との間の中間時、魂は隠れた所に閉じ込められ、それぞれ肉体において生きていたとき得たものにしたがって、休息もしくは苦しみを受けるのである」（29.109）、と述べる。つまり、死から審判と復活までのあいだ、肉体から離れた

死者の魂を受け入れる「隠れた場 (abdita receptacula)」があるというのである。おそらく陰府のことが念頭にあると思われるが、そこにおいてすでに生前のおこないに応じて報いが下されている。『ペトロの手紙』やアンブロシウスに連なる考えがここではっきりと打ち出されているのである。

そして、ひとたび最後の審判が下され復活が完了すると、「二つの国の境界が確定するであろう」。すなわち、「キリストの国」と「悪魔の国」に振り分けられる。「前者は永遠の生命の中で真に幸福に生き、後者は永遠の死の中で、死ぬことができないままの不幸な状態にとどまるであろう。というのは両者ともに終わりがないからである」(29.111)。つまり、最後の審判で地獄に堕とされた者には、終わることのない永遠の苦しみが待っているというのだ。こう述べるこの高名な神学者の口調は、いささかサディスティックにすら聞こえる。そ

の書のタイトルにはほかでもなく「希望」と「愛」と銘打たれているのだが、にもかかわらず、堕罪者にはさはなから希望も愛もありえないかのごとくである。

一方、同じくアウグスティヌスは、その『創世記注解』において、先のラザロのたとえ話に言及して次のようにコメントしている (12.34.65-67)。それによると、「かの金持ちは、地獄の闇の中で苦痛に苛まれ」ている。「つまり下 (インフラ) にあるというラテン語から地獄 (インフェリ) と呼ばれているのである」。これにたいして、ラザロの安らぐ「アブラハム

の懐」は、「この世の生のあらゆる苦しみの言い表わし難い安息が、そこには存在する」の
だから「楽園と呼ばれうる」。ここで「アブラハムの懐」は「楽園」になぞらえられ、地獄
と鋭く対比されるのである。

しかも、アウグスティヌスによれば、イエスと同時に十字架にかかった盗賊のひとりもま
た、この楽園に迎えられるという。罪人のなかでも、この盗賊は例外中の例外なのだ。とい
うのも、回心した彼をイエスが「あなたは今日わたしと一緒に楽園にいる」と祝福している
からである。キリストは「いたるところに浸潤する神の知恵」を代弁しているのだから、彼
がそう言った以上、かの罪人は救い出されている、というわけだ。さらにこの「楽園」は、
地上にではなくて、「肉の感覚から隠され、隔絶し、浄められた精神によって洞察される」
という「第三の天」にあるとされる。

地獄が地下世界であるとするなら、楽園は、物理的な空（第一の天）や宇宙（第二の天）
をも超えた天の国（第三の天）である。アウグスティヌスがここで典拠としているのは、「体
のままか、体を離れてかは知らない」が、「第三の天にまで引き上げられた」ことがあると
語る使徒パウロである。かつてパウロは、その神秘的体験の「第三の天」を「楽園」と呼ん
でいたのである（『コリントの信徒への手紙二』12.2-4）。

一方、当時から広く読まれてきた教皇グレゴリウス一世（在位五九〇─六〇四）の『問答

集』にも、興味深い記述が登場する。死して肉体を離れた魂が「シチリア沖の孤島」、つまり火山のエオリア諸島に運ばれて、そこで激しい火に焼かれて苛まれるような事例がある、というのである（Dialogues 4.35）。この話は、ジャック・ル・ゴフがその名高い著書『煉獄の誕生』において、浄罪の場としての煉獄を先取りするものとして位置づけたことでも知られる。

「アブラハムの懐」

ここで再びラザロのたとえ話に戻るなら、この主題は古くから絵画にもなっていて、たとえば豪華な手写本『エヒテルナッハの黄金福音書』（一〇三〇─五〇年、ニュルンベルク、ゲルマン国立博物館）の一葉では（I─1）、口から抜け出たラザロの魂（裸の子供のような姿をしている）が、天使によってアブラハムの膝元に運ばれるのにたいして（画面上）、金持ちの魂は黒い悪魔によって炎の燃えさかる試練の場へともたらされる（画面下）。これは、『ルカによる福音書』にある、死後に「炎のなかでもだえ苦しむ」金持ちという記述に対応している。その場にはまた、鎖に縛られて火を吐く大きな怪物が横たわっているが、これは、『ヨハネの黙示録』にある「火と硫黄の池に投げ込まれた」（20.10）サタンに相当するとみることができよう。どちらの場所にもすでに、小さな子供のような姿で象徴される死者の魂た

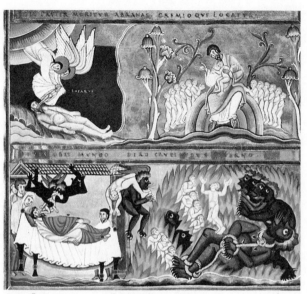

I-1 『エヒテルナッハの黄金福音書』より

が集められているから、死ぬと誰
もが、ラザロのようになるか金持
ちのようになるかのどちらかだ、
というメッセージが込められてい
るようにさえみえる（そしてこれ
こそがそのたとえ話の主眼だった
のだろう）。

　また「アブラハムの懐」が「最
後の審判」の図像に組み込まれる
こともまれではない。その早い例
は、トルチェッロの大聖堂を飾る
一二世紀の大モザイク画《最後の
審判》（口絵1）に見ることができ
る。画面左下（審判のキリストか
らみると祝福された右側に相当す
る）に、この「楽園」が配されて

14

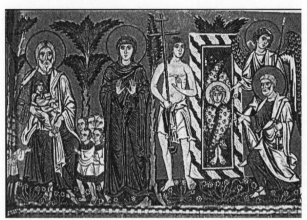

Ⅰ-2　《最後の審判》（部分）

いる（1-2）。そこには、ラザロの魂を膝に抱いた父祖アブラハムが救われた魂たちに囲まれて座していて、さらに聖母マリアと十字架を担いだ先の盗賊の姿も見える。天使に付き添われてひざまずいているのは、教会の鍵を握るペテロである。それゆえこの楽園とは、また広く教会のことでもあるだろう。その門を守っているのは智天使（ケルビム）で、これは、エデンの園を守るために神がこの天使を置いたという『創世記』の記述を踏まえたものである。とするとこの楽園には、「アブラハムの懐」と教会とエデンのイメージが重ねられていることになる。

ユダヤ黙示文学のなかの「陰府」

ところで、本来はニュートラルな場であるは

15

ずの「陰府」が、格付けされ序列化されるようになる先駆けは、実は初期キリスト教時代よりも前に、すでにユダヤの黙示文学のうちにたどることができる。ここで「陰府（シェオル）」、は、西方の高い山に穿たれた深くて深い四つの空洞としてイメージされ、それぞれ「義人」、「罪人」、「訴える者の霊〔罪人の犠牲になった者、殉教者〕」、「光り輝く水の泉」、「不義な罪人」のために用意されている。義人の魂のために広くて深い四つの空洞がそれである。たとえば、旧約の外典のひとつに数えられる『エノク書』（紀元前二世紀）がそれである。ここで「陰府（シェオル）」、人は「審判の大いなる日まで彼ら〔死者の霊〕をおさめるためにつくられた」とされるから、最後の審定められた日まで彼ら〔死者の霊〕をおさめるためにつくられた」とされるから、最後の審判を待つ霊魂のための場であることに変わりはないのだが、いまやその内部に差別化と格付けが生じているのだ（『エノク書』22.1-14）。

この『エノク書』は正典のうちに含まれていないが、初期キリスト教の時代には広く読まれて参照されたことが知られている。後期ユダヤ教の黙示録的な救済論がキリスト教にもかたちを変えて受け継がれていく、と見ることもできるだろう。そもそも、新約聖書のなかで語られる最後の審判という発想自体、よく知られるように、ユダヤ教黙示文学から大きな影響を受けているのである。

たとえば『ダニエル書』によれば、「終わりの時」、大天使ミカエルが立ち、「多くの者が

16

地の塵の中の眠りから目覚める。ある者は永遠の生命に入り、ある者は永久に続く恥と憎悪の的となる」といった調子である。ダニエルは、終わりの時までこれらのことを秘密にしておきなさい、と神から命じられる（12.1-4）。

イエスの冥府下り

　一方、やはり広く読まれてきた新約の外典に『ニコデモ福音書』（四世紀）があって、こちらでは、イエス・キリストが冥府に降りて行って旧約の父祖たちを救ったという。四福音書には言及のない少しばかり荒唐無稽のエピソードが披露されている。この外典のタイトルに冠されているニコデモとは、イエスを擁護し埋葬したとされるファリサイ人の名前であるが、もちろん一世紀のユダヤ人がこれを書いたはずはないから、著者は匿名の人物である（邦訳は前半の「ピラト行伝」のみで、後半の「イエスの冥府下り」は割愛されている。参照は英語版 Elliott ed. 185-190）。では、その顛末やいかに。

　ここで「ハデス」は場の名でもあれば、（ギリシア神話におけるような）冥府の神の名でもあって、「この世の始まりから万人を呑み込んできた」ために「俺のお腹は痛い」などと、統治者サタンに愚痴をこぼしたりする。実際ここには、最初の人間アダム以下、洗礼者ヨハネにいたるまで、旧約聖書に登場する父祖や預言者たちが集まっているのだ。義人であるに

17

もかかわらず彼らがここにいるのは、洗礼を受けることなく逝ったためである。

　そのハデスが、「人をよみがえらせる力をもつ」という男イエスのうわさを聞きつけると、サタンに、「もし彼にそんな力があるとすると、お前は彼に立ち向かうことができるか」などとけしかける。これに応えてサタンは、「怖くはないさ」「やつが来たらあんたの力でしっかり捕まえる準備をしておけ」などと強がってみせて、むしろハデスを励まそうとする。

　するとそこに、「汝の門を開けよ」「栄光の王」「栄光の王が来られる」という天の声が響き渡り、堅牢な扉と守りをものともせずに「一面の暗黒に光があふれた」。ハデスはあっけなく負けを認めると、「栄光の王」はサタンの頭をつかんで天使たちに引き渡し、「その手と足、首と口を鉄で縛っておきなさい」と命じる。さらに、アダムに右手を差し伸べて起き上がらせ、他の者たちに振り向いてこう告げる。「この男〔アダム〕が触れた木のために死んだすべての者たちよ、わたしについて来なさい。　見なさい、わたしは十字架によってあなたたち全員を再びよみがえらせよう」。

　ここでイエスが語っているのは、アダム（とイヴ）が禁断の木の実を食べてしまったこと、そしてその罪をイエス自身が十字架にかかることで償ったということ、である。こうして彼らをハデスの闇から解き放つと、アダム以下、預言者や父祖たちはこぞって主キリストに感謝の言葉を述べるのである。

つづいて主は、彼ら義人たちを楽園に連れていくと、大天使ミカエルに引き渡す。そこには、また、不死のまま神によって天に引き上げられたとされる二人の預言者、エノクとエリアがいて、彼らの到着を待っている。さらに、十字架を担いだ例の「盗賊」も彼らを出迎えるのだが、それというのも彼は、（福音書記者たちが伝えるように）イエスと同じく磔の刑に処されたときに回心したことで、幸運にもイエスから楽園行きを約束されていたからである。

かくして無事に楽園入りした彼らが主の栄光をたたえて幕となる。

以上が「イエスの冥府下り」のあらすじだが、もちろんこれは聖書にはっきり語られているわけではないから、後の時代の作り話である。とはいえ、イエスもまた他のユダヤ人たちと同じく死んで「ハデス」に降りていったはずで、しかも生前におこなった数々の奇跡のことを考えると、まんざらありえない話ではないだろう、ということになるわけだ。

実際、その暗示が新約聖書にまったくないかというと、そういうわけでもない。たとえば、福音書記者マタイによると、十字架上でイエスが息を引き取ると、その瞬間に「地震が起こり、岩が裂け、墓が開いて、眠りについていた多くの聖なる者たちの体が生き返った」(27.51)、とされる。使徒ペテロもまた、「霊においてキリストは、捕らわれていた霊たちのところへ行って宣教されました」（『ペテロの手紙一』3.19）、と伝えている。イエスは埋葬から三日目に復活して天に上ったとされるから、この「冥府下り」が起こったとするなら、復

19

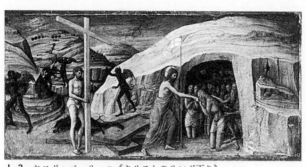

Ⅰ-3　ヤコポ・ベッリーニ《キリストのリンボ下り》

活までの三日間のことになるであろう。

さらに、キリストが降りていって旧約の父祖や預言者たちを救い出す場所は、ハデスのなかでもいちばん浅い淵にあるとされて「リンボ（辺獄）」と呼ばれ、そのドラマチックな展開から、広く絵画のテーマや宗教劇の演目としても好まれるようになる。その数は枚挙にいとまないほどで、先に取り上げたトルチェッロの大聖堂のモザイク画でも、最上部の十字架のイエスのすぐ下に位置するのが、このエピソードである（口絵1）。リンボに降り立ったばかりのイエスがアダムの右手をつかんで引き上げようとしているところだ。その背後にはイヴ、そして預言者エノクとエリアの姿も見える。右には洗礼者ヨハネがいて、この光景を鑑賞者にさし示している。さらにその右には、救済を待つ旧約の父祖たちが控えている。またこの場面に加えて、たとえばヤコポ・ベッリーニの作品（Ⅰ-3、一四五〇年、パドヴァ、市立美術館）のように、イエスが楽園を約束した「盗

賊」が十字架をもつ姿で添えられることも少なくない。

幼児たちの魂の場

ところで、このイエスの冥府下りにもまた、異教の神々や英雄たちに先例があって、ギリシア・ローマ神話では、ペルセポネー、ディオニュソス、オルフェウス、オデュッセウスなどが知られるが、これらにおいてその主役たちは、基本的に生きたまま死者の国に降りて再び帰還するという筋書きである。竪琴の名手オルフェウスが、非業の死を遂げた愛妻エウリュディケを慕って冥府へと下り、あともう一歩というところで地上に連れ戻せたはずが、「振り返ってはならない」という冥府の王ハデスの命令を破ってしまったために、妻は永遠に闇のなかに消えてしまったという話は有名で、文学や美術や音楽（オペラ）のテーマとして好んで取り上げられてきた。これと違って、イエスはすでにこの世の者ではない。死者が死者を救済するわけだから、これは復活という大前提がなければありえない話であろう（このテーマについては第Ⅳ章で検討することになる）。

一方、半神の英雄アエネイアースもまた冥府めぐりで知られるが、彼を主人公にしたウェルギリウスの叙事詩『アエネーイス』には、地下世界の入口で地上にいちばん近い場所を占めている幼児たちの魂について、ある種の憐憫（れんびん）を込めて次のように詠（うた）われている。「門を入

21

るや時措かず、ただちにきこえる幼な児の、／たましいどもの泣きさけぶ、せつない声の大

ひびき。／生の門出の第一歩、たちまちかれらは黒い日の、／襲撃うけて甘美なる、生を奪

われ母親の、／胸から剝がれて残酷な、死界に沈められたもの」（6.426-429）。いたいけな幼

児たちの魂は、ハデスのすぐ入口（つまりはリンボ）に集まって「せつない声」を挙げている、

というのである。

そのウェルギリウスを知らなかったはずのないアウグスティヌスは、しかし反対に、洗礼

を受けることなく他界した幼児にいささか手厳しい判断を下していた。「洗礼を受けていな

い幼児たちに無垢の報酬として救済と永遠の生命を授けようとしている」一派──ペラギウ

ス派のこと──を、異端として痛烈に非難しているのである（『罪の報いと赦し、および幼児

洗礼』1.20.26）。「幼児たちは罪人でないのと同じように義人でもないという理由で、洗礼を

受けなければならない」（同1.19.24）と彼があくまでも主張するなら、それは、洗礼

が教会の秘跡（サクラメント）だからにほかならない。

洗礼前の赤子の魂は、伝統的にリンボにその居場所が当てられてきたが、それというのも、

洗礼を受けていないという点で旧約の父祖や預言者たちと運命を共にするからである。とは

いえ、彼らがイエスの冥界下りによって救われたのとは対照的に、リンボの幼児たちが救い

出されるという図像は、少なくともわたしは未見である。不勉強だからかもしれないが、お

Ⅰ-4　《幼児のリンボ》

そらくそんなことになったら教会は幼児洗礼の口実を失ってしまうからだろう。アダムとイヴ以来の「原罪」——それもまたアウグスティヌスによっていわばこじつけられた可能性が高い（アガンベン 2021）——を浄めるには、まだ年端もいかないうちに、半ば強制的に洗礼を受けさせるにしくはない、というわけである。

ただ例外的に、リンボの幼児たちが描かれた図像がないわけではない。たとえばフランスとの国境に近いイタリアのかつての巡礼路沿いの小さな町、トリオーラのサン・ベルナルディーノ聖堂を飾る作者不詳のフレスコ画《最後の審判》には、丸刈りの無数の幼児たちが集まる《幼児のリンボ》（Ⅰ-4、作者不詳、一五世紀）が残されていて、わざわざそこに「洗礼なくリンボに送られた幼児の墓」という銘まで添えられている。伝統的に死者の魂もまた

23

裸の幼児の姿で描かれてきたから、それとの混同を避けるためであろう。洗礼を受けていない彼らは天に迎えられることはないが、だからといって地獄の苦しみを味わっているわけでもない。こうした非公式のフォークロア的な図像には、水子の救済を願わないではいられない親の思いが投影されているようにもみえる。

外典『パウロの黙示録』

さて、冥界めぐりは、その後キリスト教の黙示文学において大いに発展することになるが、なかでも後世に――ダンテにまでも――影響を与えたとされるのが、四世紀末の『パウロの黙示録』である。ギリシア語のオリジナルは失われたが、いくつかのラテン語訳（「パウロの幻視」の名で知られる）が残され、さらに各言語に訳されて古くから広く参照されてきた。

テクストは一世紀の使徒の名を冠しているが、これはもちろん、著者がパウロ本人ということではなくて、先述のように、彼が「第三の天」にまで引き上げられたことがあると語っていたからである。このときパウロは、「言い表しえない言葉を耳にした」というのだが（『コリントの信徒への手紙二』12.2-5）、それをもっと赤裸々に記したテクストという体裁をとっているのである（『新約聖書外典』421-470）。

全体は五一の節からなっていて、基本的に「天上のパラダイス」（19-30, 45-51）と「地

獄〕（31-44）の光景が中心に置かれている。が、これらに入る前に、わたしがここでぜひ
も触れておきたいのは、「被造物の訴え」をつづった前置きの数節（3-6）である。それによ
ると、「人類は全被造物に君臨し、しかも自然全体よりも多くの罪を犯しているのだ」。まず
太陽が、次に月と星、海と水が、そして最後に大地が、次々と主に向かって人類の犯してき
た罪を訴えていくのである。たとえば大地は、「わたしは、売春、姦通、殺人、盗み、呪い、
魔術、妖術、その他彼らの行なうあらゆる悪行を耐えていなければなりません」、と嘆くと
いった調子である。

　ここにはもちろん、いまだエコロジーという発想があるわけではないのだが、地球規模で
の環境破壊が喫緊の課題となっている今日、森羅万象が人間を訴えるという設定のこの最初
の数節に不思議なアクチュアリティを感じるのは、おそらくわたしひとりではないだろう。
　この「被造物の訴え」という設定はまた、使徒パウロのいう、あらゆる被造物の救済という
独自のメシア思想とも関連していると思われる。それによると、「被造物がすべて今日まで、
共にうめき、共に産みの苦しみを味わって」いて、「神の子たちの現れるのを切に待ち望ん
で」いる（『ローマの信徒への手紙』8.19-22）という（これについては第Ⅳ章で改めて検討するこ
とになるだろう）。

25

二つの審判──死の瞬間と終末

さて、『パウロの黙示録』のヴィジョンに戻るなら、パウロはまず次のような光景を目の当たりにする。すなわち、今まさに世を去ろうとする人の枕元に、聖なる天使たちと悪い天使たちが同時にやってきて、体から出ていくその人の魂を奪い合い、幸いにも前者が勝利すると、その魂が神のもとに運ばれていくという光景である。天使たちは人間の生前の所業をしっかり把握している。つまり、ここでも最後の審判を待たずとも、個々人の死の瞬間に一定の行先が振り分けられていて、そこで復活のときを待つことになるのである。ところがその判定に納得のいかない魂もあって、神に抗議しようとするのだが、いずれも無駄骨に終わってしまう。

死者の魂をめぐる天使と黒天使（悪魔）との格闘は、中世の図像で好まれたもので、ダンテも「地獄篇」第二七歌で取り上げているが、早くもこの『パウロの黙示録』にお目見えしていたのである。たとえば、パヴィーアのサン・ミケーレ聖堂の柱頭浮彫り（1─5、一二世紀）では、横たわる死者に覆いかぶさるようにして、天使が槍の一突きで悪魔に打ち勝って、死者の魂を抱きかかえる瞬間がとらえられている。幸いにもこの死者は救われたのだ。

中世において二つの審判──死の瞬間における魂の裁きと未来の終末における究極の裁き──への関心がますます高まり、両者が分かちがたいかたちで描かれている図像も少なくな

26

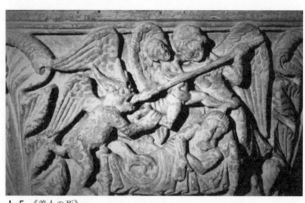

Ⅰ-5　《義人の死》

い（Baschet 2008）。たとえば『デュノワの時禱書』（一四三六―五〇年、ロンドン、大英図書館）を飾る《最後の審判》（**口絵2**）では、福音書記者ヨハネに付き添われる注文主の貴族ジャン・ド・デュノワが、枠中の最後の審判の場面――それは彼の内的ヴィジョンのようにも画中画のようにも見える――を礼拝していて、その上では天使に抱かれた裸の魂が祈りの仕草をとりながら飛んでいる。ここに込められているのはおそらく、死後の魂の救済を願う気持ちであろう。つまり同図には、祈りの現在、将来の死、そして終末の審判という三つの時間が集約されているのである。

　中世史家のアーロン・グレーヴィチによると、ひとりひとりの死の瞬間における「小さな終末論」と、集団での最後の審判にかかわる「大きな終末論」とは併存していて、前者がより民衆文化的でフォーク

27

ロア的である（異端と踵を接することもある）のにたいして、後者はより神学的で教権的な性格を帯びているという（『中世文化のカテゴリー』）。いずれにしても、この二つはますます切り離しがたいものになっていったように思われる。

東と南の方角の天国、西と北の方角の地獄

さて、再び『パウロの黙示録』に戻るなら、天使に導かれて第三天に引き上げられたパウロは天国の黄金の門をくぐる。さらにそこから垂直に下降していって、全地を潤す海洋や、「乳と蜜」の川の流れる「約束の地」を通過しながら、『ヨハネの黙示録』における天上のエルサレムを髣髴させる「キリストの都」へといたる。天国でパウロが遭遇するのは、聖母マリアを含めて、アブラハムやイサク、イザヤやエレミヤなど、旧約聖書の父祖や預言者たちの面々である。ここでは彼らはリンボに閉じ込められているわけではないのだ。

次に「太陽の没するところ」、つまり西に方角を変えて海洋の外側に出ると、それまでとは打って変わって、光のない世界が広がり、「火の川が煮えたぎっている」（ギリシア神話でも死者の国ハデスは太陽の沈む方角にあるとされる）。さらに北側には「深い堀」があって「様々の罰の執行場」が見えてくる。天使がパウロに説明するには、この黄泉は無限に広く深く、「魂がその中に投げこまれても、五百年経っても底には届かない」のだという。こ

れにつづいて、拷問の数々のかなり詳細な記述がくるが、その内容は第Ⅲ章で検討することになるだろう。

実のところ、パウロがどのように動いているのか必ずしも明快ではないのだが、まれにさしはさまれる上下動や四方角から推し量るに、ごく大まかにみて、東と南の上空もしくは地上にパラダイスが、西と北の地下に地獄が広がっているようなイメージを思い描くことができる。いわゆる連続した空間というよりも、断片的で具体的なさまざまな場の集積といった印象が強いのだが、このテクストは、あの世に旅する者の動きに合わせるようにして、その地勢図を一定の基準で示した点で興味深い。

騎士の冥界めぐり

その後も異界めぐりの文学は人気のジャンルになるようだが、なかでも中世のベストセラーとして名高いのは、『トゥヌクダルスの幻視』（一一四九年）と『聖パトリキウスの煉獄譚（たん）』（一二世紀末）である。ここでは千葉敏之（ちばとしゆき）による訳と解説等を参照しながら、それぞれの冥界をわたしたちも訪ねてみることにしよう（『西洋中世奇譚集成 聖パトリックの煉獄』）。

アイルランドの修道士マルクスが記したとされる前者は、容姿端麗で武芸にも秀でている が魂の救済や教会には無頓着（むとんちゃく）な騎士トゥヌクダルスのいわゆる臨死体験という体裁をとっ

ている。中世で大いに流行した騎士の冒険物語のいわば冥界編として読むこともできる。天使を道案内に、彼はまず地獄、つづいて天国に向かうことになるのだが、同書でいちばん興味深いのは、管見では、それら地獄と天国との境界地帯の光景である。そこには高い壁が立ちはだかっていて、そのこちら側（つまり地獄側）には「憩いの場」が置かれ、「悪人ではあっても極悪人ではない者」たちの魂がいるのにたいして、向こう側（つまり天国側）には「美しい野」が広がっていて、「完全な善人ではない者」たちの魂が集まっている。前者は、数年間にわたって風雨に耐えなければならないが、それが終われば、「善き憩いの場」へと導かれる。

後者は、「地獄の拷問は免れているが、聖人たちの仲間に加わるにはまだ早い」。

つまり、高い壁を境にして、この壁近くの両側にそれぞれ、地獄に堕ちるほど悪いというわけではない人と、天国に行けるほど善いというわけではない人がいる、というわけだ。一方に浄罪が課されるとするなら、他方には悔悛（かいしゅん）が求められる。この中間地帯はいまだ「煉獄」の名で呼ばれてはいないものの、それにかなり近い性格をもっているように思われる。

実のところたしかに、はっきりとどちらかに振り分けられるというよりも、境界線上にいる人間がいちばん多いに違いない。

「悪人ではあっても極悪人ではない者」や「完全な善人ではない者」といった言い回しは、おそらくアウグスティヌスを踏まえたものである。「死者の魂のためになされる犠牲や施

し」について論じつつ、この神学者は、そうしたものを「必要としないほど善くはないが、[そうかと言って]死後これらのことが役に立たないほど悪くはない生き方」があるなどと、持って回ったような二重否定の表現を用いていたのである《信仰・希望・愛（エンキリディオン）』29.110)。彼も実際には、善人と悪人だけがいるわけではなくて、両者のあいだに、善人とはいえない者や悪人とはいえない者がいることを認めているのである。善人と悪人にそれぞれ二種類あるとするなら、人間は大きく四つのタイプに分けられる、ということだろうか。

さて、この「高い壁」の手前に広がる地獄は、上下の層に分かれていて、上の層には「主の裁きを待つ者たち」が七つの場でそれぞれさまざまな拷問を受けている。七つという数は、いわゆる七つの大罪——傲慢、貪欲、嫉妬、憤怒、色欲、暴食、怠惰——に対応している。地上の景色を反映するかのように、山や谷や洞窟や湖のあいだを縫っていくこの行程は、ほぼ平行移動のようにみえる。

一方、この層を徐々に下るようにして、「ヴルカヌスという拷問人のいる鍛冶屋の工房」と「火炎の濠」——いずれも火山の比喩であろう——を通過したのちに最後に到達するのが、「地獄の深淵」である。そこには「闇の帝王」ルキフェルが控えていて、極悪人の魂を貪り喰っている。このルキフェル、つまり堕天使は、こうして魂たちを拷問にかけているあいだ、

みずからもまた拷問に処されているのだという。罪人を罰すると同時に、神に背いたという自分の罪への罰も受けている、それがルキフェルという存在なのである。

さらにその先を進むと、悪臭が消えて光があらわれてきて（ということは再び地上に向けて上昇しているのであろう）、先述した「高い壁」が見えてくるという。この壁を抜けて「美しい野」を進みながらさらに「上へ昇っていく」と、三様の壁が次々と出現してくる。まず銀でできた光り輝く壁、次に黄金の壁、そして貴石の数々で彩られた壁である。これらは、使徒パウロのいう三つの天にほぼ対応している。おそらく同心円状の構造をとっていると想像されるこれら三圏のなかには、それぞれ順に、福者たち、殉教者たち、そして九つの位の天使たちが控えている。いちばん高い三番目の場所からは、これまで目にしてきたすべての栄光の場と懲罰の場が見渡せるのだという。

このように、ややあいまいな部分を残すとはいえ、トゥヌクダルスのめぐる冥界は、それまでのものとは比べ物にならないほどの一貫性と連続性をもつ地勢図によって組み立てられているように思われる。

地獄の川にかかる細くて長い橋

くわえて、その地獄で特徴的なトポスとなっているのが、細くて長い二本の橋で、ひとつ

32

は、硫黄の川が流れる谷にかかっている。この橋を渡りきることができるのは「選ばれた者」だけなのだが、ただひとりの司祭がそれを見事になしとげる光景を、トゥヌクダルスは目の当たりにする。さらにもうひとつの橋は、それよりもさらに長くて細いもので、その下では獣が口を開けて餌食（えじき）が落ちてくるのを虎視眈々（こしたんたん）と狙っている。

とはいえ、なぜ「選ばれた者」がそんな試練にさらされなければならないのか、「なぜ義人でありながら、冥府へ送られるのか」、騎士にはそこが腑（ふ）に落ちない。これにたいして天使が応えていうには、そういうことは起こりうる。なぜなら、懲罰を実際に目にすることで、「自分を栄光の場へと呼び寄せた方［神にしてキリスト］への愛にさらに激しく燃え上がる」からである。

しかも逆に、罪人でも天国へ送られることがある。この場合、罪人の魂が栄光の場へと連れてこられると、自分の手放した報酬の数々を目にすることで、受ける拷問がなおさら重く感じられるからだ、という。善人にとっては地獄が、悪人にとっては天国が、それぞれ教訓や見せしめになるというわけである。これは一見して合理的にも聞こえるのだが、義人にとっては押しつけがましいものして、罪人にとっては残酷な話ではないだろうか。

この「細くて長い橋」のトポスは、イエスが語ったという有名なたとえ話、「金持ちが神の国に入るよりも、らくだが針の穴を通る方がまだ易しい」（『マタイによる福音書』19.24）

I-6 《最後の審判》（部分）

をどこか連想させないではいない。天国への切符は、小さくて細いところをくぐってこそやっと手にできる、という教訓で両者は一致しているからである。しかもそれらはまた視覚的な想像力をかきたてる点でも共通している。

たとえば、この「試練の橋」のモチーフがひときわ目を引くのは、中部イタリアのサンタ・マリア・イン・ピアノ聖堂を飾るフレスコ画《最後の審判》（I-6、作者不詳、一四〇〇年前後）である。多くの魂が我さきにと太鼓橋を渡ろうとするのだが、橋げたは真ん中に行くほど細くなっている。すでに二人が転落しかかっていて、下の川に流されている者の姿も見える。無事に渡り切った者は飛翔する天使に迎えられるが、その後もさらに大天使ミカエルの天秤による魂の振り分けが待っている。こうして二

度の試練に耐える者だけが、背後に控えている天上のエルサレムに受け入れられるのだ。

煉獄への旅

同じような冥府の川にかかる「試練の橋」は、「煉獄（プルガトリウム）」という語をはっきりとタイトルにうたった『聖パトリキウスの煉獄譚』（一二世紀末）にも登場する。この異界めぐり（イングランドのシトー派修道士ヘンリクスの作とされる）の大きな特徴は、その旅の担い手が、忘我や臨死の状態にある霊魂ではなくて、（オルフェウスやダンテの場合における
ように）まさに生身の人間だという点にある。

から進んで異界を旅する騎士オウェインがこの物語の主人公である。その意味ではやはり騎士の冒険譚のような体裁をとっているが、背景にはいうまでもなく、教会による十字軍と聖地巡礼の奨励という経緯がある。シェイクスピアの『ハムレット』にもその名が登場するところをみると、この煉獄譚は後々までずっと語り継がれていたに違いない。

悔悟の念に駆られて贖罪を果たすため、みず

さて、その『聖パトリキウスの煉獄』だが、まず、アイルランドのダーグ湖に浮かぶ小島にあるという伝説の巡礼地、「聖パトリックの煉獄」の由来が語られる。それによると、五世紀にアイルランドにキリスト教を広めたとされるパトリキウス（パトリックのラテン名）にイエスが顕われて「暗い坑」を示し、「誰であれ、心から悔い改め、真実の信仰によって武装した者がこの坑に入り、一昼夜の間留まったならば、生涯に犯した悉くの罪から浄め

られるであろう」と語った、というのである。罪から「浄められた（プルガトゥール）」とこ
ろから「プルガトリウム」と呼ばれるのだともいう。

そこで、「悔悟の念」に駆られたくだんの騎士が「贖罪を果たす」べく、そこに入ってい
くという筋書きである。彼を導くのは、案内人ならぬ誘惑者の悪霊たちである。彼らの無数
の誘惑の声が、騎士を最初に待ち受けている。それはさながら、ヨハネから洗礼を受けてす
ぐに悪魔の誘惑にさらされるイエスのエピソードを髣髴させる。

その後も騎士は、さまざまな責め苦を見せられるばかりではなくて、みずか
らも悪霊たちから同じ責め苦を受けそうになったり、実際に受けたりするのだが、そのたび
にイエス・キリストの名を呼ぶと、悪霊が退散して無傷のままでいられる。主イエスの名前
を唱えるだけで身の安全が保障されるというのは、いささか都合のいい話だが、単純明快だ
から、広い読者にアピールしたのだろう。それはさながら、主君への忠誠に加えて、あるい
はそれ以上にキリストへの忠誠が騎士に求められているかのようでもある（Zaleski 474）。

「試練の橋」は冥府（地獄）の川にかかっていて、滑りやすく、狭くて貧弱で、足がすくむ
ほど高いのだという。悪霊はここで、引き返してもいいのだぞと騎士に助言するが、無事に
渡りきった騎士は、ついに悪霊たちから解放される。すると、前方に開かれてくるのが、
「天空高く聳える巨大な壁」に守られた、明るくて広大な「地上の楽園」である。ここに迎

えられるのは、騎士がこれまで見てきた懲罰の場から解放された者たちであり、さらに大司教以下「聖なる教会のあらゆる位階の役職者」たちである。この場所ではつねに魂の数に増減がある。というのも、一連の試練を終えてここに入ってくる者もいれば、より高いところにある「聖人たちの歓喜の場」に昇っていく者もいるからである。

そして、その高みにあるのが「黄金に輝く天上の楽園」である。大司教に案内されて山に連れていかれ、これを仰ぎ見た騎士は、当然ながらここにずっといたいと願うのだが、もはや帰るべきときがきたと諭される。帰りの道中で、悪霊たちに攻撃されようとも、いまや浄罪を全うした彼を惑わし傷つけるものは何もない。こうして無事に冥界から帰還したのち、この騎士は一念発起、エルサレムへの巡礼を企てたという。ある意味で人生そのものが、死へと向かう巡礼であるとするなら、同書は、実践的でかつ象徴的な疑似体験による死への準備、つまり「往生術（アルス・モリエンディ）」の書として読むこともできる（Zaleschi 481）。

この冒険譚において、地獄と煉獄と天国（地上の楽園と天上の楽園）は、はっきりと区別されることになるが、それぞれの構造や空間的な関係は必ずしも明快とはいいがたい。煉獄と地獄とは、「試練の橋」のかかる川を隔てて区別されているが、おそらくいずれも地下に想定されている。地上の楽園は東方に位置していて、そこから天上の楽園が仰ぎ見られる。煉獄とは、選ばれた者たちを死後に浄化する場として、同書ではっきりと「煉獄」が打ち出されるわ

けだが、これまでもみてきたように、聖書のなかにたとえば「浄化の火」という考え方がなかったわけではない（『コリントの信徒への手紙一』3.10-15など）。またアウグスティヌスも認めていたように、地獄に堕とされるほど悪いわけではない者や、天国に行けるほど善いわけではない者がいるとするなら、中間地帯が想定されるのもある意味では必然かもしれない。ローマ教会はこの第三の場「煉獄」の存在を、十字軍派遣や正教会との和解について協議された一二七四年の第二リヨン公会議で公に認めることになる。

絵画のなかの煉獄

それゆえこうした中間地帯が、広く一般信者にアピールしただろうことも容易に想像されるところで、教会堂を飾る絵や彫刻のなかにも登場するようになる。たとえば、イングランドのシャルドンの教区教会堂に伝わるフレスコ画《最後の審判》（1‒7、作者不詳、一二〇〇年頃）では、「煉獄」がはっきりと意図されているかどうかは別として（土地柄その可能性は否定できない）、死者の魂の浄化が梯子のメタファーとして登場する珍しい作例である。

画面は上下二段に分かれるが、下段は明らかに地獄であろう。多くの魂が、サタンのもと大釜で茹でられ、大きなのこぎりの上を渡らされている。他方、上段の右にはキリストの辺獄下りが描かれていて、キリストが長い十字架でサタンの口を一突きすると、解放された辺

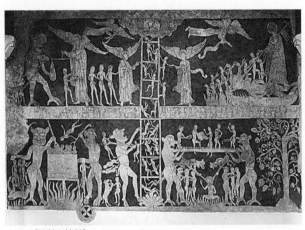

Ⅰ-7　《地獄と煉獄》

獄の魂がキリストのほうへと向かっていく。
さらに、同じ上段の左には天秤をもつミカエ
ルがいて、救われるべき魂たちを選んでいる。
こうして、辺獄と煉獄がこの絵のなかで並置
されているように思われる。

　画面上下をつないでいるのが、真ん中にあ
る大きな梯子で、下段の梯子にいる魂は、た
いてい転落しているのにたいして、上段の梯
子では、有翼の天使に助けられるようにして、
多くの魂がキリストの待つ天に迎え入れられ
ようとしている。浄化はここで梯子の上り下
りによって象徴されている。天に届く梯子と
いう設定はおそらく、よく知られた『創世
記』のエピソード、「ヤコブの夢」(28.11-17)
に基づくものだろう。イスラエルの祖ヤコブ
の夢のなかに、梯子を上り下りする天使たち

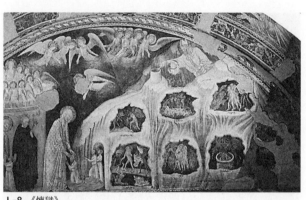

I-8 《煉獄》

があらわれたという縁起のいい吉夢である。「聖なる上昇の梯子」あるいは「天国への梯子」は、ビザンチンでもイコンの題材となってきた。

イタリアに目を向けると、聖パトリキウスと結びついた煉獄の珍しいフレスコ画が残されている（Treinfhir）。トーディのサン・フランチェスコ修道院を飾るもの（I–8、作者不詳、一四世紀半ば）がそれで、ここで煉獄は、山に穿たれた七つの洞穴としてとらえられ、そこで七つの大罪が浄められる（右下は欠落）。山の上にいるのが聖パトリキウスである。煉獄を出た魂は、慈悲の象徴でもある聖母マリアに迎えられている。

ダンテのトポグラフィー

かくしてわたしたちは、中世文学の最高峰ともいえるダンテの『神曲』にたどり着くことになる。神

40

学から自然学や宇宙論にまでまたがるこの壮大な「聖なる喜劇」において、詩人がいかなる彼岸世界——地獄と煉獄と天国——を構想していたかについては、すでに多くの研究がささげられてきた。簡単におさらいしておくなら、地下に深く穿たれた地獄は九つの圏からなっていて、その最下層では堕天使である悪魔大王ルチーフェロ（ルキフェル）が氷のなかに閉じ込められている。ダンテにおいてもこの悪魔は、罰する者であると同時に罰される者でもある。

　一方、煉獄は、ちょうどエルサレムの対蹠地に想定される山——南半球の「聖なる山」——の姿をしていて、その頂に地上の楽園エデンが位置している。そして最後に天国は、同心円状に広がる九の天球と、その上にある至高天からなっている。まず月天にはじまり、水星天、金星天、太陽天、火星天、木星天、土星天、恒星天とつづき、さらにそれらを囲むように、諸天を動かす天使たちのいる原動天、そして最後に至高天（エンピレオ）へといたるという具合である。この宇宙観の根底にあるのは、もちろんプトレマイオス的な天文学と天動説だが、神の別名でもある九番目の原動天は同時に、アリストテレスの「第一原因」——他によって動かされることなく、他を動かす「不動の動者」——ともつながっている。また、九という数は、父なる神と子イエスと聖霊が同じひとつのものであるとする三位一体の三の二乗でもあるから、完璧にして聖なる意味をもつ。

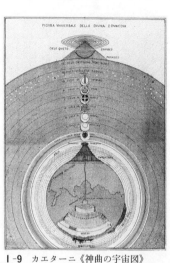

I-9 カエターニ《神曲の宇宙図》

ダンテのこうしたトポグラフィー的で宇宙論的な構造をわかりやすく図解しているのが、一九世紀イタリアの政治家で文学者、さらに彫刻家にして金細工師でもあったミケランジェロ・カエターニがそのダンテ論（一八五五年）に添えた挿図、《神曲の宇宙図》（I-9）と《地獄の断面図》で、ダンテ研究者にはすでにおなじみのものである。わたしたちもここで一瞥しておこう。

画面下（北半球）にエルサレムが位置し、そこから地下に向かってすり鉢状に地獄が穿た

さらにその外に広がる十番目のエンピレオは、「燃えるような」という意味のギリシア語「エンプリオス」に由来するが、ダンテはこの至高天を、ベアトリーチェの口を借りて次のように描写している。そこは「純粋な光にみちた天」であって、「この光は智であるとともに愛にみちあふれています。／それは真の善への愛、なべての美にまさる／喜悦にみちた愛の光です」（天国篇 30.39-42）。

42

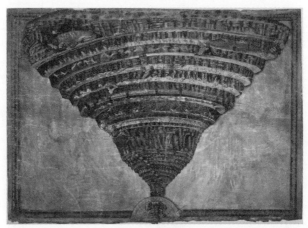

Ⅰ-10　ボッティチェッリ《ダンテの地獄》

れている。その最深部で地球の中心に居座っているのが、地獄の悪魔大王ルチーフェロ（ルキフェル）である。そして、エルサレムの対蹠地（南半球）に、今度は円錐状の山のようなかたちで突き出ているのが煉獄で、その頂に地上の楽園エデンがみえる。この地上の楽園から天に向かって、同心円状に八つの天体と原動天が広がり、さらにその上に至高天が待ち構えている。

とはいえ、カエターニを待たずとも、すでに早くはボッティチェッリが『神曲』のための挿絵のなかで、地獄と煉獄と天国の構造を的確に再現している。たとえば、微細に描かれたその責め苦も含めて地獄はすり鉢状でとらえられる（Ⅰ-10、一四八五年頃、ヴァチカン使徒文書館）。その地獄を抜け出たダンテは、

43

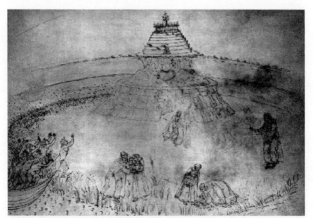

Ⅰ-11　ボッティチェッリ《煉獄の入口》

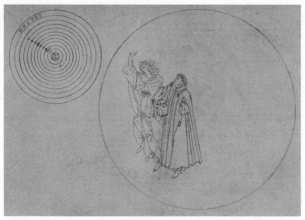

Ⅰ-12　ボッティチェッリ《天国篇第二歌》

明るい南半球の空の下で煉獄の山を仰ぎ見て、今度はみずからの浄罪のためにそこを目指すことになる（Ⅰ—11、ベルリン、銅版画陳列館）。そして、煉獄の山の頂からさらに飛翔して月天に到着したダンテは（「天国篇」第二歌）、ベアトリーチェから天球の構造を解き明かされることになる（Ⅰ—12、同右）。

地獄と煉獄の鏡像関係

　さて、ダンテのこうした彼岸のトポグラフィーにおいていちばん興味深いのは、管見によれば、地獄と煉獄とがまるで反転した鏡像のような関係に置かれていることである。そもそも同じような罪——七つの大罪——が、一方では罰せられ、他方では浄められているのである。この反転は何よりもまず、ダンテ（と導き手ウェルギリウス）の動きの方向性に顕著にあらわれている。基本的にらせん状の回転運動という点では似ているのだが、地獄めぐりは反時計回りに下るのにたいして、煉獄では時計回りに上っていくのである。

　たとえば地獄では、「左手に歩を転じた」（18.21）「左手へ降った」（10.133）、「左まわりで、底を目指して」（14.125）、「左手に向かい」（29.53）、「左手をさして旅路をさらに続けた」（31.82）などと、動きが描写されている。左の方向に下るというからには、反時計回りで動いていると想定される。これにたいして煉獄では、「崖に沿って右手へ」（11.49）とか

45

「そこで右手へ転じたが」(25.110) などとある。

もちろん、地獄において、「熱砂と火の粉を避ける」(17.31-33) ために「右手によける」という逆の運動もなくはないが、これは例外である。また煉獄では、ダンテは「先生」ウェルギリウスから、「一歩も退ってはならんぞ」(4.37) と論される。これはすなわち、浄罪に後戻りがあってはならない、という意味でもあるだろう。

ダンテの悪魔大王ルチーフェロ

このように地獄と煉獄とは、互いの鏡像、あるいはネガとポジのような関係にある。その

ことはさらに、両者の成り立ちにも象徴的に示されている。「地獄篇」の最後(第三四歌)に登場する悪魔大王ルチーフェロは、「かつては美しい容貌をしていた」(34.18)、「いまはまことに醜いが昔はそれだけ美しかった」(34.34) という。それにもかかわらず創造主に公然と背いて、こうして堕とされたのだから、あらゆる災いが彼に淵源を発するのも当然の道理である。ウェルギリウスはダンテにこう説明する。そのルチーフェロが三つの顔をもつのは、おそらく父＝子＝聖霊という聖三位一体の裏返しである。

ここで語られているのは、いわゆる「堕天使」の由来、あるいは「叛逆天使の墜落」である。つまり、天使と悪魔とはもともと同じひとつのものであり、等しく神に祝福されていた

46

のだが、傲慢からであれ自由意志からであれ、神に背いたことが真逆の運命の分かれ道になったのだ。

この考え方は、旧約の外典『エノク書』（紀元前三一—前二世紀頃）ではっきりと打ち出されるものだが、すでに早くは『創世記』にも、「神の子」つまり天使が欲望に駆られて「人の娘たちのところに入っ」たために、人間のあいだに悪がはびこることになったのだという話が語られている（6.1-6）。また『イザヤ書』にも、「お前は天から落ちた明けの明星、曙（あけぼの）の子よ」（14.12）とある。「明けの明星」はラテン語で「ルキフェル」と呼ばれるが、これがそのまま悪魔の名前となるわけだ。オリゲネスも「確かに、悪魔はかつて光であった」（『諸原理について』1.5.5）と明言している。

もちろんダンテもこうした伝統に依拠しているのだが、さらにもう一歩踏み込んでいるように思われる。というのも、地獄の谷のみならず煉獄の山ができたのもまた、同じルチーフェロの仕業によるものだと、ダンテは考えているようだからである。ここにこそダンテの独創性がある。どういうことか。

ダンテとウェルギリウスが、（北半球にある）地下深い地獄の底から、（南半球にある）地上の煉獄の入口へと到達することができたのは、実のところ、ほかでもなくルチーフェロのおかげである。二人がルチーフェロの脇腹（わきばら）にしがみついて下っていくと、地球の中心部を通過

したことで、（北半球から南半球へと移ったために）上下方向が転倒し、ルチーフェロの下肢を上るようにして、うまい具合に地獄を抜け出せたのだった。ダンテが目を上げると、悪魔の両脚が上の方に向かってのびている（地獄篇34.70-93）。

北半球の側では、ルチーフェロの体伝いに下っているのだが、地球の中心を通過して南半球に入ると、今度は逆に上るかたちになるものだから、この間ダンテは大いに戸惑っている。地獄にまた引き返しているのかと勘違いしたほどである。いわく、「また地獄の中へ戻るのかと私には思われた」、「私が狼狽（ろうばい）しなかったかどうか／判断してもらいたい」（34.81, 91-92）、と。

その動きのイメージはなかなかつかみにくいかもしれないが、たとえば、プリアモ・デッラ・クエルチャ（I－13、一四六七年、ロンドン、大英図書館）やグリエルモ・ジラルディ（I－14、一四七八─八〇年頃、ヴァチカン使徒文書館）の手になる、どこかユーモラスでもある機転に富んだ挿絵が、わたしたちの理解を助けてくれるだろう。前者の挿絵では、まさしく悪魔大王が転倒したように並んで描かれていて、画面左（北半球）でその身体にしがみついていたダンテとウェルギリウスが、画面右（南半球）で逆さの悪魔の体から降りて、いまや地獄の穴から抜け出ようとしている。後者の挿絵では、もはや下肢だけしか見えない悪魔大王のおかげで、二人は地上の光の下に戻ってくる（が、出発時とは反対の半球で、昼夜が転

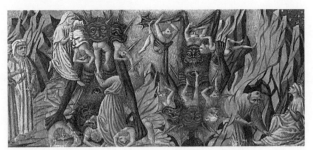

Ⅰ-13　プリアモ・デッラ・クエルチャ《地獄篇第三四歌》

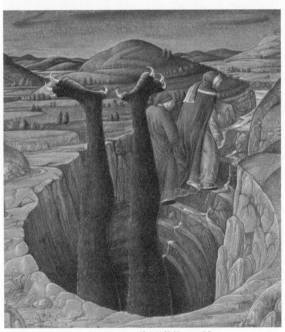

Ⅰ-14　グリエルモ・ジラルディ《地獄篇第三四歌》

倒していることにも、ダンテは驚きを隠しきれない）。くりかえしになるが、ルチーフェロがい

るからこそダンテは煉獄にたどり着き、その後みずから進んで浄罪の行程を歩むことができ

たのである。

　さらに加えて、ウェルギリウスの口を借りてダンテは、南北の半球に分かれた地獄と煉獄

の成り立ちと構造を、堕天使の墜落に絡めて説明する。南半球の側の天空からルチーフェロ

が真っ逆さまに地球の側に墜落してきたことで、北半球の側の地下に大きな穴（地獄）が穿たれ

た一方で、南半球の側では、陸地が悪魔との接触を避けるようにして山のようなかたちで上

に積み重なっていったのだ、と（地獄篇34.119-126）。このようにダンテにとって、地獄と煉

獄とは、同じルチーフェロ——かつての美しい天使——の墜落という出来事によってもたら

されたトポスなのである。

　かくしてダンテにおいて、地獄と煉獄とはあたかも互いが互いの鏡像であるかのように、

あるいはネガとポジであるかのように響き合うことになるのだ。このことはさらに、死後の

魂はいったいどこに向かうのか、というテーマとも関係してくる。

　その運命をダンテは、古代ローマの詩人スタティウスの口を借りて語っているのだが、そ

れによると、肉体を離れた魂は、誰であれ人性と神性の両方をそなえたまま、記憶と知性と

意志の力を前よりもはるかに鋭敏に働かせて、一刻の猶予もなく直ちに、みずから川岸のど

ちらか一方――つまり地獄か煉獄――に落ちてゆき、そこではじめて自分の行く道を悟るのだという（煉獄篇25.80-87）。地獄の川はアケロンテ、煉獄の川はテヴェレと呼ばれている。

つまりダンテの考えでは、アウグスティヌス流の正統とは違って、死後の運命は神の手――つまるところ教会――にゆだねられているのではなくて、その選択に自由意志が働いているのであり、しかも最初からありがたくも天国に迎えられるような、神に祝福された魂など存在しない、ということである。「驚くべきことながら」、魂は「記憶力、知力、意力」をさらに研ぎ澄まして、「みずから〈per sé stessa〉」によって地獄か煉獄かを選択する、というのである。

しかも、ダンテにとって重要なのは、地獄や煉獄や天国と呼ばれるものが本当にあるのかどうかといった、素朴な実在論の問題でもなければ、ことさら恐怖を煽ったり、あらぬ希望を抱かせたりするという宗教的プロパガンダの問題でもない。誰もがそれなりに罪の意識を抱え、悔恨の情にかられ、罪滅ぼしを求めている、という点こそが肝要である。ダンテ自身が、そしてわたしたちのほとんどがまたそうであるように。さらに浄罪は、死後に託されることではなくて、生前に果たされなければならないのである。まさしくダンテがそうしたように。

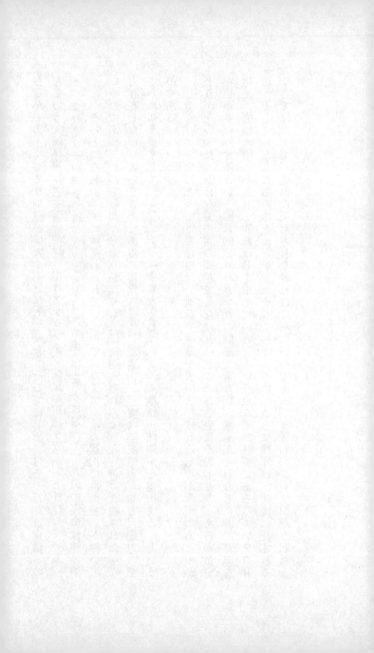

第Ⅱ章 ── 裁きと正義

「最後の審判」とは、その名のとおり、あらゆる裁きの最後にして究極のもの、つまりテロス（完成ないし目的）である。が同時にまた、あらゆる裁きの原理がそこに求められるという意味で、いわばアルケー（根源ないし根拠）でもある。イタリア語ではさらに、「ジュディツィオ・ウニヴェルサーレ」、すなわち「普遍的審判」の名で呼ばれる。この審判は、つまるところ、アルケーにしてテロスにして普遍的（全面的）でもあるものとされてきたのだ。

裁くのは誰か

では、誰が裁くのか。もちろんイエス・キリストである。なぜそんなことが彼に許されるのか。話は明快である。父なる神が子イエス・キリストにその資格と能力を与えたからだ。すなわち、神は「裁きを行う権能を子にお与えになった」（『ヨハネによる福音書』5.27）。ま

たイエスいわく、「ただ、父から聞くままに裁く。わたしの裁きは正しい。わたしは自分の意志ではなく、わたしをお遣わしになった方の御心（みこころ）を行おうとするからである」（同5.30）。イエスはさらに次のようにも宣言している。「わたしがこの世に来たのは、裁くためである」（同9.39）。

しかも『詩編』によれば、神は「御座（みざ）に就き、正しく裁き、／わたしの訴えを取り上げて裁いてくださる」（9.5）。というのも、「正義は天から注がれ」るからだ（85.12）。あらゆる審判のアルケーはここにある、といってもおそらく過言ではないかもしれない。さらにここからいえるのは、一般に倫理や法にかかわる「正義」もまた、神学に深く根を下ろしているということである。

かくのごとく、人を裁いて正義を行使するという権能は、神からキリストへと授けられたものである。さらに敷衍（ふえん）するなら、人が人を裁くことができるのは、それがまさに神（の正義）に根拠をもつとされるからである。主権（者）とは例外状態（非常事態）を布告できるもののことである、カール・シュミット『政治神学』のこの有名なテーゼにならうなら、終末（この世の終わり）は、主権者中の主権者たる神＝キリストが宣告する例外中の例外である。このときキリストは、善人と悪人、救われる者と呪われる者とのあいだに永遠の分割線を引くことになる。伝統的に「最後の審判」の図像では、審判

55

者たるキリストの隣に、聖母マリアや使徒たち、さらに聖人たちが配されることともあるから、彼らもまたあらかじめ裁きの対象からは例外として除外されていて、裁く側に名を連ねることになるだろう。

裁くことと救うこと

だが、話はそんなに単純でもない。同じ『ヨハネによる福音書』のなかでイエスはまた、「わたしは、世を裁くためではなく、世を救うために来た」（12.47）と、まるで正反対の意味にとれることを述べてもいるからである。さらに次のようにもある。「神が御子を世に遣わされたのは、世を裁くためではなく、御子によって世が救われるためである」（3.17）。イエスはまたくりかえし、「人を裁くな。あなたがたも裁かれないようにするためである」とも説いている（『マタイによる福音書』7.1）。つまり、「神は、すべての人々が救われて真理を知るようになることを望んで」いる（『テモテへの手紙一』2.4）、というわけだ。もういちどアガンベン流の言い方を借りるなら、子イエスは父なる神の救済のエコノミー（神意）の担い手であり、神による世界統治の主要なアクターである（『王国と栄光』）。

ここに、旧約の律法の神から、新約の恩寵の神への変化の兆しを見ることは可能かもしれないが、それはあくまでも相対的な問題であろう。旧約においても、神のなかで「慈しみ

人がその道から立ち帰って生きることを喜ぶ」（『エゼキエル書』33.11）ともあるのだから。

とまことは出会い／正義と平和は口づけし」（『詩編』85.11）と詠われている。また神は、「悪

赦すか裁くか――「姦淫の女」

このようにキリストには、裁くことと救い赦すこととという、ある意味で矛盾し拮抗しあう二つの困難な課題が託されてきたように思われるのだが、これに関連して同じく『ヨハネによる福音書』には、「姦淫の女」にまつわるおもしろいエピソードが伝えられている（他の三つの共観福音書には言及がなく、遅くとも四世紀までに書き加えられたという説が有力である）。それによると（7.53-8.11）、律法学者やファリサイ派の人たちが、姦通の罪を犯した女をイエスのもとに連れてきて、「こういう女は石で打ち殺せ」とモーセの律法に定められているが、「どうお考えになりますか」と彼に対応を迫ったというのである。律法を守るかどうかイエスを試して、もし守らなければ彼を訴える口実にしようという魂胆なのだ。

するとイエスは、唐突にも「かがみ込み、指で地面に何か書きはじめられた」。それでも彼らがしつこく問うので、イエスは「あなたたちの中で罪を犯したことのない者が、まず、この女に石を投げなさい」と応じて、「また、身をかがめて地面に書き続けられた」。これを聞いた彼らがやっと立ち去った後で、イエスは、彼女の罪を問うことなく赦し、「もう罪を

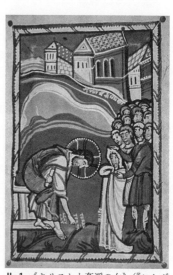

Ⅱ-1 《キリストと姦淫の女》(『ヒトダの福音書』より)

一方、そのイエスが二度もかがみ込んでまで地面に何か書いたとされる行為については、いったい何を書いたのかをめぐって、古くから興味深い解釈がなされてきた。肝心の聖書はその点について沈黙したままだからである。詮索してみたくなるのが人情というものだろう。

たとえば、手写本『ヒトダの福音書』の場面(Ⅱ—1、一〇〇〇—二〇年、ダルムシュタット大学・州立図書館)では、姦淫の女を捕らえたファリサイ人たちを前に、イエスが腰をかがめて「大地が大地を訴える TERRA TERRAM ACCUSAT」と記している場面が描かれている。

犯してはならない」と諭した、というのである。

このエピソード——礼拝のなかで読み上げられる聖書の一節、つまりペリコーペとしても知られる——は、イエスの救済思想を物語るものとして広く解釈されてきた。裁くイエスにたいして、赦すイエスのあるべき姿が描かれている、というわけである。

本来ならヘブライ語であってもしかるべきだろうが、ラテン語になっているのはもちろん、読者や鑑賞者を意識してのことである。

この文言は、『エレミヤ書』にある「大地よ、大地よ、大地よ、主の言葉を聞け」(22.29-30)に基づくもので、それによると、大地には、神の裁きを受けるべく「栄えることのない男」の名が記録されるという。イエスがこの文言を記したという解釈は、古くは四世紀のミラノの司教アンブロシウスにさかのぼるが (Knust and Wasserman)、もしそうだとするとイエスは、ファリサイ人こそが反対に裁かれるべきだと間接的に示したことになる。裁かれるのは、裁こうとしているお前たちのほうだ、というわけである。

一方、「あなたたちの中で罪のない者」と（こちらはオランダ語で）書き進めているのは、ピーテル・ブリューゲル父の単彩画（Ⅱ—2、一五六五年、ロンドン、コートールド美術館）のなかのイエスである。その指はまだ止まっておらず、書き終えてはいないようだから、文字はさらに福音書にならって、「この女に石を投げなさい」とつづくことになるのだろう。つまり、イエスは自分がつい今しがた発したばかりのセリフを、わざわざかがみ込んで書き記していることになる。この解釈はややしつこく聞こえるが、広く認められてきたようで、ルネサンスやバロックの絵画のみならず近代でも、たとえばエミール・シニョルの作品（Ⅱ—

3、一八四二年、個人蔵）において、顔を伏せる姦淫の女のかたわらで、イエスが誇らしげに

59

II-2 ピーテル・ブリューゲル父《キリストと姦淫の女》

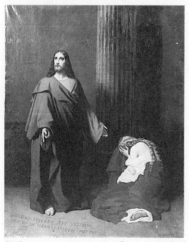

II-3 エミール・シニョル《キリストと姦淫の女》

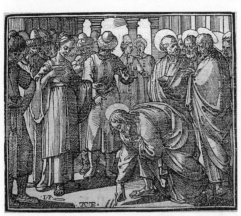

Ⅱ-4　パラソーレ《キリストと姦淫の女》

みずから記した文言をアピールする様子が描かれている。

これらの絵のように、イエスの記した内容をいずれかに特定しようとするものがある一方

で、判読不能の文字か落書きのようにしか見えないものも少なくない。たとえば、ジグザグの線が刻まれた、アントニオ・テンペスタの原画に基づくレオナルド・パラソーレの版画（Ⅱ-4、一五九一年）などがそのいい例である。レンブラントもまたこのテーマで何枚か素描を残しているが、そこでもかがみ込むイエスが何を書いているかは定かではない。

これはわたしの勝手な憶測なのだが、おそらくイエスは、強引に即答を迫るファリサイ人の挑発をかわそうとして、あえてかがみ込んで地面に何かを書く／描くようなふりをしたのではないだろうか。意外にも、いつもは峻厳なジャン・カルヴァンが、次のように柔軟な解釈を披露している

61

のだが、実はそれこそが真実に近かったようにも思われる。

イエス・キリストはなにも書かずに、むしろ、かれら〔ファリサイ人〕がどんなに耳を傾けるに値しないひとたちであるか、明示しようとしたのである。それはちょうど、相手のひとが話しかけてきているのに、指で壁に棒を引くか、背を向けているか、あるいは、その他のやりかたで、相手の言っていることを少しでも考えていないと、見せつけているひとの場合とおなじである。

『新約聖書註解 ヨハネ福音書』

つまり、聞く耳をもたないという素振りを相手にみせつけるために落書きのような真似をした、というのである。レンブラントの素描の一枚（Ⅱ-5、一六五〇-五五年、ストックホルム、国立美術館）には、指で何本も棒線を引いているようなイエスが画面中央にとらえられていて、これなどはカルヴァンの解釈に近いといえるかもしれない。

カルヴァンはアイロニーという語を使っているわけではないが、その解釈によると、白か黒か、イエスかノーか、有罪か無罪かの揺るぎない線引きを迫るファリサイ人にたいして、イエスはある意味でアイロニーをもって応じた、という言い方もできるだろう。

いずれにしても、いみじくもこのテーマは、裁きと赦し、律法と恩寵、正義と慈愛とのあ

62

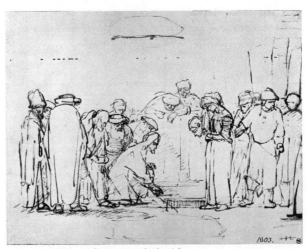

Ⅱ-5　レンブラント《キリストと姦淫の女》

いだの、きわめて困難で抜き差しならない問題を象徴しているように思われる。イエスは、おそらく心情的には姦淫の女を救いたいのだが、わが身に危険が及ぶかもしれないから、律法学者たちの前でそれを公然と口にすることは憚られる。そこで、即断即決を迫る彼らの注意をうまくかわしておいて、彼らをいったん退散させたうえで、彼女に赦しの言葉をかけるのである。

裁くべきか、赦すべきか

先述のように、このエピソードが盛りこまれた『ヨハネによる福音書』でイエスは、一見して矛盾するようなことを述べていた。すなわち、一方で「わたしがこの世に来たのは、裁くためである」(9.39)といったか

と思うと、他方で「わたしは、世を裁くためではなく、世を救うために来た」（12:47）とも述べているのである。

ヨハネだけではなくて、他の福音書記者たちもまた、神から授かったとされるイエスの「権能」をめぐって、微妙に見解の相違や揺れがあったように思われる。マタイの伝えるイエスは、「善い人」と「悪い人」をはっきりと区別して、「あなたは、自分の言葉によって義とされ、また、自分の言葉によって罪ある者とされる」、と力強く宣告する（『マタイによる福音書』12:35-37）。悪を懲らしめて善に報いるという勧善懲悪のニュアンスが、マタイには心持ち強いように思われる。

同じくマタイの伝えるたとえ話によると、栄光の座についたキリストは、「羊飼いが羊と山羊（やぎ）を分けるように、彼らをより分け、羊を右に、山羊を左に置く」（25:32-33）。これは「最後の審判」の寓意（ぐうい）とみなされ、ラヴェンナのサンタポリナーレ・ヌオーヴォ聖堂にモザイク装飾（Ⅱ-6、六世紀）として伝わっている。二人の天使にはさまれたキリストの右手に羊、左手に山羊がいる。もちろん前者が祝福された者、後者が呪われた者を象徴している。

その一方でやはりマタイによると、イエスは、罪の赦しは七回までが限度かと問うペテロにたいして、「七回どころか七の七十倍までも赦しなさい」、と答えているのである

64

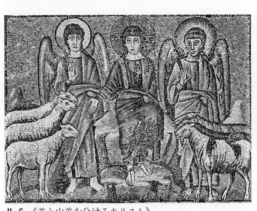

Ⅱ-6　《羊と山羊を分けるキリスト》

（18.21-22）。そしてよく知られるように、まさしくそのペテロにイエスは、ほかでもなく「天の国」たる教会の「鍵」を授けるのだ（16.18-19）。とすると教会の務めは本来、人を裁くことより赦すことにあるということになりそうなのだが、現実がむしろその逆の方向に進む場合も少なくなかったことは、残酷な異端審問や魔女裁判の歴史などが証言するところでもある。

他方、『マルコによる福音書』では、イエスはむしろ司法的な判断を拒むか避けるかしているようにみえる。「皇帝のものは皇帝に、神のものは神に」（12.17）というセリフが何よりその証拠である。このモットーは、一見したところ、現世と来世、剣と十字架とを峻別することで、教会と国家との権力の分離と役割分担を高らかに宣言しているように聞こえるのだが、現実にはやはり必ずしもそうとは限らない。むしろ、両者が拮抗したり共謀したりしてきたのが西洋の歴史であったといっても過言ではない

65

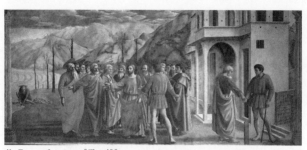

Ⅱ-7　マザッチョ《貢の銭》

だろう。

　さらに、マザッチョがフレスコ画《貢（みつぎ）の銭》（Ⅱ-7、一四二五年、フィレンツェ、サンタ・マリア・イン・カルミネ聖堂ブランカッチ礼拝堂）に描いたことで知られるエピソードを伝えているのは、『マタイによる福音書』（17.27）である。神殿への税が払えないで困っているペテロにたいして、イエスが、最初に釣れた魚の口から銀貨一枚が見つかるから、それを納めなさいと説いたという話である。つまり、イエスはここで弟子たちに、世俗の法に逆らわないようにと諭していることになる。マザッチョはこの話の三つの契機——ペテロに説くイエス（中央）、魚から銀貨を見つけるペテロ（左）、税を納めるペテロ（右）——を異時同図法によって巧みにひとつの画面にまとめている。

パウロの考え

　では、イエスの復活を信じることを説いたパウロはどう考

えていたのだろうか。それが端的にわかるのは、たとえば次のような一節である。「そもそも、あなたがたのあいだに裁判ざたがあること自体、既にあなたがたの負けです」(『コリントの信徒への手紙一』6.7)。この警句はいみじくも、どんな些細なことでも裁判で白黒つけようとする、法に縛られた現代社会への鋭い警告のようにも聞こえる。パウロによれば、法による裁きの上に立つものが、「最高の道」たる「愛（カリタス）」である。すべては「愛がなければ、無に等しい」のだ（同13.2）。それゆえ赦しは、パウロにとって愛の実践であり、それこそが「サタンにつけ込まれないため」の得策でもある（『コリントの信徒への手紙二』2.7-11）。ここで「サタン」は「悪」と呼び換えてもいいだろう。

同じくパウロによれば、人は「他人を裁きながら、実は自分自身を罪に定めている」(『ローマの信徒への手紙』2.1）。彼は、人が人を裁くことについて、あくまでも懐疑的なのだ。これにたいして、「正しい裁き」をおこなう神は、ユダヤ人であれギリシア人であれ「人を分け隔てなさいません」（同2.9-11）。とはいえ、あえてここで留保をつけておくなら、パウロの期待に反して、その正しい（とされる）神の裁きを利用（乱用）してきたのが人間であることに変わりはないだろう。

律法についてもパウロは独特の考えを披瀝している。いわく、「律法によらなければ、わたしは罪を知らなかったでしょう。たとえば、律法が「むさぼるな」と言わなかったら、わ

たしはむさぼりを知らなかったでしょう」、と（『ローマの信徒への手紙』7.7）。そして畳みかけるように、「律法がなければ罪は死んでいるのです」、「掟が登場したとき、罪が生き返って、わたしは死にました」（同7.8-10）、ともいう。この一節は、あえて極論するなら、罪が先にあって法がその後からついてくるというよりも、逆に、法があるからこそ罪が生まれるとも読めるのである。

これに関連して、パウロのいう「律法」を実定法としてではなくて、「自然の律法」すなわち自然法のようなものとして解釈しているのは、いつものように鋭いオリゲネス（一八五—二五四頃）である（『ローマの信徒への手紙注解』16.8）。つまり、ここでの律法とは、各人の内から「各人に何をなすべきか、何を警戒せねばならないかを教えるもの」だというのである。それゆえ、この「自然の律法」は、「善悪の識別を知るようになり、良心によってそれに聞き従うようになるまでのあいだ」、わたしたちには知られていない。自然法こそが人に罪の意識を目覚めさせるのであり、「律法によらなければ、わたしは罪を知らなかったでしょう」とパウロがいうのは、まさにこの意味においてである。

だからこそパウロはまた、異邦人たちについても何の分け隔てなく、「たとえ律法を持たない異邦人も、律法の命じるところを自然に行えば、律法を持たなくとも、自分自身が律法なのです」（『ローマの信徒への手紙』2.14）、と述べることができたのである。ここでの「律

68

法」もまた自然法のようなものと解されるべきである。

オリゲネスによれば、パウロはさらに、「禁じられているからこそ、人はそれを無性に欲する」もので、「禁じられることで、それに逆らいつつも、禁じられているが故に、それを無性に追い求める」ものだということをよく見抜いている。つまり、欲望が禁止に先立つというよりも、禁止があるから欲望がかきたてられる、というわけだ。これにはどこか、現代の精神分析の考え方にも通じるところがあるように思われる。

「上に立つ権威」

そのパウロが、やはり神学のみならず後の司法や政治にも大きな影響を与えた言葉を残している。「人は皆、上に立つ権威に従うべきです。神に由来しない権威はなく、今ある権威はすべて神によって立てられたものだからです。従って、権威に逆らう者は、神の定めに背くことになり、背く者は自分の身に裁きを招くでしょう」(『ローマの信徒への手紙』13.1−2)、というのである。要するに「権威に逆らうな」「長いものには巻かれろ」、というわけである。

かのマルティン・ルターがこの言葉を盾にして、トマス・ミュンツァー率いるドイツ農民の反乱(一五二四—二五年)にたいする武力弾圧を正当化したことは有名な話である。それのみか、伝統的に政治や司法の諸場面で、とりわけ体制の側から自分たちに都合よく解釈され

69

てきたのが、このパウロの警句なのだ。

「愛がなければ、［すべては］無に等しい」と説いたのと同じ舌から、「権威に逆らうな」というセリフが出てきたというのは、いったいどう理解すればいいのだろうか。パウロがこれを書いたとされる一世紀半ばのころはローマ帝国による激しい迫害のもとにあったから、おそらくは、それを警戒しての実践的選択だったのだろう。

ここでもオリゲネスの解釈は傾聴に値する。このアレクサンドリアの神学者によると、「金銭とか資産をもっている者とか、何かしらこの世の用務にかかわりをもっている者」はこの言葉を聞かなければならないが、それらをもたない者は、「上に立つ権威に従う必要もない」（『ローマの信徒への手紙注解』2.9.25）。つまり、信仰は地上の権威を超越しているから、その限りではないというのである。あるいは、弱者だからといって強者に従う必要はない、という意味にも受け取れる。「皇帝のものは皇帝に、神のものは神に」という原則がここにも生きているのだ。

「ペテロへの法の授与」

ところが、四世紀になってキリスト教がローマ帝国によって公認され（三一三年）、さらにその国教へと格上げされるに及んで（三九二年）、事情はかなり変化していったように思

70

われる。なぜなら、これによって教会の権威（アウクトリタス）と世俗の権力（ポテスタス）とが結びつくことになるからである。

同じ四世紀に出現する、「玉座のキリスト」や「ペテロに法を授けるキリスト（法の授与）」などの図像が何よりそのことを証言している。このときから教会堂建設も本格化するが、まさにその四世紀に建設がはじまったヴァチカンのサン・ピエトロ大聖堂の後陣は、現存しないとはいえ、もともと「法の授与」のモザイク画で飾られていたことが知られている。ペテロがキリストから巻物の法を授かるその図像は、また同時に、十二使徒のなかでのペテロの優位性と、そのペテロの後を受け継ぐ教皇の権威を裏付け宣伝するものでもある。その意味で教皇は「キリストの代理人（ウィカリウス・クリスティ）」と呼ばれてきたのだ。

その後「法の授与」のテーマは各地の教会堂などにも出現することになる。たとえば、ナポリのサン・ジョヴァンニ・イン・フォンテ洗礼堂を飾るモザイク画（Ⅱ-8、四世紀後半）はそのいい例である。宇宙を象徴する球体の上にのったキリストが差しだす巻物を、ペテロはヴェールに覆われた手でうやうやしく受け取っている。その巻物には、「主が法を授ける」というラテン語の銘がしっかり刻まれている。

さらに、キリスト教を公認したコンスタンティヌス帝が病死した自分の娘を葬ったと言い

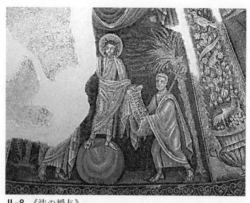

II-8 《法の授与》

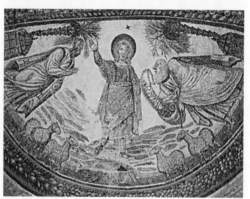

II-9 《法の授与》

伝えられる、ローマのサンタ・コスタンツァ聖堂のモザイク画（II-9、四世紀後半）でも、パウロにともなわれたキリストが今まさにペテロに巻物を授けようとしている。ただし、そ

の巻物に刻まれているのは、ここでは「主が平和を授ける」というラテン語の銘である。

主がペテロに授けるのは、本来なら「福音（エヴァンゲリウム）」であってしかるべきだろうが、それが「法（レクス）」や「平和（パクス）」となっているのは、とりわけ四世紀以降、教会が帝国と、宗教権力が世俗権力と結びついたことのひとつの証拠にして帰結であるように思われる。教会堂装飾のみならず、キリスト教に改宗したローマ帝国の高官たちのものと思われる石棺の浮彫り装飾にもまた、この「法の授与」の図像の例が比較的多く残されているが、それもおそらく偶然ではない。

審判と裁判

宗教権力と世俗権力とのこうした交差は、すでに初期キリスト教の教父の時代から認められる。「最後の審判」は世俗の法廷にもなぞらえられ、（道徳的な）罪と（司法的な）犯罪との境界がぼやけ、神の審判が法廷の裁判に、地獄が牢獄に、神による処罰が法による刑罰に、悪魔が処刑者にたとえられる（Neri）。

早くはたとえば『ペトロの手紙一』には、キリストが「捕らわれていた霊たちのところへ行って宣教されました」（3.19）とあり、最後の審判を待つ霊魂のことが語られているが、ウルガタ聖書で「捕らわれていた」という箇所は、文字どおり「牢獄に（イン・カルケレ）い

た」、となっているのである。「審判」ないし裁きをめぐって、宗教と司法との線引きは当初から必ずしも明快というわけではないのだ。

ローマ法に通じていた神学者テルトゥリアヌス（一六〇頃―二二〇頃）もまた、その『護教論』で、「地獄の刑罰の獄舎」という言い回しを使っている。そしてここに囚われているのは、「神を信じない者をはじめとして、親や姉妹を犯したり、他人の妻を誘惑したり、処女を犯した者や、男色の常習犯、激情にかられる者、人殺し、強盗、つづめていえば、あなた方【異教徒】の神々の一部の連中に全く類似している人間がすべて、そこに投げ込まれてきたのである。その誰一人として罪や悪事を犯さなかったことを立証できる者はいない」として、罪ないし犯罪とされるものを逐一あげつらうのである（II.11-12）。ここでは罪人は、不信心者や異教徒とほとんど同一視すらされている。

もちろんテルトゥリアヌスの時代にはキリスト教はいまだ迫害の対象だったから、彼はローマ法を逆手に取るようなかたちで地獄の罪状を列挙しているのだが、それはとりもなおさず、神の審判と世俗の司法とが分かちがたく結びついていることを意味している。「その誰一人として罪や悪事を犯さなかったことを立証できる者はいない」という文言にいたっては、古代ローマ（だけではないが）においておこなわれていた自白のための拷問すら連想させるところがある。

74

同じく『護教論』のなかで著者は、ローマ法において無罪の判定が「人間の評価にゆだね
られていて」、「人間の支配の力が支配している」点を徹底的に批判する。「それだから、真
に無実であるかどうかに対してあなた方のやり方にはなんらの完全性も恐怖感もない」、と
いうのだ。つまるところ、人が人を裁くことは無謬でありえない。「人の作った法の権威は
なんとあわれなものであろう」(45.2-5)。

こう述べるテルトゥリアヌスはたしかに間違っていない。とはいえ、反対に「すべてをみ
そなわす神の下に裁かれ、永遠の罰がその神によって当然下ることを予知しているわれわれ
キリスト教徒だけは、ひとり、無実でありうるのである」(45.7)とまで自己肯定するにいた
っては、いかに迫害下にあることを差し引くとしても、我田引水の感は否めないだろう。彼
が全幅の信頼を置く神の裁きと神の正義なるものもまた、畢竟、人が唱えたものにほかな
らず、それゆえに数々の問題を引き起こしてきたのだ。

俗権と教権

ローマ帝国のキリスト教化のなかで、俗権と教権、つまり「政治権力と教会権力のあいだ
の協力体制の基礎」を築いたとされるのが、皇帝テオドシウス二世が編纂させて四三八年に
公布された『テオドシウス法典』である (Prosperi 2016, 45)。なかでも象徴的なのが、「宗

教」の問題を扱った第一六巻で、ここには、「カトリック信仰について」を筆頭にして、「司教と教会と聖職者について」「修道士について」「信仰に関して論じる者たちについて」「異端者について」「棄教者について」「ユダヤ人について」「異教徒と犠牲と神殿について」などの項目が並んでいる。正統なる信仰が規定される一方で、そうでないものが徹底的に排除されるのである。

これらの項目のタイトルからもわかるように、この法典は、ユダヤ人や異教徒、背教者や異端にたいする不寛容が『法』の名のもとで正当化された文書としても知られている。かくして、キリスト教徒と他者との線引きが徹底してなされる。とりわけ異端は、外部の他者というよりも、内部の他者にして危険分子であり、カトリックの同一性を脅かす存在である。「ここにおいて信仰（レリギオ）は法（レクス）と一体化している」。「正統的信仰のみが、法とのあいだの同一化を通してローマ国家によって承認された唯一の道であり、異端は正統的な信仰ではない。それゆえ、正統的な法ではない。このことが意味するのは、異端が国家といわば「ホモ・サケル」（アガンベン）にも近い存在ということになるだろう。だとすると、異端は、法の外に置かれたいわば「ホモ・サケル」（アガンベン）にも近い存在ということになるだろう。

帝国内の各地に置かれた司教座が異端排斥に大きな役割を演じたことは、北アフリカのヒッポの司教であったアウグスティヌスによるドナトゥス派の弾劾に顕著にあらわれている。

逐一挙げることは控えるが、こうしてカトリックが一元化していくことは、四世紀と五世紀にくりかえされた公会議によっても跡づけられる。多様な信仰のあり方は、異端のレッテルのもとにことごとくつぶされていくのだ。

一方、教皇ゲラシウス一世（在位四九二―四九六年）は、統治の二つのかたちを唱え、教会の「権威（アウクトリタス）」と国家の「権限／権力（ポテスタス）」を区別したことで知られる。いわゆる「両剣論」の起源がここにあり、さらに中世において、司教の任命権をめぐる皇帝と教皇との争い――叙任権闘争――へと発展していくことになる端緒でもある。教権は魂の救済にかかわり、俗権は地上の主権者に帰属するという具合に、表向きには両者は目的を異にし、また神的な権威は世俗的な権限の上に立つとされる。

とはいえ、それらは互いに反映し合っていて、そうすることで国家（ないし帝国）は聖なるオーラを帯び、教会は政治的な支配装置を正当化することになるのである（Prosperi 2016, 51）。あるいは、アガンベンの巧みな言い回しにならうなら、「権威（アウクトリタス）」と「権力（ポテスタス）」のあいだには、敵対的であると同時に相互補完的な関係があるのだ（『例外状態』162）。それはまた、ダンテが後に、「剣〔俗権〕と杖〔教権〕」が「合すれば、互いに恐いものなしになる」と、強烈に批判することになるものでもある（煉獄篇16.109-112）。

そもそもダンテは、教会の堕落は、教会が世俗権力と結びついたとき、すなわち、コンスタ

ンティヌス帝によるキリスト教の公認に端を発するとみなしていたのだ（地獄篇 19.115-117）。

神の正義を代理する主権者

ここで時計の針を少し進めると、中世を通じて、教会と国家の二つの権力は、互いにいがみ合うことはあったにしても、しかし、基本的に共通の問題で結ばれていた。すなわち、人民をいかにして従わせるか、敵からいかに身を守るか、謀反や反乱の危険といかに対峙するか、である（Prosperi 2016, 60）。

ここにおいて、皇帝や王による権力の行使は、神の名のもとに置かれることでその根拠――同時に理想でもある――が与えられる。王は神の正義を代理し実践しているというわけである。そのことがよく表われている一枚の写本細密画を見てみよう。『ハインリヒ二世の福音書』（一〇二四年以前、ヴァチカン使徒文書館）中の《正義と敬虔、法と法律》（II－10）がそれである。

画面中央に座しているのは神聖ローマ皇帝ハインリヒ二世（在位一〇一四―二四年）で、頭上には「聖霊のハト」がいて、その権力が神に由来するものであることが示される。四隅の四角のなかには、「正義（イウスティティア）」（左上）と「敬虔（ピエタス）」（右上）、「法律（レクス）」（左下）と「法（イウス）」（右下）の寓意像が配されている。つまり、神にかかわ

78

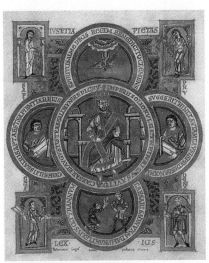

Ⅱ-10　《正義と敬虔、法と法律》

る「正義」と「敬虔」が上部に、世俗にかかわる「法律」と「法」が下部に位置しているのである。この配置は、「正義」と「敬虔」が「法」と「法律」を権威づけているともいえるし、後ろの二者が前の二者を支えていると見ることもできる。アガンベンの言い方を再び借りるなら、教会の「権威」は世俗の「権力」と相互補完的な関係にある、ということだ。左右から皇帝をはさむ「叡智（えいち）」と「思慮」の寓意像は、皇帝に求められる徳にして資質である。また皇帝の足元の円には、「皇帝の命令を受けて、法律と法は暴君を断罪する」（カントーロヴィチ上168）という銘文が刻まれているが、その権能は原理的に神から与えられたものなのだ。

ここで「法律」という訳語が当てられる「レクス」と、「法」と訳される「イウス」については若干のコメントが必要だろう。古代ローマに起源をも

つこの区別によると、「イウス」にはまた「権利」の意味もあって、必ずしも成文化されているわけではない自然法に近いとされるのにたいして、「レクス」は実定法や具体的な法規範にかかわる。　主権者は神の意思を執行する者である。キリストの代理人は教皇だけではないのだ。

ここに流れているのは基本的に、本章の最初にも引用した『詩編』の一節「慈しみとまことは出会い／正義と平和は口づけし」（85,11）と通底するものである。エルンスト・カントーロヴィチにならうなら、正義は、法的思考における法の外にある大前提という性格を有する（カントーロヴィチ上165）。とするなら、正義は法の「例外状態」にあるといいかえることもできるだろう。一方、カール・シュミットの名高いテーゼによると、「主権者とは、例外状態について決断を下す者」のこと、つまりみずからは法の外に立って法的支配を行使する者のことであるから（《政治神学》、主権者がかざす「正義」はひるがえって暴力に転倒するという事態が起こりうる。このこともまた歴史が証言するところであろう。

告解と自白

このように教会権力と世俗権力とが交差する裁きと正義のテーマにおいて、さらに大きな転換点となるのは、一二一五年の第四ラテラノ公会議である。このとき、信者は少なくとも

80

年に一回、教会で告解と聖体拝領を受けることがはっきりと明文化されたのである（第二一条）。つまり、聴罪司祭にたいしてわたしはわたしの犯した罪なるものを告白しなければならない。そうすることでわたしは罪の赦しを得られるのだ。告解室はまた「贖罪の法廷」とも呼ばれる。

ここで生じているのは、実のところ、秘跡としての告解が裁判における自白にも接近するという事態であり、（道徳上の）罪と（司法上の）犯罪との境界がますます揺らぐということである（Prodi）。ちなみに、イタリア語で教会の告解室は「ペニテンツィアリオ penitenziario」で、同じ「ペニテンツァ（告解、贖罪）」に語源をもつ。英語でもまた「ペニテンシャリ penitentiary」には、告解室と刑務所の両方の意味がある。

さらに告解の制度化はまた、「個人の内面をつかんで支配するという欲望」に火をつけるものでもある。告解と自白とのつながりという「問題の核心にあるのは、隠されていて、まなざしを逃れ、知られることのない秘密である。この秘密は、主権者の行為や聖職者の祈りを荘厳なものにするかもしれない。しかしまた、それが、罪を隠蔽している秘密であるとするなら、もっぱら聴罪司祭の耳や裁判官の取り調べにたいしてのみ暴きだされる秘密となるだろう」（Prosperi 2016, 61）。

II-11　ベッカフーミ《縄の拷問》

とりわけ異端（的な信仰や振る舞い）の嫌疑にかかわるとき、告解と自白とはほとんど区別できないものになる。同じ公会議ではまた、異端者の扱いも事細かく規定されている（第三条）。それによると、教会によって異端者として断罪された者は世俗権力に引き渡され懲罰を受ける。もし相手が聖職者である場合にはその位が剝奪され、俗人の場合は財産を没収される。異端の疑いのある者は一年以内にみずから身の潔白を証明しなければならない。世俗権力は彼らの領土から異端者を一掃するよう努めなければならない。それを怠った場合は司教によって破門される。異端者をかくまったり保護したりした者もまた同じく破門に処される。異端の一掃に努める信徒には、十字軍兵士と同様、贖宥や特権が与えられる、などといった具合である。　異端のうわさを聞きつけた場合、住民はその教区の聖職者に通報することが求められる、

ここに記されているのは、破門や財産没収や聖務停止などといった処分ばかりではない。異端の嫌疑者にはみずから疑いを晴らすことが求められる。だが、いったいどうやって身の潔白を証明しろというのだろうか。自白の強要や拷問につながったであろうことは容易に想像されるところだ。（やや時代は下るが）ドメニコ・ベッカフーミの残したデッサン《縄の拷問》（Ⅱ-11、一六世紀初め、パリ、ルーヴル美術館）がそれを具体的に証言している。滑車と縄で天井から吊るされた男は、聖母子の絵を前に、異端審問官から自白を迫られている。いうまでもないことだが、これは遠い過去の異国の話ではなく、まさに今もなおわたしたちのまわりで起こっていることにもつながっている。異端の疑いのある者について住民に通報を求めるにいたっては、戦時中の非国民の扱いを連想させるところがある。

神明裁判＝試罪法

この第四ラテラノ公会議ではまた、身の潔白を示す雪冤（せつえん）のために「熱湯、冷水あるいは熱鉄」を用いることが表向き禁止されている（第一八条）。つまり試罪法に一定の歯止めが設けられているのだが、ひるがえっていうとそれはすなわち、実際にはかなり広くおこなわれていたということでもあるだろう。

神明裁判の名でも呼ばれるこうした慣習については、聖書にも、たとえば「苦い水」とし

83

て記述がある（『民数記』5.11-31）。それによると、姦淫の疑いのある妻に祭司がこの呪いの「苦い水」を飲ませても体に異変がなければ、冤罪と認められるというものである。『マラキ書』にもまた、「精錬する者の火」、「洗う者の灰汁」などの表現で神明裁判への言及がある（3.2）。つまるところ、神による奇跡のおかげで身の潔白が証されるというわけである。

こうしたユダヤの慣習がキリスト教に入ってくると、火と水の試練はむしろイエスの受難とも比較されるようになる。「あなたがたを試みるために身にふりかかる火のような試練」は、「キリストの苦しみ」にあずかれるものとして喜んで受け入れなさい、というわけである（『ペトロの手紙一』4.12-13）。パウロによると、「その火はおのおのの仕事がどんなものであるかを吟味する」（『コリントの信徒への手紙一』3.13）。そして、その究極の「吟味」こそが、実のところ最後の審判にほかならない。まさにこのとき、誰であれ「人々の隠れた事柄」が、「キリスト・イエスを通して裁かれる日に、明らかになる」（『ローマの信徒への手紙』2.16）のである。ここにはもちろん、原始キリスト教時代の迫害のなかで信徒が耐え忍んできた数々の試練が投影されているのだが、時代を経て今度は、その試練を異端者やその疑いのある者たちに課すことになるわけである。

アッシジのフランチェスコ（一一八二―一二二六）には、キリスト信仰の固さを証明するために、イスラームのスルターンの前で火の試練を受けて、無事にこれを乗り越えたという

84

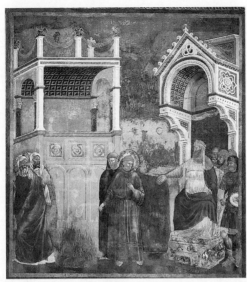

Ⅱ-12　ジョット《火の試練》

エピソードが残っていて、ジョットがいち早くこの場面を絵画化している（Ⅱ-12、一二九五年頃、アッシジ、サン・フランチェスコ大聖堂）。異教の教師たちが逃げていくのを横目に、フランチェスコが今まさにみずから進んで燃える火のなかに身をさらそうとしているところである。試練を課しているのはここではイスラームだが、この構図はそのまま教会と異端との関係にも置き換わりうるだろう。

一時期フィレンツェを神権政治（一四九四─九七年）によって支配したドミニコ会修道士ジロラモ・サヴォナローラもまた、反対派から「火の試練」を求められたことが知られている（実行はされなかったようだ）。ここでその試練を課したのは、ライ

85

ヴァルのフランチェスコ会修道士たちであった。さらに破門されて失脚したサヴォナローラが、拷問の末に絞首刑と焚刑にあったこともまた周知のとおりである。

いずれにせよ、たとえ一二一五年の公会議において、告解が試罪法に代わって奨励されたとしても、自白の強要や拷問がなくなるわけではない（Morishita 48）。何よりもそのことをよく物語っているのは、一四世紀初めに教皇庁の黙認のもと、異端撲滅の名目でフランス国王の主導によって大掛かりに実行されたテンプル騎士団にたいする告発、資産没収、自白の強要、拷問、処刑等をめぐる経緯であろう。

「正義」と「慈しみ」

だが、先述の『詩編』にも詠われていたように、「裁き」には「正義」のみならず「慈しみ」がともなわなければならない。ウルガタ聖書で「ミゼリコルディア」というラテン語が当てられたものがそれで、「慈しみ」「慈悲」「慈愛」などと訳される。とはいえ、この単語にはまた、死刑執行人が相手にとどめの一発を刺す「短剣」という意味もあるから、まさに文字どおり諸刃の剣のようなものでもある。つまり、断末魔の苦しみをたとえわずかでも短くするのが、「ミゼリコルディア」という名の「慈悲」にして「短剣」なのだが、その苦しみは「正義」の名のもとに課されたものなのだ。

86

もちろん、「国を治める者たちよ、義を愛せよ」(『知恵の書』1.1)は、おそらく永遠の真理である。とりわけ一二世紀以来、イタリアを中心に大学においてローマ法研究が再開されたことはよく知られている。とはいえ、ローマ法の復興によって神の審判と神の正義の役割が失われたわけではない。そもそもローマ法の復興自体、教会権力の拡充をはかった教皇グレゴリウス七世（在位一〇七三─八五年）の改革に端を発するものでもある。

ボローニャの法学者によって編纂され、その名を冠した『グラティアヌス教令集』（一一四〇年頃）は、中世においてもっとも権威のあったカノン法とされるが、そこには次のように謳われている。「正しく裁く者は皆、その手に天秤を携えていて、その各々の皿には、正義と慈しみが載っている。これが意味するところはすなわち、罪人への判決は正義によって与えられ、処罰は慈しみによって和らげられる、ということである」(Prosperi 2008, 15)。この文言は、「裁き」において「正義」と「慈しみ」が釣り合う必要のあることを説くものでもあって、実践的な価値と同時に象徴的な価値を有している。ここにおいて、地上の審判のモデルとなるのが、ほかでもなく「最後の審判」なのだ。「天秤」や「正義」をめぐる図像のいくつかを以下で振り返っておこう。

正義の天秤

この天秤は、最後の審判の図像において、早くはたとえばヴェズレーのサント=マドレーヌ大聖堂（Ⅱ－13、一一二〇─五〇年）やオータンのサン・ラザール大聖堂（Ⅱ－14、一一二〇─四六年、「ジスラベルトゥス」という作者の銘が刻まれている）などにみられるように、ロマネスク時代の巡礼教会堂のティンパヌム装飾以来、大天使ミカエルが死者の魂を天国と地獄に振り分ける大きな天秤となってあらわれる（『ダニエル書』12.1-2に典拠）。それゆえこの天秤は究極的な神の裁きを代理するものとなる。裁きにおける正義と慈愛とは、審判者であるキリストの口元にある剣とユリによってそれぞれ象徴されることもある。

一方、ジョットの《正義》（Ⅱ－15、一三〇六年頃）が描かれているが、その女性寓意像は、七元徳のひとつとして《正義》で有名なパドヴァのスクロヴェーニ礼拝堂には、両手に天秤の二つの皿をのせて釣り合わせている。左手のほうには片手を振り上げる天使が、右手には（一部欠落してはいるが）机に向かう人物に冠を授けているような天使が立っている。下段に刻まれている銘には欠落もあるが、ほぼ次のように読める。「完全なる正義は、天秤の左右の腕木を平衡にしてすべてを量る。善人には冠を授け、悪人には剣を振り下ろす。あらゆるものが自由を祝福する。正義が行きわたるなら、誰もが歓喜とともに行動し、望むところをなす」（Frugoni 304）。悪を懲らしめて善に報いる、この原則は基本的に、先述したよ

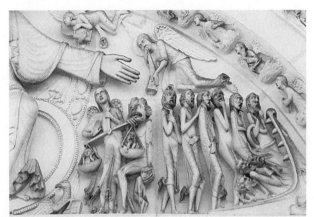

Ⅱ-13 《最後の審判》（部分）

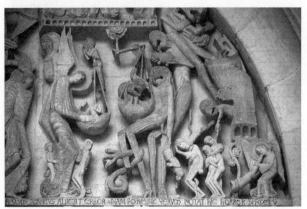

Ⅱ-14 ジスラベルトゥス《最後の審判》（部分）

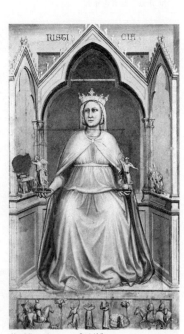

II-15　ジョット《正義》

うにイェスの言葉（『マタイによる福音書』12.35）に基づくものでもある。

次に、シェナの市庁舎を飾る有名なアンブロージオ・ロレンツェッティ《善政の寓意》のなかの「正義」（口絵3、一三三七─四〇年、シェナ、市庁舎）を見てみよう。その頭上には、（神に由来する有翼

の）「知恵」がいて、右手で天秤の柄を握っている。その下に座っている堂々たる「正義」は、この「知恵」を仰ぎ見るような視線で、それぞれ天使の載った天秤の二つの皿を完璧に釣り合わせている。その右手の側には「配分的正義」、左手の側には「交換的正義」と銘打たれていて、前者の天使は、ひとりの男に冠を授け、もうひとりの首をはねようとしている。一方、後者の天使は、量と長さをはかる二つの道具──筒状の枡（ます）（スタィオ）と長い棒──を市民に与えている。

90

この「配分的正義」と「交換的正義」の区別は、トマス・アクィナスがアリストテレスの
『ニコマコス倫理学』を踏まえて対概念としてとらえていたものである。それによると、全
体（この場合はシエナという都市国家）と部分（市民）との関係にかかわるのが「配分的正義」
で、部分（市民）同士の関係にかかわるのが「交換的正義」であるということになる（伊多
波）。つまり「正義」には、都市国家が市民に正しく報いる「配分的」な性格のものと、市
民間の関係が正しくはかられ保たれる「交換的」な性格のものとの二つの側面がある、とい
うわけである。

「正義」の頭上にはまた、「国を治める者たちよ、義を愛せよ」という銘文が刻まれている
が、これは先述のように旧約の『知恵の書』（1.1）に基づくものである。とすると、九人の
代表者による共和制――その数から「ノーヴェ」と呼ばれる――をとるこの都市国家は、古
代ポリスに発する理念とキリスト教とが合体したような「正義」の理想を掲げていたことに
なるだろう。さらに、天秤の両皿からは紐が垂れていて、「和合」がこれを左手で束ねて市
民に手渡している。その両膝に大きなかんなが載っているのは、不和や不公平を削り取って
平らにする、という意味が込められているようだ。

一方、この「正義」と対をなすのが、「善政」を象徴する白衣の老人の座像で、その頭上
では、キリスト教の枢要徳である「信仰」と「慈愛」と「希望」が舞い、さらに市政に必要

Ⅱ-16　ロレンツェッティ《善政の寓意》（部分）

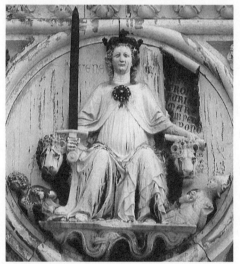

Ⅱ-17　カレンダリオ（帰属）《正義》

とされる六つの美徳——賢明、剛毅（ごうき）、平和、寛大、節制、正義——の寓意像がこの「善政」を取り囲んでいる（Ⅱ—16）。つまり、「正義」がもういちど、今度は剣と冠を携えて登場するのである（画面右端）。膝の上にはまた、この剣によって斬り取られる生首も載っている。その下には、綱につながれた多くの罪人たちの姿も見えるから、こちらの「正義」には、より厳しい裁きとしての側面が際立っているように見える。こうして二度くりかえされることで、「正義」が、善き統治の「媒介者」の役割を担うことが強調されるのだ（カントーロヴィチ上167）。

もちろんシェナのみならず、各都市国家はそれぞれ「正義」の寓意像を、聖俗の区別なく公共建築に飾ることで、政治的プロパガンダとして利用することになるが、いずれにしても厳格な裁きのイメージが際立つことは、たとえば、大きな剣をまっすぐに立てて市民を厳しく監視しているような、ヴェネツィアのドゥカーレ宮の《正義》（Ⅱ—17、フィリッポ・カンダリオに帰属、一四世紀半ば）などが例証している。銘文は「堅固な正義が海の猛威を足下に制す」と読める。

「執り成し」のマリア

とりわけ、『ヨハネの黙示録』において典型的なように、神の正義は神の怒りとして行使

されるが、そこに慈悲の入り込む余地はほとんどない。このように、裁きのイメージと強く結びつく神の「正義」にたいして、中世の人々が救いや赦し、つまり「慈しみ（慈悲）」の願いを積極的に託してきたのは、むしろ聖母マリアだったように思われる。それは、父性にたいする母性を象徴するものでもあるだろう。

同じく「黙示録」をタイトルに冠していても、たとえば、新約の外典『処女マリアの黙示録』（成立年は不詳だが五世紀以降とされる）（Burk ed.）ではかなり趣きが変わっている。それによると、大天使ミカエルに導かれて闇の国ハデスに降りていった「神の母（テオトコス）」マリアは、そこで多くの魂が苦しむのを目の当たりにして、耐えかねてミカエルにこう語りかけるのだ。「どうかお願いです、これら罪人たちのために祈りましょう。主はきっと聞き入れてくださり、彼らに恵みをお与えになることでしょう」。すると天から声が聞こえてくる。「どうして恵みを授けることができようか。［……］彼らのおこないにふさわしい報いを受けているのだ」、と。それでもマリアは引き下がらない。「敬虔なキリスト教徒たちのために、わたしはあなたに憐れみを請うているのです」。

ここでマリアは、慈悲の象徴ともみなされ、罪深い者たちの救済を神に仲介するという、いわゆる「執り成し」の役割が与えられているのである。これにほだされてか、大天使ミカエルと天使たちもまた、「彼らにお恵みを」と唱和しはじめるのである。すると、マリアの

94

執り成しが功を奏したのであろうか、主は子イエスに、「愛するわが息子よ、降りていきな
さい。そして、わたしの僕たちの願いに耳を傾けて、お前の顔で彼らを輝かせてあげなさ
い」、と命じる。そして、マリアの愛が神の怒りに打ち勝つ。愛は怒りよりもずっと深いのだ。

こうして、まるでイエスの辺獄下りにならうかのようにして、マリアもまた冥界に下ると
いう話ができてくるのだが、イエスと違って彼女には直接手を下して魂を救い出す力は与え
られていない。あくまでも神への「執り成し」が彼女の役目なのだ。とはいえそのマリアに
はおそらく、より民衆的な救いへの願いが託されていたと想像される。だからこそ、イエス
とは別にマリアにも冥界に降りていってもらうという話ができたのだろう。

『サタンの裁判』――人間を弁護するマリア

さらに、一四世紀のイタリアでは『サタンの裁判』という異色のテクストが著わされてい
て、中世ローマ法の権威とされるバルトルス・デ・サクソフェラート（一三一三―五七）の
作とされてきた。ここでは天国を舞台に、審判者キリストに向かってサタンが人間の罪深さ
を訴えるのにたいして、聖母マリアがその救済を懇願するという、聖史劇のような話が展開
する（Pasciuta）。サタンが検察側とすると、マリアは弁護側ということになる。

マリアは女であるうえに、あなたの母親だから、彼女が弁護に回れば、あなたは公正な判

断はできないだろうと、サタンはキリストに訴える。これにたいしてマリアが応じるには、たとえ女であっても、特殊なケース——不幸な人、親族、被後見人、寡婦——が対象となるような場合には嘆願が認められる。今回の場合は「不幸な人（ミゼラビリス）」に相当する、と応じる（そもそも「不幸な人」とは「慈悲（ミゼリコルディア）」を必要とする人のことで、同じ語源に発する）。

厳しい裁きを要求するサタンと、寛容さと慈悲を求めるマリアとのあいだで、キリストは、公正な審判を下す能力を試される。サタンによる人間への告訴は何よりもまず、アダムとイヴの原罪にかかわっている。マリアは感傷的になって涙を禁じえない。審判者としてというより「息子」としてのキリストに向かって、母子の情に訴えようとさえする。それは禁じ手なのだが、人間同士の係争において感情を排除することはできない。サタンの当初の危惧はかくして的中したかにみえる。感情に左右されてはいけないと論すのはサタンのほうなのだ。

ここでキリストはサタンにたいして、「公正性（アェクイタース）」はローマ法の理念でもあるが、本裁判においては、公明正大な裁きとしてむしろ「慈悲」と結びつく。法の字義的な適用と適用除外の可能性とのあいだの妥協点を、審判者キリストは探っていて、寛大な裁きを求めるマリアに一歩譲ったかたちとなる。

最後に審判者は、十字架の犠牲によって人間はすでに

格」「公正性」——を提示する。「公正性（アェクイタース）」「正義」の三つの基準点——「純粋な正義」「法の厳

96

償われているのであり、新たに罰することは、同じ罪で二度裁かれないというローマ法由来の一事不再理の原則に反する、と裁定を下すことになる。そして、最終的な審判は来るべき終末のときに下されるであろうと、いみじくも最後の審判のことが喚起されて、この中世の法廷劇は幕となる。ここでも最後の審判が、究極にして普遍的な裁きとして呼び出されているのだ。

神学と法学とが分かちがたく結びついたこのテクストにおいて、聖母が重要な役割を演じているところから、マリア神学のメッセージを認める研究者もいるが（Shoemaker）、いずれにしても、「正義」と拮抗したり合体したりする「慈悲」が、理念的にも実践的にも、マリア信仰と強く結びついていることはたしかだろう。

マリアの慈悲

たとえば、ピサのカンポサントに描かれた大フレスコ画《最後の審判》の上部（Ⅱ−18、ブオナミーコ・ブッファルマッコに帰属、一三三〇年代）には、審判者キリストのとなりに、ほぼ対等な位置と大きさで聖母マリアが描かれている。厳しい表情で右手を振り上げるキリストは、左手でみずからの脇腹の傷を示しているのにたいして、マリアは左手を自分の胸に当てている。こうして、キリストにたいしては二重の役割、つまり審判者であることに加えて、

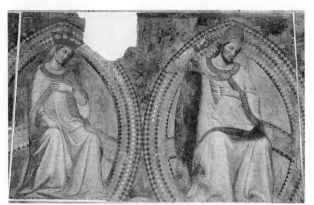

Ⅱ-18　ブッファルマッコ《最後の審判》（部分）

Ⅱ-19　ペドロ・マチ
ューカ《聖母マリアと
煉獄の魂》

みずからの血で人間の罪をあがなった贖罪者でもあるという役割が与えられる一方で、マリアには、その乳で人間を養い救うという慈しみの望みが託されているのである。キリストの血に対応するのは、マリアの乳である。「授乳の聖母」の図像にもみられるように、マリアの乳が幼児キリストを育んだのだとするなら、マリアの力は決して小さくはないのだ。

マリア（の乳）による救済は、さらに煉獄の魂にまで及ぶことになる。たとえば、《聖母マリアと煉獄の魂》（Ⅱ—19、ペドロ・マチューカ作、一五一七年、マドリード、プラド美術館）では、幼児キリストが母マリアの左の乳房を、さらにマリア本人が右の乳房を押しつけると、両方の乳首から白い乳がしたたり落ちてきて、画面下の暗い所にいる煉獄の魂たちに降りかかり、その結果として彼らに浄罪と救済がもたらされる。こうした図像はとりわけ、マリア信仰に否定的なプロテスタンティズムへの対抗から、一六世紀末から一七世紀のカトリック教会において大いに流行することになる。

一方、直立のマリアが両手で大きく自分のマントを広げて、市民や共同体のメンバーをその下に集めて庇護する「慈悲の聖母」と呼ばれる図像も、一三世紀以来イタリアを中心に大流行する。なかでも、「最後の審判」図中にこの「慈悲の聖母」（画面左下）を組み込んだ珍しいフレスコ画が、中部イタリアのスポレートの修道院から伝わっているが（Ⅱ—20、一三世紀末、「パラッツェの画家」作、スポレート、国立スポレート公国博物館）、ここに反映されて

99

II-20 「パラッツェの画家」《最後の審判》

いるのは、キリストによる裁きの「正義」に、マリアによる救いの「慈悲」が加えられることを願う当時の人々の思いであろう(とはいえ、マリアのマントが包摂と同時に排除のメカニズムとしても機能していた点は、忘れずに付け加えておかなければならない。共同体から排除されたたとえばユダヤ人がそのマントに守られることはないのだ)。

ダンテにおける正義と慈愛

ダンテもまた『神曲』において、慈悲の意味で「マリアの御胸(grembo di Maria)」に言及している(煉獄篇8.37)。煉獄にいる魂たちは、「優しいマリアさま!」と懇願しないではいられないのだ(煉獄篇20.19)。そのダンテにおいても正義と慈悲とは分かちがたく結びついている。木星天に

100

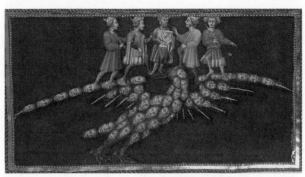

Ⅱ-21　ジョヴァンニ・ディ・パオロ《天国篇第二〇歌》

昇った詩人は、現世で正義を愛した人たちの霊魂が集まって鷲のかたちつくって輝いているのを目撃する。そこからは光の文字が発されていて、「愛せよ正義を、地を審く者らよ」と読める。つまり、先述した『知恵の書』の冒頭にある箴言、「国を治める者たちよ、義を愛せよ」に対応するものである（天国篇 18.88-99）。

さらにこの鷲はダンテにこう語る。「正義感と慈悲心のおかげで／私はこの栄光の高みにまで昇ることができたのだが、／これより以上にもうほかに望みのない栄光だ」（天国篇 19.13-15）。ここで「慈悲心」と訳されるイタリア語は、「敬虔」の意味もある「ピオ pio」である。

ダンテはまた自問する。たとえば、キリストについて何も知らないが、その言動は理性の及ぶかぎり優れていて、いっさい罪も犯したことのないような、インダス河畔に生まれた男が、洗礼を受けずに死んだとし

て、「その男を地獄に堕とすような正義はどこにあるのだ？／彼に信仰がないとしてもどこにその罪があるのだ」（天国篇 19.70-78）、と。つまり、異教徒や異端者を、ただそれだけの理由で断罪するような正義などない、というわけだ。詩人はここで、アウグスティヌス的な正統の教義からはっきりと距離をとっているように思われる。

この「鷲の光明」は、ダヴィデ、トラヤヌス、ヒゼキア、コンスタンティヌス、シチリア王グリエルモ二世、リペウスという王たちの魂でできているのだが（＝21、ジョヴァンニ・ディ・パオロ作、一四四四—五〇年、ロンドン、大英図書館）、ここで名前の挙げられているほとんどが、ユダヤの王と古代ローマの皇帝——つまり異教徒——であることは注目に値するだろう。鷲の説明によると、たとえばトロイア人リペウスは、「世間の人が見ることもできない／神の恩寵について多くを思い知らされている」（天国篇 20.70-72）。

さらに鷲がダンテに語るには、「天の王国は熱烈な愛と熾烈な望みによって／掟が破られることを許すことがある。／それらが神意にうち勝つのだ。／人が人に勝つのと同然ではない。／神意が負けることを望むから勝つのだ。／そして負けた神意は仁慈により勝つのだ」（20.94-99）。これを聞いた詩人は、「私の心が待ち受けていた言葉」（20.30）だと、喜びを隠しきれない様子である。つまり、神の「仁慈」は掟が破られるのを望むこともあるというのだから。ここで「仁慈」の原語は「ベニナンツァ beninanza」で、「ミゼリコルディア」と

102

ほぼ同義と考えていいだろう。正義は決して杓子定規なものではないのだ。だからこそまた、「おまえら現世の人間よ、判断はけっして迂闊に／下さぬがよい」（20.133-134）、ということにもなる。

ダンテにおいて正義と愛とが切り離しえないことは、たとえば『饗宴』において次のように述べられていることからもうかがえる。いわく、人間の徳のなかでいちばん「愛すべきものが正義」（Convivio 1.12.9）であり、この正義は「われわれに、あらゆることにおいて公正を愛しおこなうように命じるのである」（4.17.6）、と。

もちろん詩人は愛をやみくもに信じているわけではない。愛こそがあらゆる善と悪、徳と罰の原因であることをはっきりと自覚している。すべての被造物に本能としてそなわる「自然的愛はけっして誤ることがない」。だが、これにたいして「意識的愛は、目的が不純であるとか／力に過不足があるとか、誤ることがある」（煉獄篇 17.94-96）、というのだ。

このように愛には両義性があるからこそ、ダンテは、愛欲におぼれたパオロとフランチェスカのカップルを地獄に堕としながらも、憐憫の涙を禁じえないのである（次章もあわせて参照）。また、力強くこう明言してもいる。たとえ「教会が破門しようとも、人が破滅して／永劫の愛が及ばなくなるということなどありえない」（煉獄篇 3.134-135）のだと。ダンテの詩の根源には「愛」がある。その創作の秘密を彼自身、次のように詠っている。「僕は愛

から霊感を受けた時／筆を取る。心の内で口授するままに／僕は文字を書き記してゆく」

（煉獄篇24.52-54）、と。

トラヤヌス帝の正義

ところで、先の「天国篇」の正義の鷲には、トラヤヌス帝の魂もその場を占めているのだが、それというのもこの古代ローマ皇帝は、「子を亡くした寡婦を慰めた男」（天国篇20.45）としてその名をとどろかせていたからである。戦地に急いでいたトラヤヌス帝が、息子を不当に殺害された母親の唐突な訴えを聞き入れて、わざわざ馬を降りて正当で情け深い裁きを下したというのだ。この言い伝えは、ヤコブス・デ・ウォラギネが人気の聖人伝『黄金伝説』（一二五九─六六年頃）のなかで言及したことで、「皇帝の慈悲と正義」を象徴するものとして、中世キリスト教社会において広く知られるようになっていた。

ダンテはこのエピソードを、「煉獄篇」第一〇歌でも取り上げている。おもしろいことに彼は、高慢の罪を浄化している者たちのいる圏で、この逸話が「受胎告知」などとともに白い大理石に浮き彫りとして刻まれているのを目にするのである。細密画家グリエルモ・ジラルディが、まさしくその場面を美しい挿絵（Ⅱ─22、一四七八─八〇年、ヴァチカン使徒図書館）に描いている。マリアがへりくだって神のメッセージを受け入れたように、ローマ皇帝

104

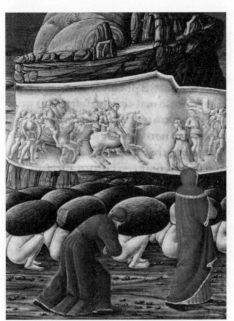

Ⅱ-22　グリエルモ・ジラルディ《煉獄篇第一〇歌》

もわざわざ馬から降りて哀れな母親の声に耳を傾けた。それは「高慢」の対極にあるおこないである。その浮き彫りを見たダンテは、その表現のうちに皇帝の声さえ聞き取ろうとする。いわく、「いま出発の前に私は自分の義務を果たすとしよう。／正義の求めだ、慈悲の情が私を引きとめる」（煉獄篇10.92-93）、と。トラヤヌス帝の裁定は、正義と慈悲とが合体した模範とされるのである。

「正義図」

トラヤヌス帝のこのエピソードは北方でもよく知られていて、たとえばロヒール・ファン・デル・ウェイデンの原画に基づくタペスリー（Ⅱ-23、一五世紀半ば、ベルン、歴史博物館）でも取り上げられ

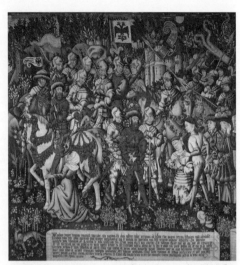

Ⅱ-23 ロヒール・ファン・デル・ウェイデン原画《ト
ラヤヌス帝の正義》

の題材として好まれていたことも知られている（Edgerton 32）。ヤン・ファン・ブリュッセルの市庁舎に伝わるヤン・ファン・ブリュッセルの市庁舎に伝わるストリヒトの市庁舎に伝わるヤン・ファン・ブリュッセルの

七年あるいは一四九九年）は、わたしたちの文脈において象徴的である。というのも、最後

ている。これはもともと、ブリュッセルの市庁舎にあった法廷の壁を飾っていた、同じ画家の手になる絵画の大作（一七世紀末に消失）をタペスリーに移し替えたものである。画面左下でひざまずくのが懇願する母親である。このエピソードにおいて、「正義のキリスト教的理念が政治権力を正当化するとともに、ローマの司法的伝統が聖なる意味を賦与されるのである」（Prosperi. 2008, 84）。

この例に限らず、「正義」をめぐるテーマは、市庁舎や法廷の壁を飾る絵の題材として好まれていたことも知られている（Edgerton 32）。たとえば、オランダのマーストリヒトの市庁舎に伝わるヤン・ファン・ブリュッセルの《二重の正義》（Ⅱ－24、一四七

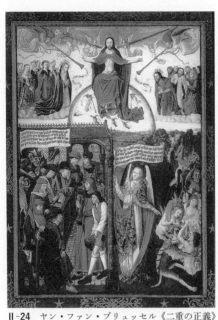

II-24　ヤン・ファン・ブリュッセル《二重の正義》

の審判が世俗の裁きのモデルとしてとらえられているからである（Paumen）。

画面上を占めているのは、聖母マリアや洗礼者ヨハネらにともなわれた審判者キリストである。そのキリストが剣とユリにはさまれているのは、裁きには厳正と慈悲の二つが必要だからである。一方、画面下に目を向けると、右側には大天使ミカエルと地獄に堕とされる者たちが、左側には世俗の法廷の様子が描かれている。司法官たちの背後には悪魔が控えていて、ひそかに彼らを誘惑しようとしているようにみえる。そこには、不正にたいする警告が込められているのだろう。いずれにせよ、最後の審判こそがあらゆる裁きの上に立ち、その原型にして模範とみなされているのである。

あるいはまた、かつてブリュッヘの市庁舎にかけられていた

107

ヘラルト・ダーフィットによる二連画《カンビュセスの裁き》（一四九八年、ブリュッヘ、グルーニング美術館）のように、かなりグロテスクで残忍にみえるものもある。話はヘロドトスの『歴史』に由来するもので、ペルシア王カンビュセスが、不正を働いた司法官シザムネスを捕らえて（左翼）、皮剝ぎの刑に処したというものである（右翼、**口絵4**）。シザムネスは今まさに、何人もの執行人から生きながら全身の皮を剝がされようとしている。さらに残酷なことに、その皮で王は裁判官の椅子をつくらせたとされ、このエピソードも絵の右上に挿入されている。しかも、それとは知らずに、その椅子に座っているのはシザムネスの息子である。

もちろんここにもまた、裁判官の不正や腐敗にたいする厳しい警告の意味が込められているわけだが、同時に、政治権力が司法にたいして強いプレッシャーをかけているようにもみえる。周知のように三権分立の理念は、一八世紀のモンテスキューまで俟たなければならない。不正の場面はみせられることなく、もっぱら逮捕と処罰の契機が細部にわたるまで克明かつリアルに強調される。その左脚はいまや皮の下から血の肉がほぼ全面むき出しになっている。

実際には、この絵が描かれた当時に皮剝ぎの刑が存在したわけではないようだから（Decker 7）、あくまでも不正の代償はかくも大きいのだという教訓として、また威嚇として機能しているわけである。

108

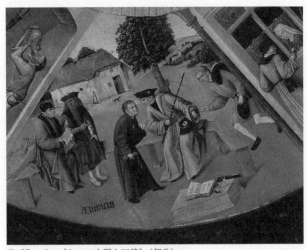

Ⅱ-25　ボス《七つの大罪と四終》（部分）

目隠しされた「正義」

当時たしかに裁判官の不正が珍しくな
かったであろうことは、ヒエロニムス・
ボスの手になる《七つの大罪と四終》の
うち「貪欲」（Ⅱ-25、一五世紀末、マド
リード、プラド美術館）の場面からも想
像されるところだ。ここでは裁判官がひ
そかに袖の下を受け取ろうとしている。
円環状に配された七つの大罪は、キリス
トを真ん中にして、「（個人の）死」と
「最後の審判」、「天国」と「地獄」に囲
まれているから、絵の全体は裁きのテー
マとも結びついている。

そして、さらに裁判の腐敗を痛烈に皮
肉ることになるのが、おそらくボスも愛

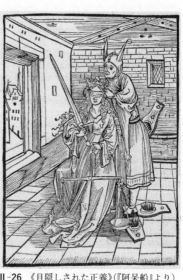

Ⅱ-26 《目隠しされた正義》（『阿呆船』より）

読んでいたとおぼしき風刺文学の名作『阿呆船（あほうせん）』（一四九四年）の著者で、法学者でもあったセバスティアン・ブラントである（ボスは《阿呆船》と題された作品も残している）。ここでは、「正義」――その挿絵はデューラーによるものとする説もある――は目隠しされた姿で登場する（Ⅱ－26）。その女性寓意像は、いつものように天秤と剣を手にしているのだが、あろうことか、鈴のついた阿呆頭巾（ずきん）をかぶる道化のよ

うな男が、彼女に目隠しをかけようとしているのである。とすると、いまやおなじみの「正義」の天秤も剣も、その役割を十全に果たすことができなくなってしまうだろう。「喧嘩（けんか）をしては訴訟を起こすこと」と題された第七一章にはこうある。「事あるごとに訴訟を起こし／いたずらに訴訟を長びかせ／真実の目をくもらせる」（『阿呆船』下 53-56）。かりにそんな人間に天秤をもたせると、天の王国と世俗の楽しみを天秤にかけて、後者に軍配を上げてし

Ⅱ-27　《天秤をもつ阿呆》（『阿呆船』より）

まうだろう。『阿呆船』にはちゃんとその挿絵（Ⅱ－27）も用意されている。

さらに同書の随所でブラントは当時の裁判を槍玉に挙げている。たとえば以下のような調子である。「法の心得何もなく／盲目滅法手さぐりで／何かというと人集め／裁判したがる人がいる」。「裁くばかりが法じゃなし／それでは法が生かされぬ。知らぬところは問いただし／熟慮配慮が肝要だ」。「後の報いが分かったら／迂闊に人を裁かれぬ。／自分がはかった物指で／今度は自分がはかられる／お前がわたしを裁くなら／神にお前は裁かれる」（『阿呆船』上22-25）。そのまま現代にも当てはまりそうな話である。

キリスト教美術の図像において「目隠し」というモチーフは、ユダヤ教の「シナゴーグ」を表わす女性寓意像に与えられてきたものである。その全身彫刻は、一三世紀以来、ストラスブールやバンベルクやパリをはじめとするゴシック大聖堂の外壁を飾ってきた。

ブラントはおそらくこうした図像に通じていたのであろう。その起源は、モーセの「古い契約」を「覆い」になぞらえ、「それはキリストにおいて取り除かれる」と述べたパウロ（『コリントの信徒への手紙二』3.14）にまでさかのぼることができる。それゆえ、右記の大聖堂では、すっかり覆いを取り払われた「エクレシア（教会）」の寓意像と対照して並べられている。

つまり「目隠し」もしくは「覆い」は、キリスト教の側が一方的にユダヤ教を貶めるしるしとして使ってきたものだが、転じてブラントはこれを、司法の腐敗を皮肉る小道具に応用する

II-28 《目隠しされた裁判官》（『バンベルク刑事裁判令』より）

のである。

一方、ドイツの刑法史上で重要な位置を占めるとされる『バンベルク刑事裁判令』（一五〇七年）には、全員の裁判官が、例の鈴のついた阿呆頭巾をかぶって目隠しをした姿で登場する挿絵の版画がある（II-28）。ブラントの「正義」が踏まえられていることは明らかだ

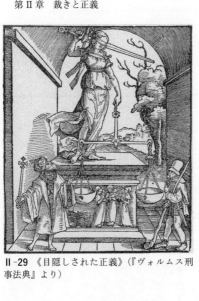

Ⅱ-29 《目隠しされた正義》(『ヴォルムス刑事法典』より)

ろう。とはいえここで、盲目にして狂気の沙汰(さた)と皮肉られているのは、悪しき慣習によって裁くことである。画面上の銘には、「真の法学に反して、慣習的な規範に従う掟に基づいて処理しようとするのは、無能で頑固な裁判官たちであった」、とあるのだ (Prosperi 2008, 37)。こうして、慣習と法とが鋭く対比され、前者は過去の悪しき遺産として一笑に付されるのである。

見た目に惑わされてはならない「正義」

ところが、あるときからたいへん興味深い逆転が起こる。「正義」にかけられる目隠しが、否定的な意味から肯定的な意味へと真逆にひっくり返るのである。

その早い例は、『ヴォルムス刑事法典』(一五三一年)に掲載されている木版画である (Ⅱ-29) (Prosperi 2008, 47)。

少し詳しく見てみよう。目隠しをして剣を振りかざし、天秤をきれいに釣り合

わせた「正義」の左右下にはそれぞれ、王冠をかぶって錫杖を手にした王とおぼしき人物と、裸足で衣のすり切れた貧しい農夫らしき男が、まるで対照されるようにして立っている。

この構図はそれ自体、最後の審判図にならったものである。「正義」の立つ台座の下には、幼児を抱いた三人の母親の姿が彫り込まれている。この三組の母子は、「イエスの母マリア、マリアの母アンナ、洗礼者ヨハネの母エリザベツ」の伝統的な図像にのっとっているが、ここではまた「慈悲」を象徴しているとみることともできるだろう。身分や貧富の差なく行使されるべき「正義」は、「慈悲」に基づく必要があるのだ。

二人の男の身なりの著しい対比は、おそらくこの版画を読み解く鍵となるものだ。一方は立派で豊かだが、他方は貧しくてみすぼらしい姿が、わたしたち鑑賞者にはよく見えている。だが、「正義」はそんな外見にみすみす惑わされてはならない。立派な身なりだからといって正しいとは限らない。見た目で人間や物事を判断してはならないからだ。あくまでも、版画にあるように釣り合った状態の天秤から出発しなければならない、というわけである。だからこそ彼女には「目隠し」が必要なのだ。わたしたちはとかく見た目にだまされやすい。そんな経験はおそらく誰にもあることだろう。「百聞は一見にしかず」というが、逆に、「耳を信じて目を疑う」ともいうではないか。かくして、目隠しは公正さのシンボルともなりうるわけだ。

Ⅱ-30　アンジェリコ《キリスト嘲笑》

この目隠しはまた、受難のキリストの姿を連想させたとも考えられる（Prosperi 2008, 60-61）。さまざまな拷問を受けるキリストは、たとえばベアト・アンジェリコの絵にあるように（Ⅱ-30、フィレンツェ、サン・マルコ修道院、一四三八—四六年）、伝統的に——とりわけ一三世紀以降——目隠しされた図像で表現されてきたのである。これは先述の「シナゴーグ」の目隠しの対極に位置づけられる。キリストの目隠しは、みずからの良心に問いかけるという内省の契機ともなるだろう。

一六世紀に誕生したこの新しい「正義」のイメージは、とりわけ北方において比較的速やかに受け入れられていったように思われる。たとえば、コルネリス・マサイスの版画（Ⅱ-31、一五三八年頃）では、剣と天秤をもつ目隠しの「正義」は、右手に鏡、左手に蛇をもつ「賢明」とカップルで

115

II-31 コルネリス・マサイス《正義と賢明》

意像を飾ってきたのが何よりその証拠である。

とはいえ、「正義」というお題目にはやはりどこか両義性が付きまとっているように思われる。「目隠し」がそうであるように。それは、慈愛にも傾くが、逆に暴力にも転じうる。

登場する。「正義」と「賢明」は、「勇気」と「節制」とともに四つの枢要徳をなすものでもある。「賢明」が鏡と蛇をもつのは伝統的な図像で、鏡は「己を知れ」を、蛇は逆境に立ち向かう知恵を象徴している。コルネリス・ボスにもまた同様の版画（II-32）が残っている。

このような正義の目隠しは、さらにその後も今日にいたるまで、公正な審判のシンボルとして生きつづけることになる。逐一挙げることは控えるが、世界各地の裁判所がこの寓

Ⅱ-32　コルネリス・ボス《正義と賢明》

公明正大にもなりうるが、専断偏頗に陥りやすい。「正義」の名のもとにいったいどれだけの暴力が行使されてきただろうか。そしてそれは現代も変わらない。天秤を平衡に保っておくのは容易ではない。その図像の変容に象徴されるように、神学と司法と政治とにまたがってきた西洋の裁きと正義の歴史が、何よりそのことを如実に物語っているといえるだろう。正義の独り歩きはいかにも危うい。ダンテが確信していたように、怒りではなくて慈しみや愛がそこにともなわないかぎりは。

第Ⅲ章

罪と罰

聖書によると人間は根本的に二つのタイプに分けられるようだ。すなわち、「神に従う人」と「神に逆らう者」（『詩編』1.1-6）である。そしてこれがほぼそっくりそのまま、最後の審判の時に、天国に迎えられる者と地獄に堕とされる者との違いとなり、「永遠の命」にあずかる者と「永遠の罰」に苛まれる者（『マタイによる福音書』25.46）との境目にもなる。

神の「正しい裁き」は、各人の生前の所業に応じる報いというかたちでなされる（『ローマの信徒への手紙』2.5-6）。極論するなら「目には目を、歯には歯を」という、モーセの律法の掟である。その一方で、とりわけ中世以来、天国と地獄のあいだに中間地帯として煉獄なるものが想定され、罪人でも一定期間の浄めを受ければ天国に救済されることもありうると説かれてきたとすれば、それは神のお情けというものだろう。

「永遠の罰」は、たとえば「燃え盛る炉の中に投げ込ませる」こととか、暗闇で「泣きわめ

いて歯ぎしりする」ことと記されている（『マタイによる福音書』13.42）。第Ⅰ章で触れたラザロの話のなかで、陰府に堕ちた金持ちは、「炎の中でもだえ苦しんで」いる。『ヨハネの黙示録』にはまた「火と硫黄の池」（20.10）ともある。これらはいずれも、人間の苦しみや罪悪感のメタファーともとれるが、同時に、残酷な拷問のイメージのようにもみえる。いいかえると、地獄の責め苦には、恐怖や不安、グロテスクやスカトロジーなど、人間の負の想像力が結実している一方で、それだけではなく、より具体的で生々しい刑罰のシステムが反映されているようにもみえるのだ。その証拠に、すでに早くから地獄がまた「牢獄」にもなぞらえられていたことは、前章でも確認したとおりである。

牢獄としての地獄

　そのことがいっそう顕著なのは、初期キリスト教の時代に著わされたいくつかの外典である。たとえば、二世紀に成立したとされる『ペトロの黙示録』（Elliott ed. 593-615）では、使徒ペトロ（ペテロ）が大天使ウリエルやアズラエルに案内されて地獄めぐりをするさまが描かれるが、そこにはうんざりさせられるような処罰や拷問のイメージの数々が登場してくる。たとえば次のような調子で。耳を疑いたくなるようなものもあるが、少々お付き合いいただきたい。

神への不敬の言葉を発した男と女たちは、舌で吊るされて火に焼かれている。姦通した女が頭髪で吊るされるのは、その髪で男を誘惑したからである。他方、相手の男のほうは性器で吊るされている。

殺人者は、有毒な生き物や蛆虫で満ちた大きな火の穴に投げ入れられる。裸の男女と彼らの不義の子供たちもいて、女の乳は凍っている。迫害者や反逆者は、半身を焼かれている。舌を切られているのはペテン師で、その喉（のど）から炎が入っていって内臓にまで達する。高利貸しは、膝まで汚物にまみれている。偶像崇拝者は、くりかえし終わることなく高所から突き落とされつづける。両親の名誉を傷つけた者には、永遠に転がり落ちていくという罰が与えられている。父親の教えに背いた子は、鳥たちに体をついばまれる。結婚前に処女を失った少女は、黒い衣を着せられて体を切り刻まれる。主人に従わなかった奴隷は舌で吊るされる。魔術師や魔女は火の車輪に縛られて回されている、等々。

これがそっくり現実の罪と刑罰に対応するとはもちろん考えられないが、ここで働いているのは、とりもなおさず「目には目を、歯には歯を」という、モーセの掟であろう。ペテン師や不敬の言葉にたいしては舌が、姦通者には頭髪や性器がターゲットになっていることが、何よりその証拠である。イエスがこれを否定して、右の頬を打たれたら左の頬を向けなさいといったという話（『マタイによる福音書』5.38-39）は、キリスト教徒ならずともよく知っている。が、実のところは古い報復律がなくなったわけではないようだ。

122

また、ことさら強調されているように思われるのが、結婚前に処女を失った女や姦淫の女など、女性の罪とされてきたものやそれにたいする罰である。これもまた、前章で取り上げた、姦淫の女を赦したとされるイエスの話とは合致しない。母親の「凍った乳」のイメージには、卑劣な冷酷ささえ感じられる。生まれた子に罪はないではないか、思わずそう問い返したくなる。

三世紀の外典『トマス行伝』のなかにも地獄の懲罰（Elliott ed. 471-472）が跋扈していて、ここでも、とりわけ性にたいする評価が手厳しい。姦淫の女たちは、泥と蛆虫のなかをのたうち回っている。逸脱した性行為によって生まれた子供たちは互いにいがみ合っている、などといった具合に。

異端者への拷問

さらに、これまでにも何度か取り上げてきた『パウロの黙示録』に登場するのは、「様々の罰の執行場」で、火の角をもつ地獄番の天使たちによって課されている処罰が詳細に記述されていく（『新約聖書外典』450-462）。ここで特徴的なのは、聖職者たちが比較的細かく分類されて槍玉に挙がっていることである。たとえば、務めを怠り不正を働いた祭司は、三叉の鉄の棒で内臓をえぐりだされる。正しい裁きをおこなわなかった教会の監督は、火の川で

123

石を投げつけられる。姦通した教会の執事の口と鼻の穴からは蛆虫が出ている。人々の前で神の戒めを説いたにもかかわらず、自分ではそれを守らなかった聖書朗読者は、大きな火のハサミで口と舌を割かれている、という調子である。くわえて、魔術師は血の穴に、姦通者は火の穴に、ソドムの徒は瀝青と硫黄の穴に、それぞれ投げ入れられている。

不正の聖職者たちへのさまざまな懲罰とともに、この『パウロの黙示録』でもうひとつ際立っているのは、いわゆる異端とされる人たちにたいする容赦のない扱いである。彼らには、ここまでのものよりもさらに「七倍も大きい罰」が待ち受けているのだ。

たとえば、強烈な悪臭を放つ火の池に投げ込まれているのは、「キリストが肉体をとって地上に来られたこと、処女マリアから生まれたことを告白しなかった人々であり、また、聖餐式のパンと祝福の杯とはキリストの体と血ではないと主張する人たち」である。彼らへの罰の過酷さは、他の「あらゆる罰にまさるほどだった」という。一方、「キリストは死人の中から復活しなかった、この肉体が復活することもないと主張する人々」は「寒いところで歯ぎしりしている」。たとえそこに太陽が昇ろうとも、「彼らは暖かくはならない」。その筆致からは、サディスティックともいえるほどの執拗さが感じられる。

肉体としてのキリストの存在を否定する前者——いわゆるキリスト仮現説——と、肉体の復活を認めない後者とは、どちらもいわゆるグノーシス主義のことが念頭にあると思われる。

124

四世紀末に書かれたとされる『パウロの黙示録』では、地獄の責め苦を通して、いみじくも異端にたいする不寛容が表面化しているのだ。

殉教者たちへの拷問

ところで、こうした地獄の懲罰のイメージをちょうど裏返しにしたのが、初期キリスト教時代の殉教者たちが現世でローマ帝国によって受けたとされる拷問の数々である。殉教のモデルとなるのは、もちろん、イエスの受難——端的にいうなら拷問——の数々である。ローマ総督ピラトから尋問されて自白を強要されるのをはじめとして、その兵士たちから鞭うたれ、「ユダヤ人の王、万歳」といって侮辱され、唾を吐きかけられ、葦の棒で頭をたたかれる。そして最後に十字架の刑に処せられたのだった。

殉教とは、まさしくこのキリストにならうこと——「イミタティオ・クリスティ」——にほかならない。この点についてパウロは端的に、「わたしにとって、生きるとはキリストであり、死ぬことは利益なのです」（『フィリピの信徒への手紙』1.21）、と述べている。それはまるで殉教の勧めのようにも聞こえなくはない。同じくパウロによると、「神はわたしたち使徒を、まるで死刑囚のように最後に引き出される者となさいました。わたしたちは世界中に、天使にも人にも、見せ物となったからです」（『コリントの信徒への手紙一』4.9）。つまり、

殉教者は死刑囚にして（公開処刑の）見世物でもあるというのだ。

キリスト教において最初の殉教者とされるステファノ（三五／三六没）は、石を投げつけられているあいだ、天を仰いで「神の栄光」と神の右に立つイエスを見つめている（『使徒言行録』7.55-56）。みずからの殉教がイエスのそれに重ねられ、そのイエスのもとに召されるというわけである。その後、ローマ帝国の迫害下で、ペテロは逆さ十字の刑、パウロは斬首刑、バルトロマイは皮剝ぎの刑などという具合に、使徒たちが次々と殉教したとされ、イエスの受難と同様、とりわけ中世から美術のテーマとしても好んで取り上げられてきた。

さらにこれらにつづいて、キリスト教がローマ帝国によって公認され（三一三年）、国教化される（三九二年）までのあいだ、女性を含めて多くの殉教者たちが名前を連ねることになる。ここではたとえば、ローマのカエキリア（チェチリア）（三世紀）やアレクサンドリアのカタリナ（二八七—三〇五）らの名前を挙げるにとどめよう。女性の殉教者はいずれも十代そこそこで犠牲となっているのだが、それはまるで、処女性があらかじめ殉教の大前提とされているかのようだ。

カエキリアは親の意向で結婚させられてしまうが、初夜の日に夫を改宗させてずっと処女を保ったとされるほどである。そのカエキリアは斬首刑、アグネスは拷問の末の火刑、カタリナは車裂きの刑にあったとされ、中世からバロックの時代までくりかえし絵や彫刻で表現さ

126

Ⅲ-1　《殉教者たち》

初期キリスト教時代の殉教者たち

ここで、殉教者を描いたごく早い時期の作例のいくつかを見ておこう。そのひとつが、ローマのサンティ・ジョヴァンニ・エ・パオロ聖堂の地下礼拝堂（いわゆるコンフェッシオ）の壁にフレスコ画（Ⅲ－1、四世紀）で残されている。ひざまずいて首をはねられようとしている
ように見える三人の人物は、特定されていないが、おそらく殉教者であろうと推察されている。その下の画面にもまた、女性の殉教者らしき人物が左に立っている。この場所はもともと、キリスト教に改宗したローマの貴族の館だったというから、この一族に関連した場面とみなされている（Grig 120-122）。

れてきた。とりわけカエキリアは、一六世紀末にその棺おけ
桶を開けてみると、遺体が腐敗しないまま残されていた
という奇跡の言い伝えまで残っている。

127

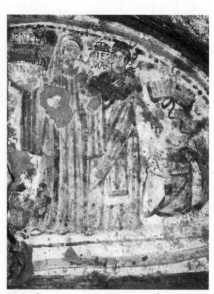

III-2 《ペトロニッラとヴェネランダ》

一方、同じくキリスト教徒となったローマの元老院階級のための《ユニウス・バッススの石棺》(三六〇年頃、ヴァチカン、サン・ピエトロ大聖堂宝物室)には、イエスの受難等とともに、「ペテロの逮捕」と「パウロの逮捕」の場面が浮彫りで描かれている。この石棺が制作された時点では、すでにキリスト教は公認されているから、これらのテーマが選ばれているのは、ローマ帝国による迫害を暗示するためというよりも、

キリストの弟子を代表する存在としてペテロとパウロを強調しようとする意図があったと思われる。

ローマのカタコンベにはまた、保存状態は良くないが、この地で殉教したとされる聖ペトロニッラ(使徒ペテロの娘と伝えられてきた)が、病に倒れたヴェネランダを天国で迎える場

128

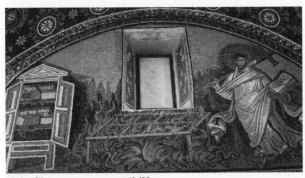

Ⅲ-3 《聖ラウレンティウスの殉教》

面が描かれている（Ⅲ－2、三五六年頃、ローマ、ドミ
ティッラのカタコンベ）。このように殉教者は、神への
執り成し役を果たしてくれる存在でもあるのだ。

さらに、《聖ラウレンティウスの殉教》（Ⅲ－3、四
四〇年頃、ラヴェンナ、ガッラ・プラチディア廟堂）で
は、十字架を担いで勝ち誇ったような殉教者のとなり
に、彼がその上で焼かれたとされる火の鉄網が大きく
描かれ、左の戸棚には四福音書が並んでいる。本作で
は殉教の痛ましさよりもむしろ、その栄光と誇らしさ
のほうが強調されているようにみえる（近年、別の聖
人であるとする説が提示されているようだが、ここでは従
来の説に従っておきたい）。このように教会はとりわけ
四世紀以降、かつての殉教者たちを教会の栄光にして
英雄としてプロモートし、利用してきたという側面が
あることを忘れてはならないだろう。

異端との戦いとしての殉教、見世物としての殉教

やはり早い時期の殉教者として知られるアンティオキアのイグナティオス（三五─一〇八）は、トラヤヌス帝下、捕らわれてローマに護送されるさい、各地で迫害を受ける信徒に向けて七つの書簡をしたためていて、そこにはいくつか興味深い記述がみられる。たとえば、小アジアの「トラレスのキリスト者へ」には次のようにある。「さてもし、ある無神の徒すなわち不信の輩が言うように、キリストの受難がただみせかけだけのことだったとしたら──などと言う輩こそただのみせかけ（の存在）なのですが──、私は何のために囚人となり、何故獣と闘うことを祈り求めているのでしょうか。もしそうだったら、私は主に逆らって嘘を吐いていることになるのです」《使徒教父文書》181）。

ここで「キリストの受難がただのみせかけ」だと主張する「無神の徒」と呼ばれているのは、おそらく先述のキリスト仮現説（ドケティズム）を信奉するグノーシス主義の一派で、それによると、人間としてのイエスの誕生も受難も死もいずれも現実ではなくて仮想のものであるという。この手紙から読み取れるのは、イグナティオスがみずからの殉教を、イエスの受難になぞらえるとともに、異端との戦いとしても位置づけているということである。殉教者は、正しい信仰のために命をささげるのであり、さもなければその死は無駄なものになる、というわけだ。逆にいうと、原始キリスト教の内部でイエスをめぐってそれだけ見解の

130

相違があったことの証拠でもあるだろう。

「スミルナのキリスト者へ」の手紙のなかでもまたイグナティオスは、主の受難が「単にみせかけだけだとしたら」とくりかえし強調して、以下のようにつづける。「私は何故自らを死の手に、すなわち火に、剣に、野獣に、引き渡したのでしょう。実は剣に近ければ神に近く、獣のただ中にあることは神のただ中にあることなのです」（『使徒教父文書』201）と。

ここで殉教は、円形競技場での格闘技の見世物に、殉教者はその剣闘士になぞらえられているのだろう。このようにローマ帝国による迫害下において、殉教は、公開処刑どころか、公共の見世物（にして同時に見せしめ）としての性格を帯びることもあったようだ。

実際にも彼は、猛獣の餌食となる刑に処せられたとされている（Grig 16）。

さらに別の手紙のなかでイグナティオスは、殉教者を「神の競技者」と呼び、「打たれてしかも勝つのが偉大な競技者のすることです」（『使徒教父文書』208-209）と述べている。ここで「勝つ」とは、たとえ死すとも信仰を守り抜いて神の栄光にあずかることと理解されるだろう。

三世紀初めにはさらに、カルタゴの競技場で見世物として猛獣刑にされたという若い女性ペルペトゥアとフェリキタスの話も伝わっている。こうしたスペクタクルについて、アウグスティヌスが自分も若いころに熱狂したと告白している話は有名である。とはいえ、回心後は反対に、それを「疫病」にもなぞらえて「汚らわしい見世物、ばかばかしい遊楽」（『神の

国』1.32)と嫌悪感をあらわにしたのだった。

異端（者）という殉教（者）

とはいえ、ここで銘記しておかなければならないのは、キリスト教の殉教者は、ひとりローマ帝国の弾圧下における先述のような犠牲者たちだけではなかった、という点である。ひとたびローマ帝国によって公認され国教化されるや、彼らは教会の英雄にして栄光として祀り上げられていくのだが、今度はその教会が、別の「殉教者」を生みだすことになるのである。つまり、かつて迫害されていた側が、いまや迫害していた側と手を組んで、新たな迫害のターゲットを「異端」に定めてくるのである。

ローマ帝国の支援を得た教会が北アフリカのドナトゥス派──棄教者による洗礼の有効性を否定した一派──を粉砕し、アウグスティヌスもヒッポの司教としてこれに加担したことは、前章でみたとおりである。いいかえるなら、異端とされて迫害されたドナトゥス派の信奉者は、結託した教会権力と国家権力の犠牲となった「殉教者」にほかならない、ということである（Grig 52）。このことはここで強調されていいだろう。しかも、名もなき彼らは、ローマ教会や正教会の殉教者が聖人として後々まで崇められるという恩恵にあずかったのとは対照的に、二千年近くも汚名を着せられたままにとどまるのだ。

132

さらに、四世紀に北アフリカでドナトゥス派に共鳴した下層の民衆や農民は、「キルクム・ケリオーネス」――「彼らは穀倉を取り囲む」という意味のラテン語「キルクム・ケラス・エウンテス」に由来する蔑称とされる――と呼ばれるが、彼らもまた迫害の犠牲となったことが知られている。奴隷制や私有財産制にも抵抗する彼らは、帝国側からも教会側からもにらまれて弾圧され、「殉教」を遂げることになるのである（Prosperi 2016, 46）。このように、教会によって祀り上げられた聖人だけが殉教者だったのではない。その教会から異端の烙印を押されて殉教した無名の者たちもまた多くいたのだ。公正を期すためにも、わたしたちはこのことを決して忘れてはならないだろう。

「良心の呵責」としての「罰」――オリゲネスの解釈

　さて、ここでもういちど地獄の責め苦のイメージに帰ろう。地獄の苦しみを、現実的な刑罰や拷問のイメージというよりもむしろ、人間の誰しもがもつ心身の苦しみのメタファーとして理解していたように思われるのは、またしても異端視された神学者オリゲネスである（『諸原理について』2.10.5-8）。彼によると、さまざまな罰は、字義どおりにではなくて（あるいは司法的な意味においてではなくて）、（失われたオリジナルのギリシア語をラテン語に訳したルフィヌスの用語では）「象徴的表現（imagines）」として「比喩的に（figuraliter）」に解釈され

るべきものである。

このアレクサンドリアの神学者は、神を「医師」にたとえる。神はいわば、「多様な罪と不敬の集積した我々の悪徳を洗い去ろうとする我々の医師」なのである。だからこそ、「このように苦しい治療を用い」るのだという。さらに旧約の預言者イザヤを敷衍して、「火によってもたらされると言われる罰も治療のために用いられる」とも述べる。この「火の燃料は我々の罪であり」、「魂は多くの悪行とたくさんの罪とを自分のうちに集積した時には、適当な時に、この悪行の全集積が責め苦へと沸騰し、罰となって燃えあがるのである」。

つまりオリゲネスは、地獄の苦しみとしての罰を、いみじくもわたしたちの誰もが抱く良心の呵責（かしゃく）のようなものとしてとらえなおすのである。いわく、「その時、良心そのものは、自分自身の呵責によってさいなまれ、痛めつけられ、自らが自らを非難する者及びその罪の証人となる」のだ、と。

このように、罰が「治療」であるとするなら、治癒もまた可能なはずである。事実オリゲネスは、「医師が治療によって健康を回復させようとして病んでいる者を治療するのと同じ目的で、神が堕落した罪人を取り扱われる」、と断言する。「医師」としての神は、「堕落した罪人」を「良心の呵責」に導くことで治癒させる、というのである。とするならば、教会が説いてきた地獄における永遠の刑罰などありえないことになるだろう。　地獄について

134

「外の暗闇」と言われるものは、[……]いかなる光もない暗黒の大気を意味するよりも、理性と知性のあらゆる光からはずれた深い無知の闇に沈んだものとなった人々のことを意味する」。「牢獄」という表現も同じように解釈せねばならない」。罰を受ける「牢獄」とは、ひとりひとりの心の闇のことなのだ。

オリゲネスが今日もなお、信者ではないわたしたちの心を打つとすれば、それは、彼が最初から人間を「神に従う者」と「神に逆らう者」のどちらかに決めつけてかからないからである。

わたしたちの誰にも、悪への誘惑は宿っていて、必ずしもいつもどんな場面でもその誘惑に打ち勝てるというわけではない。『諸原理について』の別の箇所では、神が与えてくれるのは、「我々が耐えるということではなくて、[……]我々が耐えることができるという
ことである」（3.2.3）、と述べられる。つまり、（悪に）耐える人とそうでない人がいるのではなくて、誰にでも（悪に）「耐えることができる」という可能性がそなわっているということである。それゆえ、「この可能性をいかに用いるか」が問題なのだ。それはまた自由意志の用い方の問題でもあるだろう。つまり、アリストテレスを敷衍するアガンベン風にいいかえるとしたら、肝心なのは、実際に現実化（現勢力）するかどうかは別にして、この可能性（潜勢力）といかに付き合うことができるかということなのだ。

肉体への永遠の罰——アウグスティヌスの解釈

これにたいして、地獄の責め苦をそっくりそのまま字義どおりに受け取ろうとするのは、やはりまたしてもアウグスティヌスである。彼にとって地獄の刑罰は、比喩でも象徴でもなくて、まさしく現実そのものなのだ。正統派の最右翼とされてきたこの神学者は、いかに火の苦しみが燃え尽きることなく永遠に肉体を苛みつづけるかを「不信仰な者たち」に理解させようと躍起になる。というのも、常識的には、火に焼かれれば肉体は消滅してしまうと考えられるからである。ところがそうはならない、という。そのため彼は、たとえ火のなかでも生きつづけている生物のいることや、熱湯の温泉のなかにもある種の虫がいることまで持ち出してくる（『神の国』21.2）。その熱弁はいささかサディスティックとさえ思われるほどだ。「火がこれらの身体に苦痛を与えるが死を与えないということがなにゆえに信じられないのだろうか」（同21.3）、と慨嘆してみせたりもする。

いちど復活した肉体は滅びることがありえない以上、復活して地獄に堕とされた者の肉体は、たとえ火に焼かれようとも、未来永劫にわたってその罰を受けて苦しみつづけるというわけだ。それゆえ、「永遠の罰によって罰せられた人間の肉体が火のなかで魂を失わず、損傷なくして燃え、存在を止めることとなくして苦痛を感じるということは信じられないことで

はない」（同21.4）。ここでも彼はさらに畳みかけるようにして、信じがたいことが自然界に
はあるのだからと断って、その例をいくつも引いてくる。死んでも腐敗しないような力を神
から与えられたクジャク、水を加えるときに――つまり消えようとする瞬間に――激しく燃
え立つ生石灰（せいせっかい）、などという具合に。こうして、人間の感情にではなくて自然の理法に訴える
ことで、読者を説得しようというのである。

要するに、アウグスティヌスによると、「肉的な生」に縛られた人たちは、「陰鬱（いんうつ）な空気の
領域に存する牢獄のなかで、永遠の責め苦へと運命づけられている」（同14.3）のである。
そして、不思議なことに（少なくともわたしにはそう思える）、この脅しともとれるような
トレートな解釈が、オリゲネス流の比喩的な解釈を退けて主流になっていくのだ。

地獄に堕とされるユダ

とりわけ一二世紀以後のロマネスクやゴシックの教会堂において著しく増大することにな
る最後の審判図のなかの地獄絵は、基本的にこのアウグスティヌス的な解釈の延長線上にあ
るといってもおそらく過言ではないだろう。それは、良くいえば警告だが、悪くいえば脅し
である。大きな口を開けた地獄の怪物に呑み込まれるぞ、煮えたぎる大釜の熱湯のなかに放
り込まれるぞ、串刺しにされるぞ、などといった調子で。

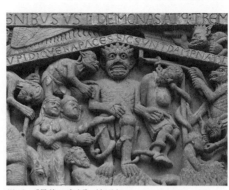

Ⅲ-4 《最後の審判》（部分）

なかでも印象的なのは、イエスを裏切ったとされるイスカリオテのユダの扱いである。地獄に堕とされたユダは、信者たちにたいしていわば見せしめのような役を担わされてきた。というのも、一般に地獄で責め苦を受けているのはたいてい匿名の人たちなのだが、ユダは誰が見てもそれとわかるような姿で登場するからである。

たとえば、コンクのサント・フォワ修道院付属聖堂のティンパヌムでは、金袋を下げて首を吊り、サタンに綱を引っ張られているのがユダである（Ⅲ-4、一二世紀初め）。これは、七つの大罪のうちの「貪欲」の擬人化とみることもできるが、当時も現在も鑑賞者がそこにユダの姿を認めることは容易だろう。その金袋には、イエスをユダヤの祭司側に売った代償の銀貨三〇枚が入っているに違いない。福音書によれば、後悔したユダは銀貨を返したとされるのだが、それにもかかわらず金袋は、描かれた人物がユダであることを特定するいわゆるアトリビュート（持物）となってきた。向

138

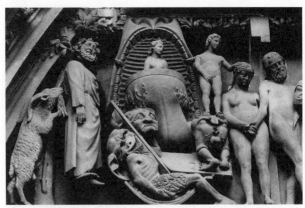

Ⅲ-5　《最後の審判》（部分）

かってその左には地獄の主ルキフェルが大きな目で睨みをきかせている。

ストラスブール大聖堂の《最後の審判》でもまたユダは、苦しそうな表情をして地獄で首を吊っている（Ⅲ-5、一三世紀後半）。そのとなりのアダムとイヴは、リンボ（辺獄）に下ったキリストによって救い出されようとしているのだが、ユダにそれと同じ運命が待っているようには思われない。

つづいて、フィレンツェ洗礼堂の天井モザイク（Ⅲ-6、コッポ・ディ・マルコヴァルド作、一二六〇-七〇年）やジョットのスクロヴェーニ礼拝堂フレスコ画（Ⅲ-7）のなかでも、裏切り者の烙印を押されたユダは、地獄の比較的目立つ場所で首を吊っている。ユダの死については、二種類の記述が伝わっていて、ひとつは銀貨を返したのち

に「首をつって死んだ」というもの（『マタイによる福音書』27.5）。もうひとつは、「このユダは不正を働いて得た報酬で土地を買ったのですが、その地面をまっさかさまに落ちて、体が真ん中から裂け、はらわたがみな出てしまいました。」（『使徒言行録』1.18）とするもの。自殺であれ事故であれ（本当のところはわからない）、ユダにはむごたらしい最期が待っているのだ。そのユダの死は、ジョットの絵のように、首を吊った体から内臓がえぐり出されて

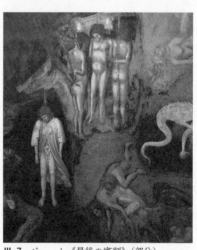

III-6　コッポ・ディ・マルコヴァルド《最後の審判》（部分）

III-7　ジョット《最後の審判》（部分）

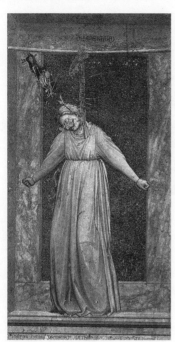

Ⅲ-8　ジョット《絶望》

いる姿で描かれることが少なくないが、これは、右記の二つの死に様を組み合わせたものだから、ハイブリッドな図像のなかで彼はいわば二重苦にさらされてきたわけだ。

スクロヴェーニ礼拝堂ではまた、《絶望》の女性寓意像も首を吊った姿で登場する（Ⅲ-8）。おそらく当時の鑑賞者にとって、これはユダのイメージとも重なったはずである。実際に、その寓意像の下の銘には、「この人物は、絶望した心をもつ者を表わしている。サタンにとり憑かれて息の根を止められ、地獄に堕とされたのだ」（Frugoni 340）と記されている。これはまさしくユダのことでもあるだろう。

一方、ダンテの地獄の最下層には「裏切り者」が堕とされているのだが、そこでは、三面の顔をもつルチーフェロがその三つの口の鋭い歯で、ユリウス・カエサルを裏切ったブルトゥスとカシウス、

Ⅲ-9　コッポ・ディ・マルコヴァルド《最後の審判》（部分）

そしてイエスを裏切った（とされる）イスカリオテのユダの三人をかみちぎっている。ルチーフェロのこの面相は、前記のフィレンツェ洗礼堂のモザイク画（Ⅲ-9）とも符合するもので、同じ町の出身の詩人は、このモザイクの地獄絵を日々眺めて育ったに違いない（ただしかみつかれている三人はダンテの創意である）。

ところで、問題の男ユダは、本当にイエスを裏切ったのだろうか。これについても初期キリスト教の時代に異説――むしろ反対に、イエスから秘儀を授かった特別の存在などといった――があったようで、その一端は彼の名を冠した外典『ユダの福音書』（二世紀半ばの成立とされる）からうかがうことができるのだが、これについては専門家の方々の研究に

ゆだねよう。

わたしがむしろ付け加えておきたいのは、ここでもオリゲネスは一方的にユダのことを断

罪するわけではない、という点である。これまでの経緯からも予想されるように、自由意志によって別の選択もできたはずだと考えるオリゲネスは、ユダの救済の可能性を否定することはない。彼によれば、ユダのおこないは『詩編』の次のような一節に予言されているという。いわく「わたしの賛美する神よ／どうか、黙していないでください。／神に逆らう者の口が／欺いて語る口が、わたしに向かって開き／偽りを言う舌がわたしに語りかけます」と(109.1-2)。ユダのような悲劇は誰にでも起こりうるのであり、しかもユダはみずからの行為の責任をはっきり自覚しているのだ。さらにイエスは、「逃走しているところを捕まった」のではなくて、わたしたちすべてのために自発的にご自身を渡された」のである（『ケルソス駁論』2.11）。そもそも、ユダがイエスを当局に引き渡さないかぎり、イエスの受難も復活も、それゆえキリスト教信仰それ自体がありえなかったのだ。

これにたいしてアウグスティヌスが、自殺（自死）を徹底的に攻撃したことはよく知られている（『神の国』1.16-28）。みずから命を絶ってはならない、もとよりそれは真実であるとしても、自死が罪の極みであるとどうしていえるのだろうか。自死者はどうして地獄で永遠の罰を受けなければならないというのだろうか。自分で自分の命を断つことが由々しき罪であるとするなら、たとえ罪人であるとはいえ、その命を人の手で断つこともまた罪ではないのか。

143

Ⅲ-10　ジョット《最後の審判》（部分）

地獄の聖職者たち

さてここで、先ほどかすめて通ったジョットによるスクロヴェーニ礼拝堂の地獄絵（Ⅲ－10）をもう少し詳しく見ておくことにしよう。壮大なそのフレスコ画でまずわたしたちが驚かされるのは、意外に思われるかもしれないが、聖職者や剃髪の修道士たちが、堕罪者の大半を占めているという事実である。そのなかには、ユダさながらに金袋を手にした、聖職売買の司教らしき人物もいる（Ⅲ－11）。修道士のほとんどは、そのいでたちから察してフランチェ

144

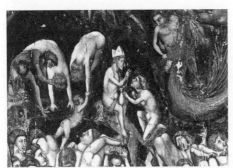

Ⅲ-11　ジョット《最後の審判》（部分）

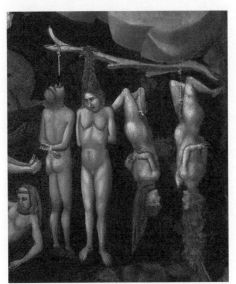

Ⅲ-12　ジョット《最後の審判》（部分）

スコ会士であろうと思われる。おそらくは）修道女は（Ⅲ-12）、頭髪で吊るされた女、性器で逆さ吊りにされた修道士や（お串刺しやのこぎりによる責め苦と同じく、淫者や淫蕩者として、すでに初期キリスト教時代の『ペトロの黙示録』などでわたしたも先述したように姦

出会ったことのあるものだ。

このように、聖職者や修道士たちがことさら槍玉に挙げられているとするなら、そこには当時のパドヴァの特殊事情も絡んでいたようで、土地のフランチェスコ会士たちが異端審問官の権利を乱用して、信者の財産を不当に没収していたという指摘がなされている（Frugoni 203-204）。その結果、一三〇三年に時の教皇ボニファティウス八世（在位一二九四―一三〇三年）――そもそもこの教皇はフランチェスコ会士からドミニコ会士に移された。――によって、異端審問の任務がフランチェスコ会士に移された。

いずれにしても、ジョットのこのフレスコ画の地獄絵は、ロマネスクやゴシックの教会堂を飾ってきたものとやや趣を異にしていて、必ずしもローマ教会側の意向に全面的に沿うものというわけではなくて、聖職者の偽善や傲慢や好色を暴いて風刺するという意図も働いているように思われる。たしかにこの地獄絵は、警告や脅しというよりも、（ミハイル・バフチンの用語を借りるなら）通常の上下関係を転倒させるカーニヴァル的な世界にも通じるところがある。

こうした反教権主義的なニュアンスは、同じく一四世紀のイタリアで、ボッカチオの『デカメロン』やフランコ・サケッティの『ルネッサンス巷談集』がユーモアや風刺を交えて描きだしたものでもある。また、地獄の有様は当時、スペクタクル的な野外宗教劇の演目とし

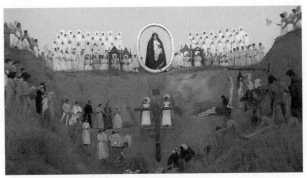

Ⅲ-13　パゾリーニ『デカメロン』より

ても好まれていたもので、さるフィレンツェの年代記者によると、一三〇四年に上演されたさいには、見物人が殺到してアルノ川にかかるカッライア橋が崩落し、多数の死者とけが人が出たという（Edgerton 66）。そうしたスペクタクル劇が人々を引きつけたとするなら、想像するに、グロテスクでスカトロジー的でカーニヴァル的な要素がそこに詰まっていたからであろう。

詩人で映画監督のピエル・パオロ・パゾリーニが映画化した『デカメロン』（一九七一年）では、ラスト近く、監督本人が演じる画家ジョットが「最後の審判」を夢想する場面があって、そこではスクロヴェーニ礼拝堂のフレスコ画が簡略化した活人画（Ⅲ-13）で再現されている。つまり役者たちが絵の人物に成り代わってカメラの前でポーズをとるのだが、その地獄の光景は、威嚇的で教権的というよりも、グロテスクとエロティシズムに彩られている。そしてたしかに、それ

こそがむしろジョットの意図に近いようにも思われるのだ。

ダンテの反教権主義

このような反教権主義の精神はまた、ダンテの「地獄篇」に共通するものでもある。教皇でさえ容赦なくそこに堕とされているのが、何よりその証拠である。「貪欲飽くないのは」、教皇や枢機卿（すうききょう）のなかに「一番多い」（地獄篇7.48）というのが、この詩人の持論である。教皇ニコラウス三世（在位一二七七─八〇年）とボニファティウス八世は、聖職売買で地獄の第八圏に堕とされて、さかさまに生き埋めにされて燃やされている。ちなみに後者は、ダンテをフィレンツェから永久追放することになる張本人でもある。さらに、名指しこそされていないが「無法な」教皇クレメンス五世（在位一三〇五─一四年）も早晩ここにやって来るのだという（同 19.79-82）。

ここで忘れてならないのは、この三人がいずれもダンテとほぼ同時代に在位した教皇たちだという点である。つまり詩人は、過去ではなくてまさしく次々と入れ替わる現在のローマ教会の最高権威を名指しで批判しているということだ。「地獄篇」の第三歌では、在位わずか数ヵ月間の教皇ケレスティヌス五世（在位一二九四年）が「臆病（おくびょう）風に吹かれて大きな位を捨てた者」（3.59）として登場する。同じことは「煉獄篇」にもまた当てはまる。教皇ハド

148

リアヌス五世（在位一二七六年）は大食の罪を（第二四歌）、それぞれ浄めていて、煉獄から抜け出せる日が来八一—八五年）は貪欲の罪を（第一九歌）、教皇マルティヌス四世（在位一二るのを待っているのである。

ダンテにとって教会の歴史はいわば堕落の歴史であり、その元凶は教会とローマ帝国とが癒着したことに求められる。四世紀にキリスト教をはじめて公認したローマ皇帝の名前を呼び出して、次のように詠われるのだ。「ああコンスタンティヌスよ、おまえの改宗を悪いとはいわぬ。／だがおまえはとんでもない悪事をしでかした。／おまえが貢いだからついに成金の法王が世に出たのだ！」（地獄篇 19.115-117）。

そのローマ教会をダンテは、『ヨハネの黙示録』にある、七つの頭と十の角をもつ獣にまたがる「バビロンの大淫婦」にもなぞらえる。「七つの頭をもって生まれた女〔ローマ教会〕は／十の角を証しに栄えることができた」（同 19.110-111）。伝統的に、この獣の「七つの頭」はローマの七つの丘として、「十の角」は歴代ローマ皇帝として解釈されてきたが（岡田2014）、おそらくダンテはこれを踏まえているのだろう。また、後にプロテスタントは、ローマ教会を「バビロンの大淫婦」として批判することになるが、ダンテはこれをおよそ三世紀先駆けているわけだ。

ダンテの崇高なる堕罪者たち

ところで、「地獄篇」においてダンテが描きだした仮借のない責め苦について、公正さを欠く党派性とその残酷さに一部で疑問の声が上がり、批判的なまなざしが注がれてきた（そのひとりに日本では西田幾多郎がいる）。とはいえ、これには一定の留保が必要である。

そもそも「地獄篇」に登場する何人かの堕罪者ほど魅力的で感動的で崇高な人物が、ほかに『神曲』のなかにいるだろうか。読者の憐れみや敬意を誘わずにはいない、気高くて威厳に満ちた登場人物は、実のところ地獄のなかにこそいるのだ。このことはここで強調されなければならない。そこにダンテは、あたかも自分の身を重ねているかのようでさえある。

そうした堕罪者として、いま思い浮かぶだけでもたとえば、フランチェスカとパオロの悲恋カップル（第五歌）、「あれほど高潔だった」ファリナータ・デリ・ウベルティ（第六歌および第一〇歌）、そして、「裏切り者」の汚名を着せられたピサのウゴリーノ伯（第三三歌）など
がいる。このリストにさらに、ダンテが思わず再会の喜びを口にする──「慈父のような優しい面影が、／脳裏に刻まれていて、今、私は感動を禁じえません」──恩師の詩人ブルネット・ラティーニ（第一五歌）や、トロイアからイタケーへの長くて困難な帰還の旅を朗々と物語るオデュッセウス（第二六歌）を加えてもいいだろう。

生前に道ならぬ恋に落ちた有名なカップル、フランチェスカとパオロが受けている「永遠に離れることのない」罰を目の当たりにし、彼女から真相を聞かされたダンテは、「哀憐の情」に打たれ、気を失ってその場に倒れ込む。詩人が二人に与えた罰は、罰というよりも、いみじくも二人の愛の固さを証明するものでもあるだろう。

大食の罪で怪物ケルベロスに食いちぎられる、フィレンツェの皇帝派の傭兵隊長ファリナータは、異端者にして「エピクロスの徒」でもあるが、恐怖にも動じることなく堂々と「地獄を嘲（あざけ）るかのように／胸を張り面（おもて）をあげて佇立（ちょりつ）」している。さらに彼は、近い将来にフィレンツェからダンテが追放されるだろうことを鋭く予言してみせるのである（地獄篇10.35-36）。

主君にたいしてあくまでも忠誠であった、皇帝フェデリーコ二世の廷臣ピエールは、「正義のさはみじんもない。みずからの潔白に偽りはない。そして詩人にメッセージを託す。が、その態度に弁解がましさはみじんもない。みずからの潔白に偽りはない。そして詩人にメッセージを託す。が、その態度に弁解が

「現世に帰った際は、私の名をあげてくれ。私の名はいまも／嫉（ねた）みから蒙（こうむ）った痛手のために世に埋（うず）もれている」（地獄篇13.76-78）、と。

ピサの大司教に謀られて「裏切り者の汚名」をきせられ、四人の子供ともども塔に幽閉されて餓死した同じ町のウゴリーノ伯の悲劇を、当の本人の口から聴かされたダンテは、次のような感慨を漏らさずにはいられない。すなわち、「ウゴリーノ伯爵がおまえ〔ピサ〕を裏

切って／城を敵方に明け渡したという風評があるにせよ、／おまえは子供をああした刑に処するべきではなかった」（同33.85-87）、と。

つまるところ、彼ら堕罪者たちはむしろ、教会や宮廷や都市国家に渦巻く権謀術数の犠牲者なのであり、ダンテは、彼らの口を借りてその理不尽さと不条理を暴きだそうとしているように思われる。そもそも冥府への旅の出発点、地獄の入口アケロンの川でダンテは、導き手のウェルギリウスから、こう聞かされていたのだ。「神の怒りにふれて死んだ者は／みなここへ各地から集まってくる。／そしていそいそとこの川を渡る、／というのも神の正義が彼らを駆りたてるから／恐れが望みに転化するのだ」（同3.122-126）。彼らは「神の正義」によって駆りたてられている、というのだ。ダンテの地獄は、教権主義的で威嚇的なアウグスティヌス流のそれとは根本的に異なるものなのだ。

「煉獄篇」でもまた、「上に立つ人の行ないの悪さこそが、／世界が陰険邪悪となったことの原因なのだ」（16.103-104）と明言される。その元凶は、先述した「地獄篇」第一九歌の場合と同じく、剣（俗権）と杖（教権）との合体に求められる。第Ⅱ章で述べたことのくりかえしになるが、ダンテは、この二つが結びつくと「互いに恐いものなしになる」ことを見抜いていたのである。祖国フィレンツェの政治と風俗を痛烈に揶揄する「煉獄篇」第六歌では、「イタリアの都市はいずこも暴君にみち」（6.124）と嘆いてもいる。

ダンテの地獄のスカトロジーとアイロニー

その一方で、ダンテの地獄には、ジョットがそうであったように（詩人は画家に一目置いていた）、ユーモアやスカトロジー的な要素にも事欠かない。たとえば、地獄の鬼たちが自分たちの隊長に向かって「合図に赤んべえ」をしてみせると、隊長は「尻からラッパをぷっと鳴らし」て応じる（地獄篇21.137-139）。彼らはまた冷やかしやいたずらが大好きでもある。

鬼たちと堕罪者たちが繰り広げる追いつ追われつの光景は、第二二歌においてまるでドタバタ劇のような様相を呈している。だが、もちろんそれはこの大詩編の価値をいささかも損ねるものではない。それどころかむしろ、いわゆる「聖なる喜劇」の面目躍如でさえある。察するに、こうした場面はおそらく、当時の人気の野外宗教劇のなかに組み込まれていて、黒装束に身を固めて地獄の鬼に扮した演者たちが観衆の笑いと興奮を誘っていたのではないだろうか。そこにはまた、ヒエロニムス・ボスのナンセンスな地獄絵を先取りするような特徴もある。

ダンテが課している罰はまた「目には目を、歯には歯を」の報復律にのっとるものだ、という見方が支配的である。斬り取られた自分の首を「提灯」のように手に提げている男──英国王父子を反目させたベルトラン・ド・ボルン──に、「因果応報だ、その理は俺の

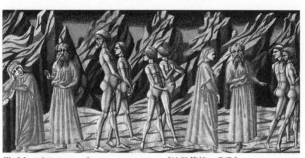

Ⅲ-14　ブリアモ・デッラ・クエルチャ《地獄篇第二〇歌》

場合にも当てはまる」（地獄篇28.142）と叫ばせているからである。国王の首をとった――失墜させた――見返り、というわけである。

「因果応報」を意味するイタリア語「コントラパッソ contrapasso」は、ラテン語の「コントラ（～にたいして、～に反して）」と「パティオール（苦しむ）」を組み合わせた、ダンテによる新造語とされる。「地獄篇」の第二〇歌では、生前に占いや魔法妖術を弄した者たちは、「顔が臀の方を向いていて」前方を見ることができないから、後ろ向きに進まざるをえない（20.13-15）。あまりにも先のことを見透かそうとしたから、反対にこんなグロテスクな罰を受けているのだ。

とはいえ、この報復律という点についてもまた一定の留保が必要であるように思われる。というのも、生首「提灯」にしても「あべこべ」の首にしても、ダンテは、恐怖心を煽るというよりも、逆に苦笑いを誘う一種のパロディ

154

かアイロニーのように使っていると思われるからだ（ちなみに「首提灯」は日本では古典落語の演目になっている）。プリアモ・デッラ・クエルチャの挿絵（Ⅲ－14、一四四二―五〇年、ロンドン、大英図書館）にも顕著なように、首があべこべについた懲罰者たちのおぼつかない足取りには、どこかナンセンスでユーモラスな趣がある。

詩人は「因果応報」に関して、あくまでも自覚的でかつ反省的なのだ。しかも、「神の正義」は、罪人を罰するさいに「手心を加え」ることもある（地獄篇11.90）。さらに「仮借ない〔神の〕正義」は皮肉の対象にもなりうる（同30.70）。それゆえ、「ダンテが因果応報を呼び出してくるとしたら、それは、罪と罰との関係を説明するためというよりも、この力学のあまりに機械的な解釈にたいして警告するためである」（Steinberg 90）、とみるのがむしろ妥当だろう。

地獄の責め苦と処罰

このように崇高でもあればアイロニカルでもある多彩なダンテの地獄とは裏腹に、「最後の審判」の絵のなかの地獄の責め苦は、都市国家を背景に一四世紀、ますますリアルで具体的で威嚇的なものになっていくように思われる。そこではおそらく、現実の刑罰や処刑がいくらか反映されるとともに（Sandford-Couch）、説教師たちによる講釈との相乗作用によって

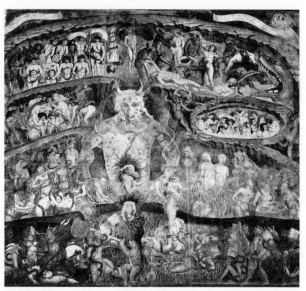

Ⅲ-15　ブッファルマッコ《最後の審判》（部分）

見る人を説得し記憶させるという
効果が狙われていたと考えられる
（Baschet 1993）。

　何よりそれを証言しているのが、
前の章でも登場願ったピサのカン
ポサントの巨大なフレスコ画の地
獄（Ⅲ-15、ブッファルマッコに帰
属、一三三〇年代）である。損傷
は激しいものの、画面中央に地獄
の主ルキフェルが大きく鎮座する
なか、拷問が実行されている七つ
の場は、七つの大罪（ないし悪
徳）に緩やかに対応している。い
ちばん上では、傲慢な破門者たち
が斬り取られた自分の生首を手に
している。大食漢たちは終わるこ

とのない食卓につかされ、強欲者は喉から溶けた金属を流し込まれるなどといった具合に、古くからの報復律が支配的である。逆さ吊り、釜茹で、串刺し、四肢の切断といった残酷な光景も見える。この絵が描かれたカンポサントは、死者の埋葬の場として使われていたから、その効果はてきめんであっただろう。

この地獄絵はその後一五世紀までひとつの模範例となっていたようで、同様の大フレスコ画が、サン・ジミニャーノの参事会聖堂（一三九三年、タッデオ・ディ・バルトロ作）や、ボローニャのサン・ペトローニョ大聖堂（一四一〇年、ジョヴァンニ・ダ・モデナ作）などにも残されている。誰もが日常的に目にできる場に描かれたこれらの地獄絵は、市民たちへの警告（あるいは脅し）であると同時に、都市国家と教会による司法的権力の誇示でもあるだろう。

一方、板絵で伝わるのがベアト・アンジェリコの《最後の審判》中の地獄絵（Ⅲ─16、一四三一年頃、フィレンツェ、サン・マルコ国立美術館）である。スケールは小さくなっているが、全体としてカンポサントのフレスコ画を踏まえたものであることは明らかだ。画面最上部の「傲慢」（破門者や棄教者）から順に下って左右に、蛇に巻きつかれる「怠惰」、炎のなかで睨み合う「嫉妬」（王冠をつけた人物もいる）、取っ組み合いの「憤怒」、テーブルを囲んで食べつづける「大食」、溶けた金属を呑まされる「貪欲」、そして大釜の熱湯で茹でられるおそらくは「淫蕩（色欲）」と並ぶ。ルキフェルはここでは地獄の最下部に陣取っている。「傲慢」

III-16　アンジェリコ《最後の審判》（部分）

が最上部にくるのは、他とは違って、この大罪が直接的に神に向けられたもので、もっとも重いとされるからである。

この地獄絵では、グロテスクさや過激さがやや緩和されているように見えるが、それは「天使のような」と呼ばれるこの画家にして修道士の性格ゆえのことであろうか。この審判図はもとフィレンツェのシトーもと

派修道院のために描かれたことがわかっている。広く市民たちが見ていたカンポサントなどのフレスコ画と違って、こちらは、修道士たちの自戒の意味が込められていたと思われる。堕罪者のなかには剃髪（トンスラ）の修道士たちの姿もある。

158

「中傷画」

こうした司法的なニュアンスの濃い地獄絵が描かれたのとほぼ同じころ、つまり一四世紀から一六世紀にかけて、とりわけ中部から北部のイタリアの都市国家では、「ピットゥーラ・インファマンテ pittura infamante」と呼ばれる絵が幅を利かせることになる（Edgerton 91-125; Ortalli）。文字どおり「不名誉な絵」あるいは「中傷画」と訳すことのできるもので、具体的には、犯罪者の処刑の場面を絵にして、公共の建物の壁に掲げて市民たちへの見せしめにするというものである。とりわけ、都市や教会の秩序を脅かす恐れのある者たちがその対象となり、絵のなかで公衆の面前にさらされて社会的制裁を受けるわけである。

現物は残念ながら伝わらないが、そのための下絵とおぼしきデッサンや、これをモチーフにしたタロット・カードなどから、それがどのようなものであったかを推し量ることはできる。たとえば、フィレンツェの画家アンドレア・デル・サルトの残した数々のデッサンがそれで、たいていは生きたまま逆さ吊りにされている（Ⅲ-17、一五三〇年頃、フィレンツェ、ウフィツィ美術館）。その機能から察して、はっきりと個人が特定されるように描かれていた男の姿もある。タロット・カードのなかにはまた、両手に金袋を握って逆さに吊るされた男の姿もある。

死刑囚とキリスト

教皇派の抗争、富裕層（ポポロ・グラッソ）と庶民層（ポポロ・ミヌート）の対立などがあったことも想像される。

Ⅲ-17 アンドレア・デル・サルト「中傷画」のためのデッサン

アンドレア・デル・カスターニョやボッティチェッリといった、当代の名だたる画家たちの工房がその制作を請け負っていたことも知られている。たとえばボッティチェッリの工房では、未遂に終わったメディチ家の当主ロレンツォ暗殺を企てた、いわゆるパッツィ家の陰謀（一四七八年）の主犯格の処刑の絵を請け負っていた（現存はしない）。ドイツでも似たような例は知られているが、それらが私的なものだったのにたいして、イタリアでは明確に公的な機能を担っていた。その背景には、皇帝派と

160

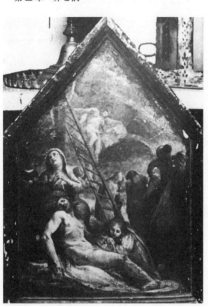

Ⅲ-18 《十字架降下》

ルネサンス期のイタリアではまた、処刑の直前に囚人に小さな板絵を見せて、心理的にたとえ一時でも死の苦しみを軽減させるという風習があったことも知られていて、たとえばローマのサン・ジョヴァンニ・デコッラート聖堂には、作者は不詳で保存状態も良くないとはいえ、そのために使用されたとされる絵の何枚かが伝わっている（Edgerton 165-187）。「ピットゥーラ・インファマンテ」の絵が罪人の誹謗中傷（ひぼう）を目的としていたとするなら、こちらは逆に罪人の償いが意図されているともいえる。

そこに描かれているのは、予想されるようにキリストの受難か磔刑（たっ）の場面であることが多い（Ⅲ－18、作者不詳、一六世紀後半）。キリストが耐えたのだから、それにならってお前も耐えろ、というわけだろう。「キリストにならっ

Ⅲ-19　アンニーバレ・カラッチ《絞首刑》

て」の信念は、こんなところにまで生きている
のだ。前の章で述べたように、処罰をめぐって、
「慈悲」を意味する「ミゼリコルディア」がと
どめの一発を刺す「短剣」のことでもあるとい
う、相矛盾する二重性がここでも作用している。
では、どのような使われ方をしていたのか。

それを伝えているのは、たとえばアンニーバ
レ・カラッチによるデッサン《絞首刑》（Ⅲ-
19、一五九九年頃、ウィンザー城王立図書館）で
ある。今まさに絞首刑にかけられようとして梯
子を上る男に向かって、フランチェスコ会士と
おぼしき修道士が近づいていって、手にもった
絵を見せようとしているところである。たしか
に囚人は、首を垂れてその絵に視線を投げかけ
ているようにみえる。が、それは何と残酷な光
景であろうか。右側にはすでに息の絶えた男が

162

ぶら下がっている。高い壁の向こうでは大勢が、身を乗り出すようにして事の成り行きを見守っている様子だ。かつて詩人で画家のウィリアム・ブレイクは、いみじくも「キリストの十字架像は犯罪者を処刑する口実とされるであろう」と書いたことがあるが（『四人のゾアたち』梅津済美訳）、それはある意味で正鵠を射ている。

カラッチのデッサンでは修道士が絵を見せる役を担っているのだが、先のローマの教会堂では、市民からなる信徒会のメンバーがそれを担当していたようだ。また、イタリアの各都市には、信徒会員がフードのついた足首までである長衣に身をくるんで、詩編や讃美歌（ラウダ）を口ずさみながら死刑囚に付き添う習慣があったことも知られている（Prosperi 2016, 126）。

一方、これから磔にされるというキリストの首になぜか綱のかかった《エッケ・ホモ（この人を見よ）》の絵が、たとえばアントネッロ・ダ・メッシーナ（Ⅲ—20、一四七五年、ピアチェンツァ、コッレージョ・アルベローニ）やマンテーニャ（Ⅲ—21、一五〇〇年以前、パリ、ジャックマール゠アンドレ美術館）の作品で伝わっている。それはどこか絞首刑を連想させるのだが、キリストは十字架にかかったのであって、絞首台に上ったわけではないので、福音書の話とは必ずしも対応しない。また、綱で首を絞められるという拷問をキリストが受けたという記述もない。

III-20 アントネッロ《エッケ・ホモ》

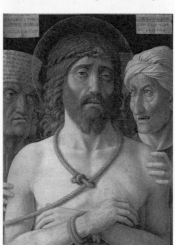

III-21 マンテーニャ《エッケ・ホモ》

だとすると、なぜこのような絵が描かれたのだろうか。おそらく、これから絞首刑にされる囚人たちに向けられていたという可能性は十分に考えられるであろう（Prosperi 2008, 163-164）。いずれにしても、こうした作例もまた、宗教画が司法のシステムとも強く結びついていたことを間接的に示しているのである。

北方の事例

Ⅲ-22　『バンベルク刑事裁判令』より

Ⅲ-23　《アルマ・クリスティ》

同じような事例をさらに北方からも拾っておこう。ドイツ刑法史上で『バンベルク刑事裁判令』（一五〇七年）が重要な位置を占めることは前章でも触れたが、そこにはまた多くの処刑や拷問の図が掲載されている。なかでも特筆されるのは、さまざまな処刑具や拷問具が並べられた扉絵（Ⅲ-22）である。これはおそらく、釘や鞭や茨の冠などキリストの受難具の数々を一堂に集めた、いわゆる「アルマ・クリスティ」——文字どおり「キリストの受難具」——の図像にのっとっているとみることができる（Prosperi 2008, 156）。伝統的にこの図

けて、柱を立てて、カラスやタカなどに襲われるがまま放置されるのであろう。車輪に罪人を縛りつけて、柱を立てて、カラスやタカなどに襲われるがまま放置されるのであろう。そしてその手前には、囚人に十字架像を見せて慰め励ますような修道士の姿が描かれている。裁判官への罪の告白は処罰につながるが、（たとえ処刑されるとしても）聖職者への告白によって赦しが与えられる、というわけだ。

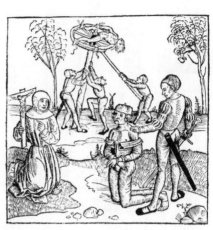

III-24　『バンベルク刑事裁判令』より

像（III—23、『女子修道院長クニグンデの殉教物語集』より、一三一二—二二年、プラハ、国立図書館）は、修道士や信者たちが、瞑想のなかでキリストと同じ痛みを追体験するために使われたもので、中世以来、写本挿絵や板絵としてよく描かれてきた。刑法と宗教とが交差するさまを、わたしたちはここでも目撃しているのである。

同じ『バンベルク刑事裁判令』の別の版画（III—24）では、そうした拷問具のひとつ、上に車輪のついた長い柱がどのように使われるかが図解されている。車輪に罪人を縛りつ

166

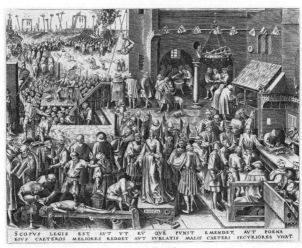

SCOPVS LEGIS EST AVT VT EV QVE PVNIT EMENDET, AVT POENA
EIVS CAETEROS MELIORES REDDET AVT SVBLATIS MALIS CAETERI SECVRIORES VIVAT.

Ⅲ-25　ピーテル・ブリューゲル父《正義》

とはいえ、この二つの告白は齟齬(そご)するこ
ともありうるだろう。つまり最後の最後に
なって、いまわの際に罪を否定する、とい
ったようなケースである。それゆえ、神聖
ローマ皇帝カール五世（在位一五一九―五
六年）のもとで公布された『カロリナ刑事
法典』（一五三二年）では、いちど自白した
罪を否定させないようにと、わざわざ聴罪
司祭に警告しているという（Prosperi 2008,
159）。

　一方、こうした政治と司法と宗教との強
い結びつきを風刺するような作品を残して
いるのが、ピーテル・ブリューゲル父の版
画、タイトルもずばり《正義》（Ⅲ―
25、一五五八年）である。例によって目隠しを
して、剣と天秤を手にした「正義」のまわ

167

りを取り囲むようにして、拷問と処刑の数々がところせましと展開されている。その足元に転がっているのは拘束具であろう。

処罰の場面と拷問の場面は大きく四つに分かれている。まず画面右下に目を向けると、市庁舎らしき建物の前で屋外の裁判が開かれている模様だ。メモを取る書記や数人の判事らしき人物の姿もある。裁かれる男は十字架を手にしていておそらく誓いを立てている。机に手をついて立っているのは証人か弁護人だろう。左下では拷問が目下おこなわれているところで、台の上に仰向けにされて縛りつけられた男は、その足を強引に引っ張られている。さらに、漏斗で口から液体のようなものを飲まされているようにみえる。

その上（奥）では、手前に斬首（罪人は十字架を握っている）、その後ろに鞭打ちの刑が執行されていて、多くの見物人がいることが頭部で示されている。その右上には、手足を綱で縛られて宙吊りにされた男がいて、その姿から察するに、おそらくは異端審問で自白を強要されているところであろう。さらに画面奥のほうに目を向けると、地平線のかなたに絞首刑や焚刑（煙が上がっている）の光景が広がっている。

画面右上には、二つのアーチのかかる建物があって、それぞれのアーチの下で拷問がおこなわれている様子だ。裁判上の取調べにかかわる拷問であろうか、それとも何らかの自白の強要であろうか、男がハンマーで手を強くたたかれているようにみえる。

一方、画面下の銘文には次のようにある。いわく、「法の目的とはすなわち、罰される者を更生させ、その罰によって他の者たちをより良くし、悪の撲滅によって他の者たちの生活を保障することである」、と。それゆえこの版画は、厳格な法の厳守による秩序の維持を「正義」に託して表現している、と解釈されることがある。だが、むしろ反対に、カトリックのスペイン・ハプスブルク家によるネーデルラント支配と異端審問にたいする皮肉と風刺が込められているとみることも可能で(Schwerhoff)、わたしはこちらの解釈のほうに与しておきたい。というのもこの画家は、《十字架を担うキリスト》(一五六四年、ウィーン、美術史美術館)などの大作においても、時の異端審問やハプスブルク家支配を批判的に暗示するような細部をそれとなくちりばめているからである(たとえば画面の右手前に、車輪のついた柱の拷問具が描き込まれている)(Gibson)。

ミケランジェロの地獄

イタリアではかのミケランジェロが、その名高い《最後の審判》において、司法と密接に結びついてきた図像の伝統にむしろ抗うかのように、地獄の刑罰の数々を描写することをきっぱりやめている。その代わりに、大勢の罪人を運ぶ冥府の渡し守カロンの船が描き込まれる。一方、七つの大罪はその場面の上部を占めていて、(着衣でやや小さい)天使たちから諫

III-26　ミケランジェロ《最後の審判》（部分）

　められ堕とされる、ひとかたまりの七人の屈強な男性裸体像によって象徴されている（III-26）。そして、それまでのような処罰の違いによってではなくて、それぞれの特徴によって七大罪を巧みに描き分けるのだ。

　グループ左端で背中を向ける「嫉妬」の上下に幾人もの天使がいるのは、その不当な感情が他者に向けられるものだからである。その右どなりで真っ逆さまに墜落しているのは「貪欲」で、金袋がぶら下がっている。さらにその右で体をよじらせて背中を向けているのは、天使と格闘しているようにみえる「憤怒」である。これら二者のあいだにはさまれて合掌しているのは「怠惰」で、ひとり彼だけは何ら抵抗することもなく、堕ちる運命のままに身を任せているかのようだ。右端の上にいるのは、顔と両脚がひっくり返った「傲慢」で、その下には股間をつ

170

かまれた「淫蕩」が横顔で睨みを利かせている。さらに（やや暗く小さくてわかりにくいかもしれないが）この二人のあいだから顔だけをのぞかせているのは「大食」である。

このようにミケランジェロは、七大罪を司法的な刑罰のシステムと結びつけることをあえて避けて、心の葛藤という本来の意味に立ち返ってとらえているのである。それはまた、地獄の責め苦を「良心の呵責」の象徴とみなしていたオリゲネスの解釈とも遠くないものであるように思われる。

この七大罪のグループに加えて、そのすぐ左どなり（図ではいちばん左端）にミケランジェロは印象的な寓意像を描いているのだが、これは「絶望」である。このこともまた彼が地獄の堕罪を、どちらかというと内面のテーマとしてとらえていることの証拠であるように、わたしには思われる。ジョットの《絶望》は、先述のように、イスカリオテのユダへの連想を誘う首吊りの擬人像で表現されていたのだが、角の生えた悪魔にとりつかれ、青い蛇にかみつかれたミケランジェロの「絶望」は、悔恨の情に耐えがたいといった面持ちで、片手で片目を覆っている。

一方、先述のように「貪欲」は金袋をぶら下げているので、やはりユダを連想させずにはいないのだが、よく見るとこの擬人像はまた同時に鍵を手にしてもいる。おそらくそれは金

171

庫の鍵なのだろうが、かなり強引に、ペテロに授かった教会の鍵のようにも見えなくはない（画面上部にはたしかにその場面が描かれている）。というのも、ユダがイエスを裏切っていたとするなら、ある意味でペテロもまたそうだったからである。福音書記者たちが伝えるように、キリストが捕まった後、ペテロはそんな男のことなど知らないと三度も嘘をついていたからである。とすると、それぞれユダとペテロを連想させるような、金袋と鍵の両方を「貪欲」が携えているというのは、どこか意味深長のようにみえるのだ。

もちろん、初代の教皇たる使徒ペテロにささげられたカトリックの総本山の、しかもいちばん聖なる場とされるシスティーナ礼拝堂に、ミケランジェロがこんな瀆聖的なトリックを仕掛けたというのは、わたしの勝手な妄想にすぎないのだが、語り継がれてきたように、地獄の王ミノスに時のヴァチカンの儀典長の肖像を隠し入れたり、バルトロメオの剝がれた皮に自画像を重ねたりした彼のことだから、ちょっとしたいたずら心が働いたというのもありえなくはないように思われる。いずれにしても、くりかえしになるが、この天才が地獄と堕罪を、それまでの伝統に反して、司法的で教権主義的でもある拷問や処罰としては描いていないという点を、最後にもういちど改めて強調して、本章を閉じることにしたい。

第IV章 ——

復活

そもそもわたしのようなキリスト教の部外者にとっていちばんわかりにくいのは、死者の復活、それも比喩的な意味としてではなくて文字どおり肉体の復活なるものが、来るべき最後の審判の時に起こると信じられてきたことである。仏教でいうところのいわゆる輪廻転生、つまり、人間に限らずあらゆる生命は別の生命となって新たに生まれ変わりをくりかえす、という話ならまだ理解できないわけではないのだが、キリスト教においては、ほかでもなくこのわたしがこのわたしの肉体とともによみがえるとされるのだ。つまり、死んだＡさんはやはりＡさんとして、ＢさんはＢさんとして体ごとよみがえるというわけである。もちろんそこでなにがしかの変化は起こるとしても、この同一性はあくまでも保持される。いったいどうすればこんな法外なことが可能になるのだろうか。

西洋においても古代ギリシアには輪廻転生に近い考え方があったらしいことは、いわゆる

「ピュタゴラスの犬」の伝承からも推測できる。ディオゲネス・ラエルティオスの『ギリシア哲学者列伝』（三世紀前半）によると、犬が虐げられているのを目撃したピュタゴラスは、その犬は自分の友人の魂だからぶたないでくれ、鳴き声でそれがわかったから、と論したという。これは伝説だから本当にこんなことがあったかどうかは定かでないとしても、彼によって創設されたとされるピュタゴラス教団や、冥界に下ったという神話上の詩人の名を冠するオルフェウス教のなかには、生まれ変わりの思想があったとされる。

プラトンが『国家』の最後を飾るいわゆる「エルの物語」のなかで、何になって生まれ変わるか転生の選択を「くじ」にたとえて語ったことも有名な話だ。また、オシリスやアドニスやアッティスは、死と再生の神々として知られる。

イエスの復活

これにたいして、キリスト教における復活の原点にあるのは、ほかでもないイエスその人の復活という奇跡的な出来事である。両者のつながりは、わたしたちにも容易に想像がつく。十字架にかけられたこの男は、墓に埋葬されてから三日目に復活したとされる。女性の使徒のひとり、マグダラのマリアがその生き証人となる経緯については、わたしはかつてこの聖女にささげた同じ中公新書で論じたことがあるので、そちらを参照願いたい。

IV-1 デューラー《トマスの不信》

復活したイエスはまた、彼女の前にあらわれた後、さらに男の弟子たちのもとにも姿を見せている。ところが、そのうちのひとり、疑い深いトマスは、よみがえったというその人のわき腹の傷口に自分の指で触れてみるまでは、そのことを信じようとしなかったというエピソードが伝わっている（『ヨハネによる福音書』20.24-29）。これが「トマスの不信」として知られる出来事で、たとえばデューラーの版画（**IV-1**、一五一〇年頃）やカラヴァッジョの絵にもあるように、半信半疑のこの使徒がイエスの傷口に触れる生々しい瞬間が、古くから美術のテーマにもなってきた。

唯一の女の弟子マグダラのマリアには「わたしに触れてはいけない」と諫めたイエスだったが、男の弟子トマスには反対に「あなたの手を伸ばし、わたしのわき腹に入れなさい」とみずから促したされるのだ。この二人への対応の違いのうちに、原始キリスト教におけるジ

176

エンダーの不平等とホモソーシャルな関係性を読み取ることもできなくはないだろう。いずれにしても、福音書記者たちの伝えるところでは、キリストの弟子ですらその人の復活をにわかには信じがたかったのであり、驚きや恐れ、疑いとともに受け止めていたことがわかるのだ。

『ルカによる福音書』でも、実際に傷口に触れたかどうかまでは踏み込んで述べてはいないものの、復活したイエスは、弟子たちに「わたしの手や足を見なさい。まさしくわたしだ。触ってもよく見なさい。亡霊には肉も骨もないが、あなたがたに見えるとおり、わたしにはそれがある」（24.39）と説いている。つまり、よみがえったというイエスは、ただ単に霊的なものでもなければ、ましてや亡霊でもなくて、まさしく生身の肉体をもっていたというわけだ。

さらに『マルコによる福音書』によると、イエスは生前みずから、何度か弟子たちに、死の三日後に復活することを予言してもいる（8.31, 9.31, 10.34, 14.28）。その予言が現実となったというわけであり、これがキリスト信仰の根幹にあることは、使徒パウロの次の言葉によってもはっきり裏付けられる。いわく、「キリストが復活しなかったのなら、わたしたちの宣教は無駄であるし、あなたがたの信仰も無駄です」、と（『コリントの信徒への手紙一』15.14）。つまるところ、信仰の起源と核心にあるものこそ、まさしく「復活」なのだ。

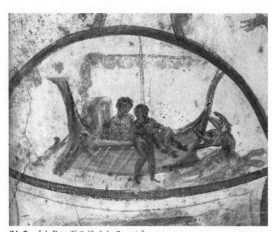

IV-2 《大魚に呑み込まれるヨナ》

　初期キリスト教時代の地下墓室（カタコンベ）の壁画や石棺の浮彫りにおいて好んで取り上げられたテーマに、旧約聖書『ヨナ書』の話がある。　海に投げ出されて「巨大な魚」に呑み込まれた預言者ヨナが、三日三晩の後にその腹のなかから水とともに吐き出されてよみがえったという話で、これは、イエス復活のタイポロジー（予型）として解釈されてきた。このテーマはとりわけ三世紀以降、ヨナが呑み込まれる場面（IV−2、四世紀、ローマ、サンティ・ピエトロ・エ・マルチェッリーノのカタコンベ）や吐き出される場面として、カタコンベの絵や石棺の浮彫りによく出てくるのだが、それというのも、埋葬された信者たちのよみがえりがこの図像のうちでイエスの復活に重ねられ、希求されているからであ

178

ろう。多くはまだローマ帝国によってキリスト教が弾圧されていた時代のものである。

ユダヤ教における「復活」

ところで、死者一般の復活をめぐって、すでにユダヤ教内部においても、上層階級に多いサドカイ派とより庶民的なファリサイ派の二大勢力のあいだで賛否両論あったらしいことは、『使徒言行録』からうかがうことができる。それによると、「サドカイ派は復活も天使も霊もないと言い、ファリサイ派はこのいずれも認めている」。イエスの復活を新しい信仰の起点に据えた使徒パウロは、この点で、自分の考えがファリサイ派に近いものであることをいみじくも自覚している（23.6-9）。そのパウロがアテネで死者の復活を説いていると市民から失笑を買ったというエピソードも、同じく『使徒言行録』が伝えている（17.32）。よく知られるように、福音書においてイエスはしばしばファリサイ派の詭弁や形式主義を厳しく批判しているのだが、こと死者の復活に関しては、このユダヤ教の一派の考えに近かったことになるだろう。

実際、旧約聖書のなかにも死者の復活を暗示するような記述がみられないわけではない。たとえば、『サムエル記上』における「主は命を絶ち、また命を与え／陰府に下し、また引き上げてくださる」（2.6）は、その早い例である。預言の書とされる『イザヤ書』にも、主

なる神が「死を永久に滅ぼして」(25.8)、「あなたの死者が命を得、わたしのしかばねが立ち上がりますように」(26.19) とある。つまり復活は、死の克服、あるいは死にたいする生の勝利とみなされているのだ。『ホセア書』にもまた、「二日の後、主は我々を生かし／三日目に、立ち上がらせてくださる。／我々は御前に生きる」(6.2) とある。『マカバイ記二』によると、ユダヤ教徒の迫害と殉教のなか、「あらゆるものに生命を与える世界の造り主は、憐れみをもって、霊と命を再びお前たちに与えてくださる」(7.23) のだという。

同じくユダヤの黙示文学のひとつ『ダニエル書』では、「終わりの時」に大天使長ミカエルが立ち、「多くの者が地の塵の中の眠りから目覚める。ある者は永遠の生命に入り、ある者は永久に続く恥と憎悪の的となる」(12.1-2) とされる。つまり、善人だけが復活するというわけではなくて、善人も悪人もこぞってよみがえったうえで、それ相応の報いを受けるというわけである。そしてこの考えは、ほぼそっくりとキリスト教における死者の復活の思想に受け継がれていったように思われる。というのも、前章でも述べたように、最後の審判の後、呪われた者は「永遠の罰を受け」、「正しい人たちは永遠の命にあずかる」(『マタイによる福音書』25.46) とされるからである。永遠に祝福される者がいる一方で、永遠の罰に苛まれつづける者がいるというのは、いささか手厳しい審判である。

さらに『エゼキエル書』(37.1-14) には、いわゆる「ドライ・ボーン」の通称で伝えられ

180

てきた神秘的なヴィジョンが語られている。それによると、主の霊に導かれて、無数の乾い
た骨の散らばる見知らぬ谷間に連れてこられた預言者エゼキエルは、神から次のように命じ
られる。少し長くなるが、その幻想的なイメージの喚起力において比類のない一節を引用し
ないわけにはいかない。

　これらの骨に向かって預言し、彼らに言いなさい。枯れた骨よ、主の言葉を聞け。こ
れらの骨に向かって、主なる神はこう言われる。見よ、わたしはお前たちの中に霊を吹
き込む。すると、お前たちは生き返る。わたしは、お前たちの上に筋をおき、肉を付け、
皮膚で覆い、霊を吹き込む。すると、お前たちは生き返る。そして、お前たちはわたし
が主であることを知るようになる。

　そこでエゼキエルが命じられたとおりにすると、あたりにカタカタという音が響きわたり、
骨と骨が近づいてきて、さらにそれらの骨の上に筋と肉がついて、皮膚がその上をすっぽり
と覆う。が、その肉体のなかにはまだ霊は存在しないので、神は改めてエゼキエルに次のよ
うに命じる。「霊に預言せよ。人の子よ、預言して霊に言いなさい。主なる神はこう言われ
る。霊よ、四方から吹き来れ。霊よ、これらの殺されたものの上に吹きつけよ。そうすれば

彼らは生き返る」、と。神から授かった呪文のような預言者のセリフによって、かつて「殺されたもの」——つまり殉教者——たちのばらばらになった骨の数々が、ひとつひとつのずと集まってきて骨格がよみがえり、そこに筋肉がついて、さらに上から皮膚が覆いかぶさり、そして最後にその肉体に霊魂が吹き込まれた、というのである。この神秘的なヴィジョンについては、ゾロアスター教からの影響も指摘されている（Bremmer 47-50）。

描かれた「ドライ・ボーン」

まるで屍体（したい）の腐敗のプロセスを逆再生したかのような幻想的な場面については、三世紀の貴重な絵画が残されている。シリアの東部でイラクとの国境に近い古代ローマ帝国の植民都市ドゥラ・エウロポスのシナゴーグを飾る、旧約聖書を主題とする一連のフレスコ画の一部がそれである。まず、画面上の大きな右手で象徴される神が、エゼキエル——三度くりかえされている——に、預言を命じる場面がくる（Ⅳ-3、二四五年頃、ダマスカス、国立博物館）。彼の足元には、乾いた骨ではないにせよ、手足や頭部など死体の断片が転がっている。画面右の谷間にもまた、ばらばらになった身体と破壊された建物の残骸らしきものが見える。さらに右に目を向けると、完全な身体へとよみがえりつつあるとおぼしき裸の人物たちが横たわり、上空を舞う有翼の魂がそこに近づいてくる様子が描かれている（Ⅳ-4、同）。その

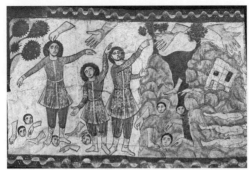

IV-3　《エゼキエルの幻視》（部分）

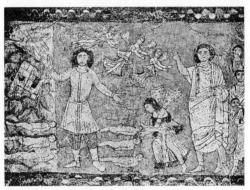

IV-4　《エゼキエルの幻視》（部分）

いでたちは、どちらかというと、女性の姿で表象されるギリシア神話のプシュケー（息が転じて魂を意味する）の擬人像に似ている（このことからわかるのは、匿名の絵の作者がヘレニズ

ム文化にも通じていたということである）。

皆さんもお察しのように、ユダヤ教のシナゴーグに絵が描かれているということ自体、きわめて異例である。なぜなら、モーセの十戒でも知られるごとく、ユダヤ教では神の姿を描いたり崇めたりすることは固く禁じられてきたからである。この古代ローマの要塞都市からはまた、二〇世紀初めにこのような絵が描かれたのか。

この地で例外的にこのような絵が描かれたのか。この古代ローマの要塞都市からはまた、二〇世紀初めの発掘において、キリスト教の民家の教会跡やミトラ教の神殿跡なども見つかっていて、そこには、それぞれイエスの洗礼や復活（墓を訪れるマリアたち）、ミトラの祭儀などにまつわる絵が断片的に残されている。つまり、この植民都市は、ローマ帝国において諸宗教が乱立し拮抗する状況を集約しているともいえるのだが、この状況下において、キリスト教やミトラ教は布教の手立てとして絵画や彫刻を積極的に利用していたようだ。一説によると、こうした事情がユダヤ教コミュニティの側にも影響を与えたのではないかとされる（グラバール）。

そのフレスコ画連作にはまた、幽閉の地エジプトからユダヤの民を約束の地カナーンに連れ帰るモーセや、救世主ダヴィデ王にまつわるエピソードの数々も選ばれていて、前記のエゼキエルのものも含めて、追放と迫害のなかにあったユダヤ人たちの救済と復活への願いが込められていたと考えられる。ちなみに余談かもしれないが、二〇世紀初めの黒人霊歌に

184

Ⅳ-5　シニョレッリ《肉体の復活》（部分）

『ドライ・ボーンズ』というコーラス曲があり、日本でもカヴァーされてきたが、ここにおいて、二千年以上の時を超えて、太古の伝説エゼキエルの幻視に託されているのは、奴隷の身分を強いられてきたアフロアメリカンの救済と復活への願望である。

一方、わたしの知るかぎりキリスト教美術において、このエゼキエルの神秘的なヴィジョンそのものがテーマとなる作品は、それほど多く残ってはいない。とはいえ、数々の乾いた骸骨が生々しくてたくましい肉体へと変容するさまを描いたルカ・シニョレッリのフレスコ画《肉体の復活》（Ⅳ-5、一五〇〇─〇四年頃、オルヴィエート、大聖堂）やミケランジェロの作品（Ⅳ-6）などにとりわけ顕著なように、旧約の預言者が体験したとされる神秘は、最後の審判における死者の復活の場面にたしかに受け継がれていったように思われる。

近代になるとたとえばギュスターヴ・ドレが、木版画

185

IV-6　ミケランジェロ《最後の審判》(部分)

Ⅳ-7　ドレ《エゼキエルの幻視》

による全二四一枚の聖書挿絵シリーズ（一八四三年）の一枚（Ⅳ-7）のなかでこのテーマを取り上げることになるが、ここでは、薄暗い谷のなか、さまざまな姿勢をとる無数の骸骨たちがもだえながら生きた肉体へと変容していく様子が、ほとんどシュルレアリスム的とも形容しうるような、超自然的でおどろおどろしくもある雰囲気のなかで再現されている。その光景を画面上でじっと凝視しているのが、もちろんエゼキエルその人である。わたしたちが目の当たりにしているのは、西洋の宗教的で文化的な想像力のなかで、（肉体の）復活という思想がエゼキエルの幻視とも結びついてきたひとつの証にほかならない。

187

復活とは「天使に等しい者となる」ことである

さて、ここで改めて初期キリスト教における復活の思想に戻るなら、最初のころは、肉体それ自体の復活がそのままストレートに信じられていたというわけではなかったと思われるふしがある。というのも、たとえば福音書記者のマタイもマルコもルカも、復活の身体を「天使」になぞらえているからである（順に 22.30, 12.25, 20.36）。すなわち、もはや「めとることも嫁ぐこともなく」、「もはや死ぬことがない」という点において、復活は「天使に等しい者」となることを意味するとされているのだ。

天使という存在が一般に、霊的なものと肉的なものとのあいだ、精神的なものと身体的なもののあいだに想定され、しかも男性性にも女性性にも限定されない、いわばジェンダーフリーを体現しているとするなら、復活後の信者は、男女の区別もなければ、性交渉もないということになるだろう。それどころか、栄養摂取や排泄（はいせつ）すら無用のものになるかもしれない。いうことになるだろう。それどころか、栄養摂取や排泄すら無用のものになるかもしれない。

先述した「トマスの不信」では、イエスは受難の傷を抱えたまま生身の体ごと復活しているから、これに照らすと、「天使に等しい者」という表現はやや矛盾するようにみえなくもない。おそらく福音書記者たちにも若干の見解の揺らぎがあったのかもしれない。復活に付随して問われることになるこれらのテーマについて、わたしたちはこれからも何度か出会うこ

188

とになるだろう。

ちなみに、初期キリスト教の時代には、イエス・キリストその人もまた「天使」になぞらえられる考え方があったようで、そのことは、新約の正典に含まれる『ヘブライ人への手紙』や、外典とされる『トマスによる福音書』並びに『ヘルマスの牧者』などから、直接的・間接的に跡づけることができるのだが、これについても以前に同じ中公新書『天使とは何か』で比較的詳しく検討したことがあるので、そちらを参照願いたい。

パウロによる「霊の体」

一方、パウロもまた、復活の身体に「霊の体」という一見したところ矛盾するような表現を与えている（『コリントの信徒への手紙一』15.44）。ギリシア語の原語では「ソーマ・プネウマティコン」、ラテン語訳では「コルプス・スピリターレ」である。「ソーマ」（ないし「コルプス」）が「体」に、「プネウマ」（ないし「スピリト」）が「霊」に対応する。いうまでもなく、パウロこそ実質的なキリスト教の創始者とされるのだが、実のところ彼はこれらの用語を周到に選んでいるのである。

「ソーマ」の類義語として「肉」と訳される「サルクス」（ラテン語では「カーロー」）があるが、これでなくてあえて「ソーマ」が使われているのは、「肉」は「霊」と対立するからで

ある。パウロによると、「肉の望むところは、霊に反し、霊の望むところは、肉に反する」（『ガラテヤの信徒への手紙』5.17）、というのだ。そのため、「肉」と「霊」を結びつけるとまさしく撞着語法（どうちゃく）になってしまうだろう。

「ソーマ」と「サルクス」は、それぞれ日本語の「身体」と「肉体」にゆるやかに対応すると思われるが、「ソーマ」もまた物質的な対象であることに変わりはないから、いずれにしても矛盾がきれいに解消されるというわけにはいかない。ひるがえってこのことが、「復活」をめぐる後の議論に大きな影を落とすことになるのだ。

さらに「プネウマ」にもまた、同じく「息」を意味する「プシュケー」という類義語があるが、それよりもあえて「プネウマ」が選ばれているのは、ほかでもなく処女マリアの子宮に子イエスを孕ませた原因こそ、神の「プネウマ（聖霊）」とされるからである。つまり、「プネウマ」には超自然的な天上の力がすでに宿っているということだ。

くわえてパウロの『コリントの信徒への手紙一』によると、最初からこの「霊の体」がそなわっているというわけではなくて、まさしく復活によって「自然の命の体」が「霊の体」となるのであり、この変化は、「地に属する者」から「天に属する者」への変化ともいいかえられる（15.46-47）。ここで「自然の命」と訳されている「自然の命」は、ギリシア語では「プシュケー」、ラテン語訳では「アニマ」に対応する。それゆえ、「自然の命の体」は

「魂の体」と訳すこともできるが、いずれにしてもこちらのほうは、この世で生きている地上の体をさしている。

この「魂の体」から「霊の体」への変化はまたパウロによって、地に蒔かれる「種粒」の比喩で説明されている。以下のごとく。「蒔かれるときは朽ちるものでも、朽ちないものに復活し、蒔かれるときは卑しいものでも、輝かしいものに復活し、蒔かれるときには弱いものでも、力強いものに復活するのです。つまり、自然の命の体が蒔かれて、霊の体が復活するのです」（同15:42-44）。ここでイメージされているのは、小さな一粒の種が美しい花を咲かせ立派な果実を実らせるさまであろう。生前の「魂の体」が「種粒」だとすると、そこから復活後に実るのが「霊の体」ということになる。「種粒」のメタファーは、「復活による根本的な変容を象徴しているのである」（Bynum 6）。それは、ダイナミックな変化や可能性に開かれたメタファーでもあるだろう。

さらに畳みかけるようにパウロは、最後の審判の瞬間に、「この朽ちるべきものが朽ちないものを着、この死ぬべきものが死なないものを必ず着ることになります」（同15:53）とも述べている。「霊の体」とはまた、朽ちることのない衣でもあるというわけだ。いずれにしても、パウロが誤解を招きそうな言い回しをあえて用いて「霊の体」と命名したとするなら、霊魂でも肉体でもなく、ちょうどその中間にあるような何かを想定していたからであるよう

にも受け取りうるのだ。このパウロのやや両義的な言い回しが、「復活」をめぐるその後の議論に大きな影を落とすことになる。

あらゆる被造物の原初への帰還（アポカタスタシス）

パウロはまたもうひとつ、やはり謎めいた預言を残している。あらゆる被造物は、「神の子たちの現れるのを切に待ち望んで」いて、来るべき時には、「滅びへの隷属から解放されて、神の子供たちの栄光に輝く自由にあずかれる」ことになる（『ローマの信徒への手紙』8.9-21）、というのである。ここで着目すべきは、救済と解放の対象が、人間だけではなくて、すべての被造物にまであまねく及んでいるということである。つまり、「神がすべてにおいてすべてとなられる」（『コリントの信徒への手紙一』15.28）というのである。

「原初への帰還」あるいは「再統合」という意味のギリシア語で「アポカタスタシス」の名でも呼ばれるこの考え方は、新約聖書ではまた、たとえば「万物が新しくなるその時」（『使徒言行録』3.21）という言い回しで登場する。福音書記者たちはそれを、「すべてを元どおりにする」という動詞形で表わしている（『マタイによる福音書』17.11、『マルコによる福音書』9.12）。神を超越的なものというより、自然界のすべてのものに内在する存在とみなす汎神<ruby>論<rt>はんしん</rt></ruby>

論にも通じるところがあることから、この「アポカタスタシス」は後に異端視されることになるが、これに近い考え方はすでに旧約聖書のなかに認められないわけではない。

たとえば『詩編』の美しい一節、「森の生き物は、すべてわたしのもの／山々の鳥をわたしはすべて知っている。／獣はわたしの野に、わたしのもとにいる」（50.10-11）、がそれである。ここで「わたし」とあるのは、もちろん神のことである。そして、同じく『詩編』でこの神は、「人をも獣をも救われる」（36.7）、「主はすべてのものに恵みを与え／造られたすべてのものを憐れんでくださいます」（145.9）、というのだ。あるいはまた、神は「すべて命あるものに向かって御手を開き／望みを満足させてくださいます」（145.16）、ともある。つまり、神は全被造物に愛情を注ぎ、ひるがえって全被造物は神に望みを託しているのだ。しかも「お造りになったレビヤタンもそこに戯れる」（104.26）。レビヤタン（リヴァイアサン）とは、一七世紀イギリスの政治思想家トマス・ホッブズの著書のタイトルでも有名だが、海に棲むとされる怪物で、悪魔とみなされることもある存在だが、それさえも神の愛のもとで戯れているというのである。パウロのいう全被造物の「解放」と「自由」の遠い起源のひとつは、こうした『詩編』──ダヴィデ王が作者とみなされてきた──に求めることができるように思われる。

とするなら、最後の審判の時に動物──そして悪魔さえ──はいったいどうなるのだろう

か。このテーマについても、わたしたちは後の議論で何度か出会うことになる。

肉体の復活

さて、パウロや福音書記者たちが残した希望にして謎でもある「復活」は、その後どのようえ展開をみせるであろうか。

まず考えられるのは、パウロの「種粒」のメタファーを自然のサイクルに結びつけて理解するやり方である。必ずや夜は朝となり、実りの時節はめぐりくる。「愛する者たちよ。時宜に応じておこる復活をみてみよう」と、コリントのキリスト者に語りかけるのは、ローマのクレメンス（没一〇一頃）である。この自然主義的な解釈は一般にもわかりやすい。

さらにつづけてクレメンスは、アラビア周辺に生息するという伝説の鳥フェニクス、つまり不死鳥の話に訴えかける。この霊鳥は、五百年ごとに死期が訪れると、自分で没薬や香料を集めてきて巣のなかに入り、まもなくして亡くなるが、そこから虫がわいてきて、この虫に翼が生えて太陽の神殿へと再び飛んでいくというのである（『使徒教父文書』103–105）。大プリニウスの『博物誌』にも伝えられるこの話を、クレメンスは比較的詳しく紹介している。神学的な理屈をこねるよりも、異教徒にもアピールするようなおとぎ話があえて選ばれているのだろう。こうしてフェニクスは、初期キリスト教のカタコンベや教会モザイク装飾（Ⅳ—

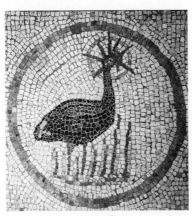

Ⅳ-8　《燃えるフェニクス》

8、四世紀、アクイレイア、考古学博物館）から中世の写本などにしばしばお目見えすることになる（現代の読者には、二〇〇七年の映画『ハリーポッターと不死鳥の騎士団』が連想されるかもしれない）。

これにたいして、正統とみなされていくことになる肉体の復活を鮮明に打ちだすのは、（かつてはユスティノス作とされていた）偽ユスティノスの『復活について』（二世紀半ば）である。それによると、終末の時に死者は、生殖器も含めて生前にもっていたあらゆる器官とともによみがえる。では、それらの機能についてはどうなるのか。ここで活きてくるのが、「天使に等しい者になる」という福音書の予告であ
る。つまり、生殖器はその機能を完全に停止するというのだ。

理屈はこうである。子宮はすべての女性にそなわっているとしても、誰もが妊娠するわけではない。それゆえ妊娠は、子宮をもっていることの直接的かつ必然的な帰結というわけではな

い。また、たとえ不妊でないとしても、性交を慎んで処女のままでいる女性もいる。これは、童貞のままでいる男性の場合と同様である。主イエス・キリストが処女マリアから生まれたとしたら、それは、人間の介入なくしても人間が生まれることを神が示すためである。飲食や衣服を欠くと肉体は傷ついてしまうが、性欲に関してそれは当てはまらない（Justin ch. 3）。

つまり、かなり強引に聞こえなくはないが、復活後の肉体における生殖機能の停止の根拠は、処女性と童貞性に求められているのである。ここには「復活した肉がもはや性差を知らぬものとなるための前奏として、性的関係の回避に一般的価値を与えようとする傾向」（『性の歴史IV』216）が認められる。さらに、偽ユスティノスによれば、病気や障がいのない姿でよみがえるとすれば、それは、キリストが数々の奇跡によって病者を治癒したのと同じ理屈によると説かれる（Justin ch. 4）。

では、いちど腐敗し分解した肉体がいかにしてまたもとのままの姿に戻るというのだろか。ここで著者の偽ユスティノスは、プラトンやストア派やエピクロスといった異教の哲学にも言及しながら、万物がそこからできている諸元素は消滅することはない、と述べる。さらに、神を彫刻家やモザイク絵師にもなぞらえて、彼らが破損した作品をちゃんと元どおりにできるのだから、万能の神に同じようなことができないわけはないと主張する（ibid. ch. 7）。

異教の哲学を逆手にとるこのレトリックは巧妙だが、絵や彫刻との比較は必ずしも有効と

はいえないだろう。パウロによる変容する「種粒」の有機的なメタファーが、ここでは変化のない無機的なメタファーにすり替えられてしまっているのである。

一方、肉体は罪深いものだとすれば、復活に値しないのではないか、という疑問にたいする答えはこうだ。『創世記』にあるように、神が自分にかたどって創造したという人間は肉体をそなえたものである。それゆえ復活に肉体が欠けるとすると、神の完璧な創造を損なうことになってしまう (ibid. ch. 7)。そして何よりもイエスの復活こそが、肉体の復活を証明しているとされるのである (ibid. ch. 9)。

「肉の権威」

二世紀の神学者テルトゥリアヌスの復活観もまた、これと同じような系譜に位置づけることができる。その著、タイトルもずばり『肉の復活について』によると、そもそも肉体を軽んじてはならない。聖書のなかに肉体を非難する文言が散見するとしても、それは実は、肉体を誤って使っている魂に向けられた非難である (Tertullian ch. 10)。テルトゥリアヌスは、「肉の権威（アウクトリタス・カルニス）」という言い回しすら用いている。

何よりもアダムの創造のことを考えてみよう。その肉体は、神がみずからの手で土をこねてつくりあげたものである。しかる後に神は、その肉体に魂を吹き込んだのだった。そのア

ダムに吹き込まれた神の息が人間の魂となる。肉体は魂の下僕といわれるが、それもまず肉体がなければかなわなかったことである。肉体と魂とはかくも強く結びついているのだ。それゆえそこには神の業と権威がそなわっている（ibid. ch. 5 ch. 8）。ここでテルトゥリアヌスは、『創世記』に訴えることで、魂の牢獄としての肉体という異教的（プラトン的）な考え方をきっぱりと退けているのだ。

別の箇所では、「外なる人」と「内なる人」というパウロの区別（『コリントの信徒への手紙二』4.16）を引き合いに出して、ヒトとはまさしくこれら二つの「実体（スブスタンティア）」が「留め金」のように固く結びついたものであるとも述べる。つまり、魂だけでも、肉体だけでもヒトではない（ibid. ch. 40）。だとすると復活もまた、この二つの実体をともなわなければならないことになるわけだ。

それゆえ、テルトゥリアヌスによると、復活を寓意的に解釈してはならない。復活が単なる比喩でないのは、マリアが子宮にイェスを宿して生んだことが比喩でないのと同じ理屈である（ibid. ch. 20）。しかもその復活は、たとえ生前に病気をしたり、四肢を切断したりしたとしても、健康にして完全な肉体の状態を取り戻したかたちで起こるのでなければならない（ibid. ch. 57）。

では、食欲や性欲と結びつく器官、つまり咽喉（いんこう）や内臓や生殖器などについてはどうだろう

か。答えは単純にして明快だ。すべてはそっくりそのままよみがえる。ここまでは偽ユステ
ィノスの理屈と大差はない。だが、テルトゥリアヌスはもう少し慎重である。そしてこう自
問する。飲食も生殖も必要なくなり、いわば「体全体が無用となるとしたら、体全体の使用
とはいったい何なのか」、と。もっともな問いである。答えはつまるところ、「来世の摂理は
現世のそれとは比較できない」ということである (ibid. ch. 60)。

ここにきてこの神学者は、パウロの例の一節、「魂（自然）の肉体」が「霊の肉体」へと
変容するという考え方を引かざるをえなくなってくる（テルトゥリアヌスは、「体」の意味に
より近い「コルプス」ではなくて、「肉」により近い「カーロー」をあえて用いている）。管見では、
復活をめぐる議論は、ひとえにパウロが残したややあいまいな用語、「霊の体」をいかに解
釈するかにかかっているといってもおそらく過言ではない。そのさい、「霊」と「体」のい
ずれに重心がかかるのか。かりに「体」の側面を強調するとしても、それがいまや食欲とも
性欲とも無縁のものだとすると、そこにおのずと「霊」的な特徴を求めざるをえなくなるの
だ。だが、そうした肉体とはいったい何であろうか。おそらくテルトゥリアヌス本人がその
矛盾を十分に意識していたと思われる。その証拠に、最後には「天使に似たものとなる」と
いう福音書記者たちの比喩まで持ち出してくるのだ (ibid. ch. 62)。

さらに同じ著者は『護教論』において、生まれ変わりという「ピュタゴラスの思想」を皮

肉って、「もしも、だれがどんな動物に姿をかえるかを面白半分調べて行くならば、多くの出典を暇にまかせて調べなければならないだろう」と述べる (48.12)。あくまでも「人間だったものはまた、人間として戻って来るし、××という名だった人は、人間である限り、またその人になって戻って」(48.3) こなければならないのだ。

しかも、肉体をともなわない精神だけの復活では、地獄で「なんらの苦しみも受けることはない」ということになってしまう。このように、懲罰の苦しみによって肉体の復活を根拠づけようとするとき、その口調は、いささかサディスティックな調子を帯びてくる。永遠に神のもとに迎えられる者とは対照的に、信仰なき者たちは「永遠の火のかせによって罰せられ」(48.13) なければならない、というのだ。

グノーシス主義における復活

これにたいして、また別の復活観を残しているのが、グノーシス主義が影響しているとされるいくつかのテクストである。とはいえ、出発点はやはり同じパウロの「霊の体」にあるようにわたしには思われる。つまり、彼らはむしろ「霊」の側をクローズアップしているのだ。

たとえば『フィリポによる福音書』によると、「主は初めに死んだ、それから甦った、と

言う者たちは誤っている。なぜなら、彼（主）は初めに甦り、それから死んだのであるから。誰であれ、初めに復活に達しなければ、死ぬことはないであろう」（§21）という。さらに「もし、人が初めに、生きている間に復活を受けなければ、死んだときに何も受けないだろう」（§90a）とも。つまり、復活はこの地上で生前に起こっている、もしくは起こらなければならない、というのだ。あえてかみくだいていうと、ここで復活は、新たな転身や一念発起、あるいは再出発にも似た比喩的な意味で使われているように思われる。それこそまさにテルトゥリアヌスが批判したものなのだが、わたしたちにはむしろこちらのほうが理解しやすい。

具体的にはさらに、「塗油」が洗礼よりも優れたイニシエーションとして推奨され、「塗油された者」は、「復活を持ち、光、十字架、聖霊を持っている」（§95）とされる。この塗油の油は、かつて楽園の中央にあった「生命の木」に由来し、「その塗油から復活が〈生じたのである〉」（§92）。いささか秘教じみてはいるが、ここには洗礼を秘跡として特権化する教会にたいする論争的な意図が込められていると想像される。

とするとこの福音書は、肉の復活を否定しているのかというと、必ずしもそうとはいえない文言もある。「肉を離れては何一つ語れない」し、「あらゆるものがその（肉）内にあるのだから」、「この肉にあって甦ることが必要である」（§23c）とも述べているのだ。グノーシ

ス主義の内部に見解の相違があったのか、あるいは、「この肉にあって」というのは、まさしく「生きている間」のことを意味しているのか。もし後者だとすると、復活は生前に想定されているから、それほど大きな矛盾は生じないことになるだろう。

もうひとつのテクストは『復活に関する教え』で、こちらは、レギノスなる人物へ宛てた手紙という形式をとっている。ここで説かれているのは、肉体の復活ではなくて、「霊的な復活」であり、「それは心魂の復活も肉の復活も同様に呑み込んでしまう」(89)。だが、「復活は幻影のようなものなのだなどと、決して考えてはならない。それは幻影ではなく、真実なものである」。ここで退けられているのは、おそらくキリスト仮現説で、著者はこれとも距離をとっているようだ。グノーシス主義の著者にとって、物質的な世界こそがむしろ幻影なのだ。一方、「霊」こそが「肉」のみか「魂」をも超えるというのは、パウロの考えにも通じるところがあるように思われる。

また、具体的なイニシエーションにまでは言及していないものの、復活を死後のものとしてではなくて生前の経験としてとらえる点では、『フィリポによる福音書』とも共通している。「〈肉〉との一体性を求めることも止めなさい。むしろ、散漫と鎖から抜け出しなさい。そうすれば、あなたはすでに復活を手にするのである」(825)。「肉」が「鎖」であるとするなら、そこから解き放たれる復活とはすなわち、ひとりひとりの霊的な「覚醒の時」である

202

というわけだ（ペイゲルス 51）。

グノーシス主義への反駁

このグノーシス主義を直接のターゲットにしているのが、エイレナイオス（一三〇頃—二〇二）の『異端反駁』である。復活についての見解は主にその第五巻に収められている。このリヨンの司祭にとっても、信者の肉体の復活を保証するのは、いうまでもなくキリストの復活である。「キリストは肉の実体で復活し、弟子たちに釘の傷跡と脇腹の裂傷をお示しになった」と、「トマスの不信」等にまつわるエピソードが喚起される。

もちろんパウロへの参照も必須である。パウロは、「蒔かれるときは卑しいものでも、輝かしいものに復活し」と述べたのだが、それが意味するのはまさしく肉体以外にはありえない。なぜなら、「死ぬべき肉よりも卑しいものが何かあり得ようか。その肉が甦って不滅性を受けること以上に輝かしいことが他にあり得ようか」（5.7.2）という二重の問いにたいしては、どちらにもありえないという答えが用意されているからである。もっとも卑しい肉こそが、もっとも輝かしい栄光にあずかれるからこそ、神の力と復活の意義は大きいものになるというのだ。同じく肉体の復活を積極的に擁護しながらも、「肉の権威」について語るテルトゥリアヌスとは、そのレトリックに違いが認められる。

さらにエイレナイオスによると、「肉の欲望にしたがわず、自分を霊に服従させ、すべてのことにおいて理性に即して生活する者たちのこと」を、使徒パウロは「霊的な人間」と呼んでいる。「心魂と肉が一つに合体したものが神の霊を受け取ることによって、霊的な人間を完成する」（5.8.2）。復活とはまさにこの「霊的な人間」の完成にほかならい、というわけだ。「人間を心魂的な生き物とした命の気息と、人間を霊的な者として生かす霊は、互いに異なるもの」（5.12.2）である。この違いは、パウロが「魂の体」から「霊の体」への変化と呼んだものに対応している。エイレナイオスはパウロにできるだけ忠実であろうとするが、復活するのはあくまでも肉体でなければならない。神は死せる肉体をも生かすことができるのだ。

では動物はどうだろうか。ここでもパウロが参照される。使徒はかつて、「被造物がやがて滅びへの隷属から解き放たれて、神の子らの栄光の自由へ入れられることを告知している」、と述べたのだった。それゆえ、復活のときには、動物たちの上にもそれが起きてしかるべきであろう。なぜなら「神はすべてにおいて富んでおられる」からである。

「被造物が更新されるときには、すべての動物たちは、アダムが不従順を犯す前にそうであったのと同じように、人間に聞き従うようになり、最初に神から与えられたあの食べ物に立ち帰って、地からの実り〔草〕を〈食べ〉なければならない」。このことが表わしているのは、

その地の「実りが如何に豊かで夥しいかということ」(5.33.4) である。エイレナイオスにおいて、動物の復活はあくまでも人間のために起こるという限定はつくものの、ここにはアポカタスタシスに近い考えが披瀝されている。ところが、これが後に第二コンスタンティノポリス公会議（五五三年）で異端視されることになろうとは、エイレナイオスには予想すらできなかったのかもしれない。

アポカタスタシスと普遍的救済

そのアポカタスタシスを、普遍的救済としてむしろ積極的に評価するのが、オリゲネスの『諸原理について』である。このアレクサンドリアの神学者によれば、「神の善良さが、キリストを通じて、ご自分の全被造物を一つの終極に導きもどす」(1.6.1)。最後の裁きの時には、宇宙万物、すなわち「多くの異なったもの」が「始原に似た一なる終極へと導きもどされる」(1.6.2)、というのだ。

ここからさらに一歩踏み込むオリゲネスは、まるで読者の意表を突くかのように、「悪魔とその使い」すらもまた終末の時において救われる可能性を示唆する。それによると、彼らもまた自由意志を有しているのだから、たとえ善から外れたとしてもまた元に戻ることができる。しかも、かつては「光」だったのだから（サタンはもともと栄光の天使であった）、「か

の終極的な一致及び和合とは何ら矛盾するものでない」(1.6.3)。「万物の更新が実現されるかの時」とは、「万物が完全な終極に至る時」であり、（パウロが述べているように）「神がすべてのものにおいてすべてとなること」を意味する（23.5）。

つまるところ、オリゲネスによれば、悪魔さえも含むあらゆる被造物には救済される可能性が残されているのである。ここにあるのは、終末の時に救われる者と堕とされる者とのあいだに厳しい線引きがなされると説く、いわゆる正統とは根本的に異なる見解である。その著『ローマの信徒への手紙注解』のなかでもまた、このアレクサンドリアの神学者は、何事においても完全に罪を犯すことはないとあらかじめいえる人が、この地上にいったいどれだけいるだろうかと述べて（たしかにその通りだ）、罪人でも救われうる可能性を示唆している(1.2.7)。

とはいえ、周到にもオリゲネスはまた別のところで、ストア派の考え方と混同されないように一定の留保をつけてもいる。万物の全面的な反復を唱えるストア派の人々は、「万物の同じ秩序が初めから終わりまで生じてきたし、将来も生じる」といったり、「万物は以前の秩序の回復と全く変化がないと主張」したりしているが、オリゲネスにとってこれは間違いである。というのも、それとは反対に、変化（メタボレー）の過程を経ているということこそが肝要だからである（『ケルソス駁論』4.68, 5.20）。その根拠は、ほかでもなくパウロのいう

206

「魂の体」から「霊の体」への変化に意味をもつとするなら、それは、復活において同一性が保たれていること、つまり「別の身体ではなく、我々自身の身体」としてよみがえることを認める限りにおいてである（『諸原理について』2.10.1）。ではオリゲネスは肉体の復活を無条件に支持するのかというと、必ずしもそうとばかりはいえない。「霊の体」というパウロの言い回しにおいて、「体」よりも「霊」の側に大きなウエイトがかかるとするなら、なおさらそうなるだろう。その証拠に、このアレクサンドリアの神学者によれば、パウロのいう復活の体の「朽ちない不滅の衣」とは、「神の知恵、神のロゴスであるキリスト」のことであるとされる（同 2.3.2）。

しかも、つづけて次のような見通しを立てているのである。すなわち、「我々にはいつか将来、物体なしの状態があると考えられねばなるまい」。そのときには「物体を用いることも終わり」、「その物体は以前には存在しなかったように無に帰する」（同 2.3.3）、というのである。それゆえ、肉体（物体）は無に帰して、霊のみの状態になるとも読めるのである。

さらにオリゲネスは、復活後に飲食や生殖にふけることはパウロのいう「霊的身体」に反すると述べたすぐ後で、「『ヨハネの黙示録』の最後に記されたような宝玉に輝く栄光の「新しいエルサレム」を、比喩的ないし霊的にではなくて字義どおりに解釈しようとすることにたいして強い懸念を表明している（同 2.11.2）。名前は挙げられていないものの、たとえばエ

イレナイオスは先述の『異端反駁』第五巻において、神の裁きの後に再建されるこのエルサレムを、「予言的なアレゴリー」として解釈することに異を唱えていたのだった（5.35.1）。つまりエイレナイオスにとって、肉の復活も新しいエルサレムも、ともに単なる比喩ではなくて、まさしく現実に起こることなのだ。オリゲネスの批判はこうした考え方にたいして向けられているとも考えられる（D'Anna）。

反対に彼は、新しいエルサレム像はひとつの比喩とみなされるべきだという。さもなければ、地上の権力者たちのように言動することになってしまうからである（パレスチナ問題をめぐるイスラエル側の対応にかんがみるなら、オリゲネスのこの発言は今日も十分に傾聴に値するように思われる）。

とするなら、肉体の復活についても彼は、これと同様に寓意や比喩のようなものとみなしているのではないか、という疑念が浮上してくる。かくして彼には異端の疑いがかけられることになるだろう。しかも、「精神を真理探究の努力と愛に向け、将来もっと深く教えられるために準備すること」（『諸原理について』2.11.4）、とわたしたちに告げるとき、この神学者は、復活はこの地上でこそ果たされるべきだというグノーシス主義にも近い考えを表明しているようにも聞こえる。オリゲネスによるなら、いかにしてこの肉体が死後に復活するかを詮索したり究明したりするよりも、いかにして「真理探究の努力と愛」へと覚醒するかを

問うことのほうが重要なのだ。そしてたしかに、わたしたちにとってもまた、その意味での「復活」のほうがはるかに意義深いと思われる。

再び肉体の復活をめぐって

ところが、このオリゲネスにいち早くかみつくのが、オリュンポスのメトディオス（没三一一）である。ミシェル・フーコーがその著『性の歴史Ⅳ　肉の告白』のなかで、初期キリスト教時代における処女性と童貞性への「霊的な価値賦与」の点で重要な役割を果たしていると位置づけるギリシアの教父である。肉体の復活を積極的に擁護するメトディオスは、その著『復活について』において、オリゲネス（とその一派）をはっきりと名指しで非難するのだ。復活の体が生前の体と変わらないのは、（オリゲネスのいうような）「エイドス（外観）」や「形相」の点においてのみならず、「質料」の点においてもだというのである。つまり、物質的な材料の点でも、肉体は生前も復活後も変わらないというわけだ（Mejzner）。

そしてこれにつづくのがアウグスティヌスである。この神学者においてオリゲネスが必ずしも直接攻撃の対象になっているわけではないとしても、彼もまた肉体の復活を信じて疑わないようである。たとえば『信仰・希望・愛（エンキリディオン）』において、パウロのいう「霊の体」を念頭に置きながら、現世における「魂の体」が魂ではなくて体であるのと同じ

ように、復活における「霊の体」もやはり体であって霊ではない、と念を押している。それが「霊の肉」と呼ばれるのは、ここにおいて「肉と霊は完全に調和して、生かす霊は何らの支えも必要としないで肉を服従させる」（91）からである。

さらに『神の国』でも、同じく「霊の体」についてコメントしつつ、以下のように明言される。「それらが『霊』となるべきものであると考えねばならない」。あくまでも「肉の実体をもつ身体であると信じることがあってはならない」。もはや無気力や肉の腐敗を経験することのない身体」に変わるのだ（13.23）。

さらにこの神学者は、復活の体について微に入り細を穿って議論を重ねる。いったい人はどんな年齢でよみがえるのだろうか。死んだときの年齢だろうか。それがいちばんありそうな話だが、そうではないのだという。たとえ「老年であったとしてもその青年時代にもっていた大きさの身体」に戻ってよみがえるのである。あるいは逆に若くして亡くなったとするなら、「その人が達したであろう大きさの身体」でよみがえるという。なぜか。三十余歳で礫にされて復活したキリストにならうからである。わたしたちは皆「キリストの満ちあふれる豊かさになるまで成長する」、パウロの『エフェソの信徒への手紙』（4.13）にはこうあるのだが、アウグスティヌスはこの一節をいささか字義どおりに復活の身体に当てはめているわけだ。「すべての者は、青年期にもった、あるいはもつはずであった大きさの身体をもっ

て復活する」(22.15)。さらに、この復活が新生児について当てはまるとするなら、流産児についても同じことは起こりうるだろうとさえ述べる (22.13)。

それゆえ復活においては、何も損なわれることなく、「精神も身体も、弱さをとどめていない」(22.16)。抜け落ちたり伸びたりする髪の毛や爪の、その長短ではなくて数においてはかられる。すなわち「髪の毛一すじでも失われることはない」(22.19)。さらに、復活した身体において男女の性は保持されるとしても、結婚は不要なものになる (22.17)。この復活の身体に関してアウグスティヌスは、「不死性」「不滅性」「永遠の生命」などと呼び換え、「完全さ」「美」「輝き」「栄光」「調和」といった最高の賛辞を贈る。

では、たとえ体に傷を負って亡くなった殉教者の場合はどうだろうか。彼らはその傷とともによみがえる。なぜなら、「殉教者たちがキリストの御名のゆえに蒙った身体の傷跡を見たいと願う」のは、「彼らにたいする愛のゆえ」だからである。「これらの傷跡には、醜さがあるのではなく、尊厳があるのであり、そして、彼らの徳の美しさが輝いているであろう」。殉教者の傷は、キリストの両手と脇腹の傷と同じく「栄光のしるし」なのだ。しかしながら、殉教で肢体が切り取られたような場合はこの限りではなくて、復活のときにはちゃんと元に戻っているらしい (22.19)。

くわえて周到にも、「いまわしい」カニバリズムについてもわざわざ言及して、人肉を食

べたり食べられたりした場合はどうなるのだろうかと自問する。彼はこれを「難題」と呼んでいるのだが、答えは明快である。「食べられて他の人間のものとなった肉は、最初にあったとおりの人間の肉に回復しはじめる」、というのだ（22.20）。

では、最後の審判の時にまだこの世に回復しはじめる人はどうなるのだろうか。使徒パウロは、「わたしたちは皆、今とは異なる状態に変えられます。最後のラッパが鳴るとともに、たちまち、一瞬のうちに。ラッパが鳴ると、死者は復活して朽ちない者とされ、わたしたちは変えられます」（『テサロニケの信徒への手紙一』4.14-18）と説いていたのだが、まさしくその瞬間に、まだピンピンしている人間の運命についてはどのように考えればいいのだろうか。

ここでもアウグスティヌスの信念は揺るぎない。「死が先におこるのでなければ復活はおこりえない」、というのだ。つまりその瞬間において、たとえ生きている人であってもいちど死んだうえで生き返るというのである。常識的に考えて、これはいささかナンセンスな理屈に聞こえるのだが、この神学者は真剣そのものである。それによれば、「まったく短い眠りではあるが、まず眠りが先行する」はずであって、しかる後に復活が「またたく間におこる」とされるのだ（22.20）。

ちなみに、中世に広く読まれた一種の百科事典として、オータンのホノリウス（一〇八〇頃─一一四〇頃）が民間信仰を交えて神学をやさしく解説した『エルシダリウム』（さまざ

な物事を明らかにするという意味でこう呼ばれる）があるが、ここにおいても復活（の肉体）に関連して、獣に食われた者や流産した者、よみがえる年齢、髪の毛や爪などについて、アウグスティヌスを踏まえた議論が簡潔にわかりやすく説かれている（Honorius 3.Q45–Q49）。

復活する肉体

その後、いうまでもなく、こうした考え方こそがまさしく正統なものとして評価され広まっていくことになる。中世の「最後の審判」の図像において、アウグスティヌスがわざわざ言及したような人肉嗜食にかかわる作例は、わたしの知るかぎりさすがにないのだが、たとえばトルチェッロ大聖堂のモザイク画（口絵1、Ⅳ・9・10）にみられるように、陸の獣や海の生き物が口から人の姿を吐き出している場面が描かれることはある。これはおそらく、動物の餌食となった人間もまた、来るべき時にはちゃんと復活することを示しているのだろう（今よりもはるかにそうした犠牲者は多かったと想像される）。イエス復活の予型とされる、

「大きな魚」に呑み込まれた預言者ヨナがまたそうであったように。

同様の例は、ヴァチカン絵画館所蔵の板絵の《最後の審判》（Ⅳ‒11、「ニコラウスとヨハンネス」の銘、一二世紀後半）にもみられる。ここではまた『ヨハネの黙示録』（20.13）を踏まえて、海と陰府――それぞれ女性擬人像で表わされる――から死者たちがよみがえっていく。

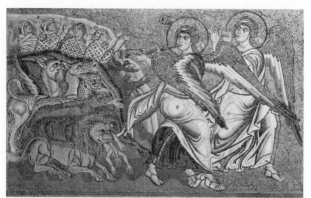

IV-9　《最後の審判》（部分）

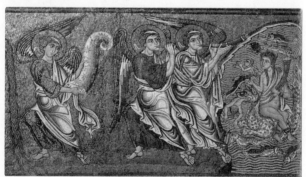

IV-10　《最後の審判》（部分）

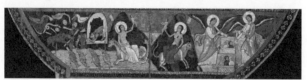

IV-11　《最後の審判》（部分）

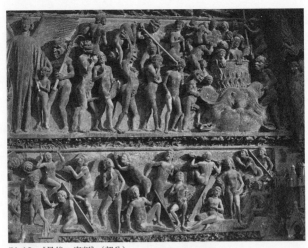

IV-12　《最後の審判》（部分）

獣や魚たちがその口から吐き出しているの
は、おそらく犠牲となった人間である（画
面左）。一方、陰府の棺桶からもまた、天
使のラッパとともに、死体が起き上がって
いる（画面右）。

さらにロマネスクやゴシックの教会堂入
口を飾る浮彫りなどでも、数々の棺桶のな
かから死者たちが各々の体ごとよみがえる
場面がくりかえし表現されてきた。その一
例、ブールジュの大聖堂の扉ロティンパヌ
ムの浮彫りでは、上段に再臨したキリスト、
中段に天国と地獄ときて、最下段に棺桶の
なかから復活してくる多くの人たちの様子
がとらえられている（IV-
12、一二三〇年
頃）。彼ら彼女らはまるでみずからの手で
棺桶の蓋を開けて、裸のままそこから出て

215

IV-13 《最後の審判》(『バンベルクの黙示録』より)

ちなみに、初期中世の「最後の審判」図では、たとえば『バンベルクの黙示録』(IV-13、一〇〇〇―二〇年、バンベルク、州立図書館)に典型的なように、画面左(キリストの右手側)の天国に迎えられる復活者たちのうちに、遺憾ながらも女性の姿はほとんど見られない。反

こようとしているかのようであり、しかもたしかに性別の違いが描き分けられている。また、その全員がアウグスティヌスの説いたような三十代半ばの青年期にあるとはいえないにしても、子供や老人のような姿は見当たらないから、ほぼ一定の年齢のようにみえる。天を仰いでいる者や合掌している者など、仕草はまちまちで、生前の身分や職業をそれとなく暗示するような被り物をつけている者もい

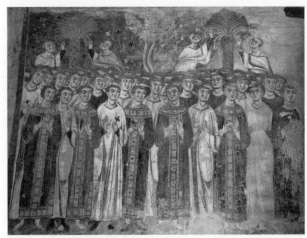

IV-14　《最後の審判》（部分）

対に、堕罪者たちのなかに若者を誘惑して
いるかのような修道女が描き込まれている。
同じようなことはまた、南イタリアのカプ
アのサンタンジェロ・イン・フォルミス聖
堂のフレスコ画《最後の審判》（**IV**-14、
一一世紀末）でも認められ、天国に安らい
でいる復活者のなかに女性らしき人物の姿
はない。イヴの原罪の呪縛はかくも根強い
のだ。

さて、こうした浮彫りや絵画を日常的に
目にしていた信者たちは、自分たちもまた
同じ運命にあずかりたいと願い祈ったのだ
ろうか。とはいえ、たとえ肉体ごと復活し
たとしても、ブールジュの浮彫りがはっき
りと示しているように、そしてアウグステ
ィヌスも断言したように、地獄に堕ちる者

217

にはその肉体にたいして永遠の罰が待っているのだ。復活した肉体はたとえ火に焼かれよう とも消滅することなく苦しみを受けつづける、アウグスティヌスは熱意を込めてそう説いて いたのだった。肉の復活とは、美しくもあれば、逆に何と残酷なものでもあるだろうか。

だが、それにしてもなぜこれほどまで「肉の復活」が喧伝されなければならないのだろう か。パウロの説いた「霊の体」には本来、先述したように、グノーシス主義やオリゲネス流 の解釈をも許容するような開かれた要素があったと思われるにもかかわらず、それは異端と してかなり強引に排除される。復活するのはあくまでも「肉」でなければならず、そこに 「霊の」という形容が冠されるとするなら、それは霊によって支配された肉という意味にお いてである。

テルトゥリアヌスやエイレナイオス、そしてアウグスティヌスをはじめ、「肉の復活」を 擁護した神学者たちを突き動かしていたものとは、いったい何なのだろうか。もちろんそれ を否定する異端を論駁するためであることは容易に想像されるが、ではなぜ異端は排除され ねばならないのか。思うにそれは、ひとえに教会の権威やヒエラルキーを守るためであろう。 グノーシス主義の教えは、司教や司祭を介さずとも、「神へ直接接近する方法を教えると主 張していたのである」(ペイゲルス 73)。

「肉の威厳」を唱えるテルトゥリアヌスにおいてそうであったように、この思想が、肉体な

いし身体の経験を否定したり軽んじたりするどころか、人間の生命の中核に据えた点でたしかに評価すべきところはあるだろう。とはいえ、それが教会の権威と結びついてきた――そしてこのテーマは教会装飾として頻繁に取り上げられてきた――という側面を忘れることはできないだろう。復活をめぐるアンセルムス（『プロスロギオン』）やトマス・アクィナス（『神学大全』の「補遺」）の議論もまた、この延長線上にある。

エリウゲナによる「復活」

それゆえ、こうした正統的な復活論をこれ以上たどることは控えて、むしろ異端とみなされてきた考え方に残るページを割くのが、読者の皆さんにとっても有益であろう。その意味でぜひここで取り上げておきたいのが、「原罪」をはじめとする最高権威アウグスティヌスの正統的な教えに果敢に挑戦し、巧みに反論してみせるスコトゥス・エリウゲナ（八一〇頃―八七七頃）の『自然について（ペリフュセオン）』である。このアイルランドの神学者にして哲学者にもまた異端の嫌疑がかけられてきた。「教師」と「弟子」のあいだで交わされる対話という形式をとる本書は、一六世紀以来、五分冊で出版されてきたが、その形式にのっとるなら、復活をめぐる議論は主に第五書に集まっている。

まず最初に強調しておきたいのは、最終的な全被造物の救済というパウロ的でオリゲネス

的な思想——アポカタスタシス——に、エリウゲナが立ち返っている点である。いわく、「自然の法則のもとにあるあらゆるものは、その運動の始まり、すなわちその第一原因へと還（かえ）っていくのである」（Eriugena 5.868C）、と。あるいはまた、「感覚的な世界全体の終わりとはまた、その世界が希求し、そして見いだされたときにそこで安らぐことになるであろう始まりのことである」（5.866D）、ともいう。

原初の完全さへの帰還は次の五つの段階からなる（5.876A-B）。すなわち、1四元素（土・水・空気・火）への分解、2キリストにおいて起こったような四元素からの復活、3魂への さらなる変化、4魂あるいはあらゆる人間本性が、神のもとにとどまる第一原因へと戻ること、5第一原因とともに霊は、あたかも空気が光に吸い込まれるように、神に吸い込まれる、「神がすべてにおいてすべてとなられる」と（パウロの手紙に）あるのに従って。エリウゲナは、公式に認められているのが第二段階まで、つまり肉体の復活までであることを十分に承知している。にもかかわらず、あえて異端とされたアポカタスタシスに言及するのである。

しかもこのような救済は善人だけに起こるのではない。「たとえ邪悪な人間の数が、堕天使の数と等しいとしても、あるいは、むしろ堕天使の数より多いとしても、いずれにしても、人類全体がキリストにおいて贖（あがな）われ、天上のエルサレムに還るであろうと信じるのを妨げるものは何もない」（5.107C）、というのだ。

あるいはまた、次のように明言してもいる。「罰せられるのは、理性的自然本性のなかに目覚めるよこしまな意志の衝動であるが、この自然本性はどこにおいてもかつてあったままにとどまり、それにあずかるすべてのものにおいて申し分なく、脅かされることも、壊されることも、傷つけられることも、汚されることも、腐敗することも、変化することもない」(5.94B)。こうしてエリウゲナは、オリゲネスがやや控えめに言及していた「悪魔とその使い」の救いの可能性を、はっきりと認めるのである。これは、いわゆる悪魔主義と誤解されてはならない。悪（人）にもまた救いの可能性が残されている、と解されるべきである。

さらに、エリウゲナにとっても、あらゆる復活のモデルがキリストの復活にあることに変わりはないのだが、その見解はいささか特異なものである。キリストは性差なく復活したというのである。復活後のイエスが、たとえ弟子たちの前に生前の男の姿であらわれたようにみえるとしても、それは自分がイエスであることを彼らに認知させるためなのであって、ひとつの性だけに限定されるということはとうてい考えられない。「キリスト・イエスにとっては男も女もない」。そしてこれがすべての復活の「前触れ」となる。キリストがかりに一時だけ肉体の姿を見せたとすれば、それは、感覚にとらわれた弟子たちを納得させるためだ、というのである (5.894A-B)。

　読者の皆さんは、ここでわたしが、いささか非正統的で反アウグスティヌス的な復活観の

みをピックアップしたように思われるかもしれない。その部分を強調したのはたしかだが、とはいえ、だからといってエリウゲナの意図をゆがめているわけではないことは、はっきり明言しておかなければならない。

ダンテの復活観

では、前の三つの章でも必須の参照点となってきたダンテはどうだろうか。いうまでもないことかもしれないが、ダンテが地獄と煉獄と天国において出会っているのは、そこにいる魂たちであって、復活した肉体ではない。だからこそ詩人は、自分には影ができているのに、冥界の案内人であるウェルギリウスに影がないことに驚いたのだった（煉獄篇3.25-33）。「魂」は太陽の光を遮ることがないから影はできない、古代ローマの詩人はこう説明する。

しかもウェルギリウスはダンテに次のようにも語っている。将来「天使のラッパが鳴り響く」ときがくると、「罪の裁き〔キリスト〕が現われて、／魂はみなめいめいの悲しい墳墓をまた見、そこで、／肉体をつけ姿形を取り戻して／永劫に鳴り響く判決を聞くだろう」（地獄篇6.94-99）。このセリフが示しているのはすなわち、ダンテらが遭遇しているのが、ほかでもなく最後の審判と復活を待っている魂たちだ、ということである。来るべき肉体の復活のことがここで説かれているのだが、それをダンテは、自分から進んで披露するのではな

222

くて、意味深長にも古代ローマの異教徒の詩人、（それゆえおそらくはそんなことなど信じているはずの（ない）ウェルギリウスの口を借りて語らせているのである。

ダンテはさらにこの大先輩に尋ねる。この苦しみは、最後の審判の後でさらに増すのか、それとも減るのか、と。するとウェルギリウスは、何をそんな当たり前のことを訊くのかといった調子で、「おまえの学問に還れ」とすかさず忠告する。「おまえの学問」と古代ローマ人が呼ぶものとは、もちろん神学のことである。そして、「事物は完全であればあるほど、／それだけ喜びも苦しみも強く感じるとされている」のだから、「答えはおのずと明らかだろうとダンテに諭す（地獄篇 6.106-111）。

つまり、完全な身体に復活して、天国と地獄に振り分けられるからには、それだけ喜びも苦しみも増大する、というわけだ。これはとりもなおさずアウグスティヌス流の考え方なのだが、ここでダンテはまるでそのことなど知らないかのようなふりをしているのである。このアイロニカルともとれる詩人の反応はいったい何を意味しているのか。こうしたレトリックを使うことで、ダンテは、あくまでも婉曲に逆説的にであるとはいえ、肉体の復活や永遠の懲罰なるもののたいして懐疑的であることを暗に示そうとしたのではないか、とわたしはひそかにそう想像している。

いずれにしても、ダンテが地獄で目撃するさまざまな責め苦は、アウグスティヌスが説い

たような、そして教会堂や公共建築や聖書写本などを飾る数々の地獄絵が表象してきたような、復活後の肉体を永遠に苛みつづける処罰なのではない。このことはあえてここで強調されなければならないだろう。その意味ではむしろ、オリゲネスが説いていたような、人間として当然あるべき「良心の呵責」に近いものをダンテが思い描いていた、と考えることもできる。

同じことは煉獄の魂についても当てはまる。そもそも、ひとたび最後の審判がなされるなら、死者は天国と地獄に振り分けられる以上、煉獄はその役割を終えて消滅するはずだから、復活した肉体が煉獄で責め苛まれて浄化されるなどということは起こりえない話なのだ。「天国篇」でもダンテは、ソロモンから次のような説明を受ける。すなわち、復活後に「聖（きよ）らかな栄えある肉体をまた身につけた時、／私どもの身体は完全に復しているだけに／いっそうすばらしいものとなるでしょう」(14.43-45)、と。ここでは「肉体（カルネ）」と「身体＝人格（ペルソナ）」とが使い分けられていて、復活によって前者から後者へ変容するとされているのだが、後者ではおそらく、パウロのいう「霊の肉」に近いものが想定されていると思われる。

ここまでの議論において、読者の皆さんにわかりやすくするために、わたしは復活という語を使って説明してきたのだが、実はダンテ自身は、意図的にか否か、「復活（resurrezione）」

224

という単語そのものを用いているわけではない。この選択もまたどこか意味深長である。教会が正統と認めてきた復活が、あくまでも肉体の復活である以上、ダンテはあえてこの語を避けているようにも思われるのだ。

実のところ、「復活」の語がじかに『神曲』のなかに登場するのはただいちどだけなのだ。それは、「天国篇」でベアトリーチェがダンテに次のように諭すくだりである。「ところで人類の祖先のあの二人〔アダムとイヴ〕が創られた時に／人間の肉がどのようにしてできたかを／よく考えてみれば、いままで聞いたところから推して／復活についてもさらに論じることができるでしょう」（天国篇7.145-148）。このやや難解で思わせぶりなくだりは、ダンテが肉体の復活を信じていた証拠とされることもあるようだが、逆の解釈もまた可能である（Soresina 112-114）。

このくだりの直前までベアトリーチェは、人間と動物の創造について語っていて、それによると、動物も人間もいずれも神が同じ「質料」――つまりは土――を用いて形作ったものであることに変わりはないが、神がじかに「命の息」を吹きこんだのは人間にたいしてだけである。ゆえに「人の魂が常に神を求め、神に憧れるのはそのためです」（天国篇7.144）、というのである。したがって、「いままで聞いたところから推して」、魂は不滅だが、肉体は必ずしもその限りではない、と読むこともできなくはないのだ。いずれにしても、「さらに論

じることができるでしょう」と言葉を濁すことで、読者の推量に任せ、それ以上議論することをあえて回避しているのだ。

近年指摘されているように〈Soresina〉、ここに異端のカタリ派——南フランスで徹底弾圧を受けたにもかかわらず、北部イタリアにもその共鳴者がいたことが知られている——の教えとの共通点を見るかどうかは別にして、ダンテ本人が語るのではなくて、ベアトリーチェの口を借りているのは事実である。「復活についてもさらに論じることができるでしょう」というセリフもまた、もうこれ以上はここで踏み込まない、という意味にも聞こえるのだ。

くりかえしになるが、わたしたちの詩聖が『神曲』で描きだすのは、復活後の人間の堕罪と栄光なのではなくて、それより前の死者たちの魂のこもごもの運命である。そして、それはさながら現世の鏡像のようでもある。「煉獄篇」が存在することが何よりその証拠である。

最後の審判と復活のときには、煉獄はその役割を終えているのだから。

ダンテにはまた『新生』という若き日の著作がある。夭折した「永遠の淑女」ベアトリーチェにささげられたこの詩集によって、ダンテは清新体派の詩人として新たに生まれ変わったのだった。とするなら、彼において復活は、（教会の教えにおいてそうであったような）死後の肉体の問題というよりも、この現世でのわたしたちひとりひとりの覚醒や再生のテーマだったのではないだろうか。

226

『神曲』の最後、地獄と煉獄と天国への旅を終えた詩人は、自然や宇宙をも包み込むような無限の「愛」に、「私の願いや意志」が突き動かされているのを実感している。「天国篇」の最後を締めくくる次の文言で本章——そして拙著——を閉じることにしよう。いわく、この「愛」は「太陽やもろもろの星を動かす愛であった」(33.145)、と。

おわりに

思い返せば『マグダラのマリア』にはじまって、『処女懐胎』『キリストの身体』『アダムとイヴ』『天使とは何か』と書き継いできた中公新書が、本書『最後の審判』で六冊目となる。もとより当初からそんな見込みなどあったわけではないのだが、ここまでたどり着けたのには、ひとえに新書編集部の皆さんのご厚意とご尽力によるところが大きい。あらためて感謝を申し上げたい。

これら六冊すべてがいうまでもなくキリスト教と強く結びついたテーマであるのは、筆者が長らく西洋美術に関心をもってきたからである。が、もちろん美術あるいは芸術だけに限られるわけではない。西洋の文化や思想を深く理解しようとするなら、キリスト教についての知識を欠くことはできない。これはずっと変わらない筆者の信念である。しかも、護教論的で教権主義的な議論に陥らないためには、異端とみなされてきた考え方や、外典や偽書と

229

されてきたテクストにも等分の注意を払う必要があるだろう。過去の五冊はこの確信に貫かれているが、これは本書でも変わっていない。

さらに『マグダラのマリア』以来、たんに絵の主題や図像の解説に終始するのではなくて、神学や思想はもとより、社会や政治などとの密接な関係性に着目することで、過去の遺産のなかに秘められたアクチュアルな側面にできるだけ光を当てようと心がけてきた。本書においては、「最後の審判」というテーマの性格上、避けがたくも、そこに司法──ローマ法およびカノン法──をめぐる問題系が加わることになった。とはいえ、ここで素描した議論──欧米では近年「法の美学(aesthetics of law)」の名で呼ばれることがある──がどこまで的を射ているかは、読者の皆さんの厳しいご判断にゆだねるほかはない。

本書が扱うのは、「最後の審判」が今よりずっと現実味を帯びていた初期キリスト教の時代からルネサンス・バロック期までである。その後とりわけ一八世紀以降、いわゆる啓蒙と理性の時代のなかで、この特異な終末思想はますます古ぼけていったかにみえる。

だが、おそらく話はそれほど単純ではないだろう。四つの章でそれぞれたどってきた来世観、裁きと正義、罪と罰、復活観は、なおも根底で生きつづけているのではないだろうか。たとえば、「目隠しされた正義」の図像が、今でも世界各地の裁判所のシンボル像となっているのは、その一例である。処罰システムもまた、身体的な刑罰から監禁と監視の制度へと

230

近代に大きな変化を経験することになったとしても、ミシェル・フーコーも強調したように、それは規律や訓練に基づくより巧みな権力技術の結果にほかならない（『監獄の誕生』）。かくして権力は個々のうちでより内面化されることになるだろう。

あるいは、クライオニクス（人体冷凍保存）やクローニングという荒唐無稽の先端科学の発想も、永遠の生命や身体のよみがえりという点において、肉体の復活という考え方抜きにはありえないもののように思われる。現代を代表する哲学者や神学者たち、たとえばミシェル・アンリ（『受肉「肉」の哲学』）やユルゲン・モルトマン（『希望の神学』）などにおいても、「肉体的生命にとっての復活」は「希望」の象徴として、キリスト教信仰の中心でありつづけている。

ことほどさように。過去はすっかり御破算にされたわけでも、克服されたわけでもなくて、知ってか知らずか、その影を落としているのである。その一端なりとも示すことができたとするなら、小著の目的はひとまず達せられたことになるだろう。

最後になったが、今回はじめて編集を担当いただいた吉田亮子さんに改めて謝意を表して、筆を擱くことにしたい。

岡田温司

Iconography of Law and Justice in Context, from the Middle Ages to the First World War, ed. Stefan Huygebert et. al., Springer, Cham 2018, 25-41.

Pope-Hennesy, John, *Paradiso: The Illuminations to Dante's Divine Comedy by Giovanni di Paolo*, Random House, New York 1993.

Prodi, Paolo, "Cristianesimo e potere, peccato e delitto," *Scienza & Politica*, 24 (2001), 15-26.

Prosperi, Adriano, *Giustizia bendata. Percorsi storici di un'immagine*, Einaudi, Torino 2008.

Id., *Delitto e perdono. La pena di morte nell'orizzonte mentale dell'Europa cristiana XIV-XVIII secolo*, Einaidi, Torino 2013.

Saggioro, Alessandro, "La polarizzazione del sacro nel *Codice Teodosiano*," *Politica, religione e legislazione nell'Impero romano (IV e V secolo d. c.)*, EDIPUGLIA, Bari 2014, 215-229.

Sandford-Couch, Clare, "Changes in Late-Medieval Artistic Representations of Hell in the Last Judgement in North-Central Italy, ca. 1300-1400: A Visual Trick?," *The Art of Law: Artistic Representations and Iconography of Law and Justice in Context, from the Middle Ages to the First World War*, cit., 63-87.

Schwerhoff, Gerd, "Virtue or Tyranny? Pieter Bruegel, Justitia, and the Myth of the Inquisition," *Pieter Bruegel the Elder and Religion, Brill's Studies in Intellectual History*, Vol. 280/27 (2018), 79-113.

Shoemaker, Karl, "The Devil at Law in the Middle Ages," *Revue de l'histoire des religions*, 228 (4) (2011), 568-586.

Steinberg, Justin, "More than an Eye for an Eye: Dante's Sovereign Justice," *Ethics, Politics and Justice in Dante*, ed. Giulia Gaimari and Catherine Keen, UCL Press, London 2019, 80-93.

Tréinfhir, Noel Mac, "The Todi Fresco and St. Patrick's Purgatory, Lough derg," *Clogher Record*, 12/2 (1986), 141-158.

Zaleski, Carol Z., "St. Patrick's Purgatory: Pilgrimage Motifs in a Medieval Otherworld Vision," *Journal of the History of Ideas*, 46-4 (1984), 467-485.

Prosecution during the Florentine Renaissance, Cornell University Press, Ithaca and London, 1985.

Frugoni, Chiara, *L'affare migliore di Enrico. Giotto e la cappella Scrovegni*, Einaudi, Torino 2008.

Gauthier, Nancy, "Les images de l'au-delà durant l'antiquité chrétienne," *Revue des Études Augustiniennes* 33 (1987), 3-22.

Gibson, Michael F., *The Mile and the Cross*, The University of Levana Press, Paris 2012.

Grig, Lucy, *Making Martyrs in Late Antiquity*, Duckworth, London 2004.

Henning, Meghan R., *Hell Hath No Fury* : *Gender, Disability, and the Invention of Damned Bodies in Early Christian Literature,* Yale University Press, New Haven, 2021.

Knust, Jennifer and Tommy Wasserman, "Earth Accuses Earth: Tracing What Jesus Wrote on the Ground," *Harvard Theological Review*, 103-4 (2010), 407-446.

Miroslaw Mejzner, "The anthropological foundations of the concept of resurrection according to Methodius of Olympus," *Studia Patristica* LXV (2013), 185-196.

Morishita Sono, "Religious and Secular Monarchy in Medieval Europe and Japan," *Sophia University Junior College Division Faculty Journal*, 34 (2014), 45-70.

Neri, Valerio, "Chiesa e carcere in età tardo-antica," *Carcer II. Prison et privation de liberté dans l'Empire romaine et l'Occident médiéval*, Actes du colloque de Strasbourg 1- 2 décembre 2000, sous la direction de Cecile Bertrand Daghenbach- Alain Chauvot- Jean Marie Salamito- Denyse Vaillancourt, Paris, De Boccard, 2004, 243- 256.

Ortalli, Gherardo, *La pittura infamante. Secoli XIII-XVI*, Viella, Roma 2015.

Pasciuta, Beatrice, "Rappresentare il giudizio: il *Processus Satane* (XIV secolo) fra teologia e diritto," *Verbum e ius. Predicazione e sistemi giuridici nell'Occidente medievale*, a cura di Laura Gaffuri e Rosa Maria Parrinello, Firenze University Press 2018, 387-401.

Paumen, Vanessa, "The Exhibition *The Art of law. Three Centuries of Justice Depicted*," *The Art of Law: Artistic Representations and*

同『性の歴史Ⅳ 肉の告白』フレドリック・グロ編，慎改康之訳，2020.

ブラウン，ピーター『古代末期の形成』足立広明訳，慶應義塾大学出版会，2006.

同『貧者を愛する者　古代末期におけるキリスト教的慈善の誕生』戸田聡訳，慶應義塾大学出版会，2012.

ペイゲルス，エレーヌ『ナグ・ハマディ写本 初期キリスト教の正統と異端』荒井献・湯本和子訳，白水社，1996.

水野千依『キリストの顔　イメージ人類学序説』筑摩選書，2014.

モルトマン，ユルゲン『希望の神学　キリスト教的終末論の基礎づけと帰結の研究』高尾利数訳，新教出版社，2004.

ヨナス，ハンス『グノーシスと古代末期の精神』第一部・第二部，大貫隆，ぷねうま舎，2015.

ル・ゴッフ，ジャック『煉獄の誕生』渡辺香根夫・内田洋訳，法政大学出版局，1988.

Baschet, Jérôme, *Les justices de l'au-delà. Les représentations de l'enfer en France et en Italie (XIIe-XVe siècle)*, Roma, École française de Rome, 1993.

Id., "Une image à deux temps. Jugement Dernier et jugement des âmes au Moyen Age," *Images Re-vues Histoire, anthropologie et théorie de l'art*, Hors-série 1/2008, 1-21.

Bremmer, Jan N., *The Rise and Fall of Afterlife*, Routledge, London and New York, 2002.

Bynum, Caroline Walker, *The Resurrection of the Body: In Western Christianity, 200-1336*, Columbia University Press, New York 1996.

Castagno, Adele Monaci (a cura di), *Origene Dizionario. la cultura, il pensiero, le opere*, Città Nuova, Roma 2000.

D'Anna, Alberto, "La resurrezione dei morti nel *Deprincipiis* di Origene: note di confronto con alcuni testi precedenti," *Teología y vida* 55-1 (2014).

Decker, John R., "Introduction: Spectacular Unmaking: Creative Destruction, Destructive Creativity," *Death, Torture and the Broken Body in European Art, 1300-1650*, ed. John R. Decker and Mitzi Kirkland-Ives, Ashgate, Surrey and Burlington 2015, 1-16.

Edgerton, Samuel Y., *Pitures and Punishment: Art and Criminal*

房，1990.

同『図説 死の文化史 ひとは死をどのように生きたか』福井憲彦訳，日本エディタースクール出版部，1990.

アンリ，ミシェル『受肉 「肉」の哲学』中敬夫訳，法政大学出版局，2007.

石坂尚武『地獄と煉獄のはざまで 中世イタリアの例話から心性を読む』知泉書館，2016.

石鍋真澄『聖母の都市シエナ 中世イタリアの都市国家と美術』吉川弘文館，1988.

伊多波宗周「交換的正義概念の系譜におけるキケロとトマスの影響力」，『研究論叢』（京都外国語大学編），92 (2018), 13-34.

岡田温司『マグダラのマリア エロスとアガペーの聖女』中公新書，2005.

同『黙示録 イメージの源泉』岩波新書，2014.

同『天使とは何か キューピッド、キリスト、悪魔』中公新書，2016.

カントーロヴィチ，エルンスト・H.『王の二つの身体』上下，小林公訳，ちくま学芸文庫，2003.

グラバール，アンドレ『キリスト教美術の誕生』辻佐保子訳，新潮社，1967.

グレーヴィチ，アーロン『中世文化のカテゴリー』川端香男里・栗原成郎訳，岩波書店，1992.

指昭博『キリスト教と死 最後の審判から無名戦士の墓まで』中公新書，2019.

シュミット，カール『政治神学』田中浩・原田武雄訳，未來社，1971.

スタイン，ピーター『ローマ法とヨーロッパ』屋敷二郎監訳，ミネルヴァ書房，2003.

出村みや子『聖書解釈者オリゲネスとアレクサンドリア文献学 復活論争を中心として』知泉書館，2011.

ドリュモー，ジャン『恐怖心の歴史』永見文雄・西澤文昭訳，新評論，1997.

バフチン，ミハイル『フランソワ・ラブレーの作品と中世・ルネッサンスの民衆文化』川端香男里訳，せりか書房，1974.

フーコー，ミシェル『狂気の歴史』田村俶訳，新潮社，1975.

同『監獄の誕生 監視と処罰』田村俶訳，新潮社，1977.

新教出版社，1963.

サケッティ，フランコ『ルネッサンス巷談集』杉浦明平訳，岩波文庫，1981.

「第四ラテラノ公会議（1215年）決議文」藤崎衛監修，『クリオ』（東京大学人文社会系研究科西洋史研究室編），29（2015年），87-130.

ダンテ『新生』平川祐弘訳，河出文庫，2015.

デ・ウォラギネ，ヤコブス『黄金伝説』全四巻，前田敬作・今村孝訳，人文書院，1979-1987／平凡社ライブラリー，2006.

プラトン『国家』上下，藤沢令夫訳，岩波文庫，1979.

ブラント，セバスティアン『阿呆船』上下，尾崎盛景訳，現代思潮社（古典文庫），2010.

ボッカッチョ，ジョヴァンニ『デカメロン』上中下，平川祐弘訳，河出文庫，2017.

マルクス／ヘンリクス『西洋中世奇譚集成　聖パトリックの煉獄』千葉敏之訳，講談社学術文庫，2010.

ラエルティオス，ディオゲネス『ギリシア哲学者列伝』上中下，加来彰俊訳，岩波文庫，1984.

Dante, *La Divina Commedia*, a cura di Tommaso Di Salvo, Zanichelli, Milano 1985. ダンテ『神曲』全三巻，平川祐弘訳，河出文庫，2009（引用は基本的に本訳書による）／『神曲』全三巻，原基晶訳，講談社学術文庫，2014.

Id, *Convivio*, prefazione, note e commenti di Piero Cudini, Garzanti, Milano 1980.

研究書，論文

アガンベン，ジョルジョ『ホモ・サケル　主権権力と剥き出しの生』高桑和巳訳，以文社，2007.

同『例外状態』上村忠男・中村勝己訳，未來社，2007.

同『王国と栄光　オイコノミアと統治の神学的系譜学のために』高桑和巳訳，青土社，2010.

同『王国と楽園』岡田温司・多賀健太郎訳，平凡社，2021.

荒井献『原始キリスト教とグノーシス主義』岩波書店，1971.

同『ユダとは誰か　原始キリスト教と『ユダの福音書』の中のユダ』岩波書店，2007／講談社学術文庫，2015.

アリエス，フィリップ『死を前にした人間』成瀬駒男訳，みすず書

参考文献

同『創世記注解』全2巻，片柳栄一訳，アウグスティヌス著作集
　16・17，教文館，1994-1999.
同『罪の報いと赦し，および幼児洗礼』金子晴勇訳，アウグスティ
　ヌス著作集29 ペラギウス派駁論集3，教文館，1999.
エイレナイオス『異端反駁Ⅴ』大貫隆訳，キリスト教教父著作集
　3/Ⅲ，教文館，2017.
オリゲネス『諸原理について』小高毅訳，創文社，1978.
同『ローマの信徒への手紙注解』小高毅訳，創文社，1990.
同『ケルソス駁論』I-II，出村みや子訳，キリスト教教父著作集
　8-9，教文館，1997-1998.
テルトゥリアヌス『護教論（アポロゲティクス）』鈴木一郎訳，キ
　リスト教教父著作集14，教文館，1987.

Ambrosius, *De bono mortis*, https ://la.m.wikisource.org/wiki/De_
　bono_mortis.
Eriugena, Johannes Scotus, *Sulle nature dell'universo. Testo latino a
　fronte*, vol.1-vol.5, a cura di Peter Dronke, Mondadori, Milano
　2012-2017.
Id., *Periphyseon (The Division of Nature)*, trans. by I.P. Sheldon-
　Williams, Les Éditions Bellarmin 1987.
Gregory the Great, *The dialogues of Saint Gregory, surnamed the
　Great; pope of Rome & the first of that name*. Divided into four
　books, wherein he entreateth of the lives and miracles of the saints
　in Italy and of the eternity of men's souls (saintsbooks.net).
Honorius Augustodunensis (Honorius of Autun), *Elucidarium*, ed.
　Clifford T. G. Sorensen, https://scholarsarchive.byu.edu/
　etd/9019.
Justin Martyr (Pseudo-Justin), *On the Resurrection*. https://www.
　newadvent.org/fathers/0131.htm
Tertullian, *On the Resurrection of the Flesh*. https://www.newadvent.
　org/fathers/0316.htm

古代および中世・ルネサンスのテクスト

ウェルギリウス『アエネーイス』上下，泉井久之助訳，岩波文庫，
　1997.
カルヴァン，ジャン『新約聖書註解 ヨハネ福音書』上下，山本功訳，

参考文献

聖書

新共同訳『聖書　旧約聖書統編つき』日本聖書協会，2006.

ギリシア語版（七十人訳聖書）https://www.academic-bible.com/
　en/online-bibles/septuagint-lxx/read-the-bible-text/

ギリシア語版新約聖書　Read the SBL Greek New Testament Free
　Online

ラテン語版（ウルガタ聖書）Read the The Latin Vulgate Free Online
　(biblestudytools.com)

旧約および新約の外典

『エノク書』新見宏訳，『旧約聖書外典　下』関根正雄編，講談社文
　芸文庫，1999, 205-296.

『使徒教父文書』荒井献編，講談社文芸文庫，1998.

『新約聖書外典』荒井献編，講談社文芸文庫，1997.

『フィリポによる福音書』大貫隆訳，『ナグ・ハマディ文書Ⅱ　福音
　書』岩波書店，1998.

『復活に関する教え』大貫隆訳，『ナグ・ハマディ文書Ⅲ　説教・書
　簡』岩波書店，1998.

Burk, Tony ed., *The Apocalypse of the Virgin*, Apocalypse-of-the-Virgin
　(tonyburke.ca)

Elliott, James Keith ed., *The Apocryphal New Testament: A Collection
　of Apocryphal Christian Literature in an English Translation*,
　Oxford University Press, Oxford 2005.

Sacchi, Paolo (a cura di), *Apocrifi del Antico Testamento 1 e 2*, UTET,
　Torino 2000.

教父ないし神学者の著作

アウグスティヌス『信仰・希望・愛（エンキリディオン）』赤木善
　光訳，アウグスティヌス著作集 4 神学論集，教文館，1979.

同『神の国』全 5 巻，服部英次郎・藤本雄三訳，岩波文庫，
　1982-1991.

岡田温司（おかだ・あつし）

1954年広島県生まれ．京都大学大学院博士課程修了．岡
山大学助教授，京都大学大学院人間・環境学研究科教授
を経て，現在，京都精華大学大学院特任教授．京都大学
名誉教授．
著書『ルネサンスの美人論』（人文書院）
　　　『モランディとその時代』（同，吉田秀和賞）
　　　『フロイトのイタリア』（平凡社，読売文学賞）
　　　『マグダラのマリア』（中公新書）
　　　『処女懐胎』（同）
　　　『キリストの身体』（同）
　　　『アダムとイヴ』（同）
　　　『天使とは何か』（同）
　　　『デスマスク』（岩波新書）
　　　『黙示録』（同）
　　　『ネオレアリズモ』（みすず書房）など
訳書『スタンツェ─西洋文化における言葉とイメージ』
　　　（アガンベン著，ちくま学芸文庫）
　　　『開かれ─人間と動物』（アガンベン著，共訳，平
　　　凡社ライブラリー）
　　　『創造とアナーキー』（アガンベン著，共訳，月曜
　　　社）など

最後の審判　　　　　　2022年7月25日発行

中公新書 2708

著　者　岡田温司
発行者　安部順一

本文印刷　三晃印刷
カバー印刷　大熊整美堂
製　　本　小泉製本

発行所　中央公論新社
〒100-8152
東京都千代田区大手町 1-7-1
電話　販売 03-5299-1730
　　　編集 03-5299-1830
URL https://www.chuko.co.jp/

©2022 Atsushi OKADA
Published by CHUOKORON-SHINSHA, INC.
Printed in Japan　ISBN978-4-12-102708-5 C1271

k1